구마 겐고,
건축을 말하다

작고, 낮고, 느리게

구마 겐고,
건축을 말하다

작고, 낮고, 느리게

나무생각

구마 겐고 지음 · 이정환 옮김

나무처럼 살다

내 일상은 이동이다. 이쪽 현장에서 다른 현장으로 이동을 하고, 이쪽에서 회의가 끝나면 다음 회의를 위해 장소를 이동한다. 이제는 안정적으로 한 장소에서 일하면 편하지 않겠느냐는 조언도 자주 듣는다. 인터넷을 이용하면 회의나 현장 점검도 간단히 처리할 수 있는데 굳이 그렇게 발로 뛸 필요가 있느냐는 것이다.

그때마다 "영상으로는 질감이나 섬세한 부분을 놓치기 쉬워 제대로 점검할 수 없습니다.", "얼굴을 맞대고 대화를 나누지 않으면 진심을 전하기 어렵거든요."라고 대답하지만, 냉정하게 생각해보면 나는 이동 자체를 즐기는 듯하다. 이동을 하면서 다양한 사람들과 사물들을 만나는 것이 좋다.

인간을 이동하는 존재로 정의하려는 시도는 자주 있어왔다. 1970년대에는 호모 모벤스Homo movens라는 말이 유행했

다. 호모 에렉투스, 호모 사피엔스 다음은 호모 모벤스라는 것이다. 2000년대에는 정착 생활을 하지 않는 유목형의 인간, 즉 호모 노마드Homo nomad의 삶이 주류를 이루게 될 것이라는 주장이 활발하게 일기도 했다.

그러나 나를 유목민 같은 인간이라고 생각해본 적은 없다. 이동하는 동물이라고 생각해본 적도 없다. 굳이 표현하자면 나는 나무 같은 존재다. '나무 같은 존재'라는 표현은 '흔적'을 남기면서 살아간다는 뜻이다.

동물은 이동을 한 흔적을 그다지 남기지 않는다. 풀도 시들어버리면 아무런 흔적이 남지 않는다. 그러나 나무는 존재 자체가 그때까지 살아온 세월의 흔적이다. 실제로 살아서 활동하는 것은 작은 나뭇가지나 나뭇잎이라는 한정된 부분이며, 나무의 대부분은 그 활동의 흔적, 전문적으로 말하자면 나무의 줄기를 구성하는 리그닌lignin이라는 물질이다. 흔적이 구조물로 남아 유지되면서 현재의 활동을 지원해준다는 점이 나무 같은 존재의 위대함이다.

나는 건축물이라는 흔적을 남기면서 이동한다. 내가 하는

일은 흔적을 남기는 것이다. 물론 건축가만이 흔적을 남기는 것은 아니다. 인간은 일기를 쓰거나 사진을 찍거나 트윗tweet을 하는 등 이런저런 흔적을 남기는 데에 매우 열을 올리는 존재다. 집을 짓고 그 안에서 생활하는 이유도 흔적을 남기려는 마음 때문일 것이다. 건축가가 아니더라도 인간에게는 흔적이 필요하다. 나무가 흔적에 의해 지탱되듯 인간 역시 흔적에 의해 지탱되기 때문이다.

최근에는 IT가 등장하면서 흔적의 생산 효율성과 보존 기술이 한층 더 높아져 인간과 흔적의 관계가 훨씬 가까워진 느낌이다. 흔적을 추적하고 검색하는 것 역시 IT 덕분에 매우 간단해졌다. '인간의 나무화'가 IT에 의해 진행되고 있다고 표현할 수도 있다.

그러나 흔적은 추적할 수 있어도 그 나무가 어떤 흙에서 어떤 영양을 얻으며 어떤 물을 흡수해왔는지, 어떤 빛을 받았고 어떤 바람에 의해 성장해왔는지는 아무리 검색해봐도 찾을 수 없을 것이다. 흔적에 관한 정보가 비대해지면 나무는 오히려 우리와 동떨어진 존재처럼 느껴진다.

이 책을 쓰게 된 동기는 나를 나무에 비교할 경우, 나에게 흙, 물, 빛, 바람은 어떤 것이었는지 생각해보고 싶었기 때문이다. 흙, 물, 빛, 바람은 아무리 검색을 해도 찾아볼 수 없을 뿐 아니라 나 스스로도 잊어버리기 쉽다.

그것들을 기억해내는 단서는 '장소'였다. 그렇기 때문에 각 장의 제목은 장소의 이름을 사용했다. 연대순으로 기술하는 것이 아니라 장소순으로 기술하는 방식을 택했다.

최근 들어 건축은 장소가 낳은 산물이라는 점을 끊임없이 강조하고 또 실천도 하고 있는데, 따지고 보면 나라는 인간 자체가 장소의 산물이다. 태어난 장소, 살았던 장소, 공부를 했던 장소, 결정적인 의미를 부여해준 장소 등을 떠올리자 거기에서 또 다른 기억들이 떠올랐다. 나의 사고방식, 행동양식 등 모든 것이 장소에 깊이 의존하고 있다는 사실을 뼈저리게 느꼈다. 그런 의미에서도 나는 나무 같은 인간이라는 결론을 내리게 되었다.

그렇게 기억해낸 내용을 글로 정리해두는 일은 나 자신을 위한 일이기도 하지만 젊은 사람들이 나를 가까운 동료로, 수

평적인 존재로 느꼈으면 하는 마음에서다.

젊은 사람들을 의식해서 일반교양 같은 맛도 첨가했다. 예를 들어 막스 베버Max Weber에 의한 자본주의 분석을 첨가했고, 종교와 미학美學의 연관성도 첨가했다. 또 클로드 레비스트로스Claude Lévi-Strauss도, 우메사오 다다오梅棹忠夫 교수도 등장시켰다.

모더니즘 건축이라는 말은 우리 귀에 매우 익숙하지만 모던이 무엇인지, 근대는 어떤 시대인지에 관해서도 자연스럽게 다루어보았다. 학생들과 이야기를 나눌 때에는 그런 기초적인 이야기를 하는 경우가 거의 없다. 사실 건축이나 이 사회구조를 생각할 때 가장 중요한 이야기이지만 거기까지 파헤쳐 들어가다 보면 상당한 시간이 걸리는 데다가, 기초적인 이야기를 나눈다는 것이 왠지 쑥스럽게 느껴지기 때문이다.

그런데 글로 쓰다 보니 그다지 쑥스럽지 않았다. 그래서 나 자신의 개인적인 이야기(흔적)와 연관 지어 이야기하는 형식으로 교양을 지면으로 끌어내리고자 한다.

교양은 우리가 살아가는 데에 매우 큰 힘이 되어준다. 나

무에게 있어서는 흙이나 물 같은 존재이며, 우리에게 있어서도 신체를 지탱해주고 지켜주는 것이 교양이다. 그야말로 사람은 빵만으로는 살 수 없다.

그런 생각을 바탕으로 지금까지의 내 책과는 전혀 다른 방식으로 글을 썼다. 지금까지의 책들은 흔적, 즉 서 있는 나무의 모습에 관하여 글을 썼다면 이 책은 나무를 키워준 흙, 물, 빛, 바람이 주역이며, 그것이 검색이 가능하며 눈에 보이는 나무의 모습과 어떻게 연결되어 있는지에 관해서도 다루었다. 세상은 모두 연결되어 있다는 말을 하고 싶기 때문이다.

구마 겐고

차례

2장

오쿠라야마 2 ◆ 재료와 형태, 그리고 관계

3장

덴엔초후 ◆ 디자인의 기본은 거부권이다

4장

오후나 ◆ 드러나지 않는 건축

5장

사하라 ◆ 나는 작은 것을 추구한다

오쿠라야마 1

나의 장소

경계인:
모든 장소가 경계다

나는 오쿠라야마大倉山라는 지역에서 태어났다. 오쿠라야마는 도쿄와 요코하마橫浜 사이, 정확하게 말하면 도큐 도요코선東急東橫線(도쿄급행전철 도요코선) 시부야渋谷 역과 요코하마 역의 한가운데에서 약간 요코하마 쪽으로 치우친 작은 역이다. 오쿠라야마라는 지명에 '산山'이 포함되어 있어 마음에 든다. 시부야와 요코하마 사이에서 산 이름이 붙은 역은 이곳 오쿠라야마와 다이칸야마代官山밖에 없다. 이 산이 어떤 존재였는지는 뒤에서 차차 설명할 것이다.

당시의 오쿠라야마는 도시도 촌도 아닌 독특한 장소였다. 도시와 촌의 경계에 놓여 있는 느낌이었다. 대학에 입학한 직후, 오리하라 히로시折原浩[1]라는 좌파 사회학자에게 막스 베버[2]의 '경계인'이라는 개념에 관하여 배웠다. 전공 교육을 하

기 앞서 2년 동안 일반교양을 공부하는데, 그런 여유 있는 시간을 보낼 수 있었던 것이 내게는 행운이었다. 내가 태어난 장소에 관하여 생각할 시간을 가질 수 있었기 때문이다.

좌파 사회주의자들을 상대할 수 있었던 것도 교양 과정 덕분이다. 건축은 자칫 자본주의의 앞잡이가 되기 쉬운 위험한 학문이다. 특히 고도성장기에 놓여 있던 일본의 경제는 건축과 토목에 의해 견인되고 있었다. 그 흐름에 대해 비판적이었던 오리하라 교수 같은 사람을 만날 수 있었던 경험은 이후에 내게 커다란 자산이 되었다.

막스 베버가 말하는 경계인은 어느 쪽에도 속하지 않기 때문에 어느 쪽을 상대해도(도시를 상대하건 촌을 상대하건) 비판적인, 다소 심술궂은 견해를 가질 수 있는 사람이다.

경계인이기 때문에 서로 대립하는 양쪽보다 우위에 설 수 있다는 견해도 있지만 실제로는 경계 주변에서 어느 쪽도 편들지 않고 자유롭게 사고하기 때문에 우위라는 말에서 연상되는 우월하고 냉소적인 느낌은 없다.

경계에서 태어나 자랐다고 해서 누구나 그 '경계인'이 되는 것은 아니다. 경계를 경계라고 인식하려면 경계의 양쪽을 모두 경험해봐야 한다. 경계를 넘어 이동하면서 이쪽에서 저쪽을, 또 저쪽에서 이쪽을 바라보지 않으면 경계를 경계로 느낄

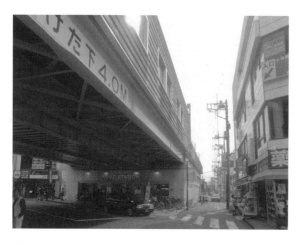

현재의 오쿠라야마 역 주변

수 없다.

바꾸어 말하면 모든 장소가 경계다. 그것을 발견할 수 있는 사람과 그렇지 못한 사람이 있을 뿐이다. 이동을 하지 않으면 자신은 그저 '자신'이라는 자명하고 범용凡庸한 존재일 뿐이며, 자신의 집도 그저 지루한 집으로 남을 뿐이다. 아무리 시간이 흘러도 그곳이 경계에 놓여 있는 스릴 넘치는 장소라는 사실을 발견할 수 없다.

내 입장에서의 이동은 오쿠라야마와 덴엔초후田園調布 사이의 이동이었다. 나는 유치원 시절부터 전철을 이용해서 오

쿠라야마라는 촌에서 덴엔초후라는 고급주택가 한가운데에 위치해 있는 기독교 계열의 유치원, 일종의 '엘리트 유치원'에 다녔다.

그때 지상에 고정되어 있지 않은, 허공에 매달려 있는 듯한 경계인으로서의 내가 탄생했다. 촌에도, 도시에도 동화할 수 없는 애매한 내가 탄생한 것이다.

막스 베버:
금욕과 탐욕이 혼재한 시대

오리하라 교수에게는 막스 베버의 대표적 저작 《프로테스탄티즘 윤리와 자본주의 정신Die protestantische Ethik und der Geist des Kapitalismus》에 관해서도 배웠다. 프로테스탄티즘 특유의 금욕과 근면의 정신이 근대 자본주의경제를 낳았다는 내용이다. 이후에 개진한 나의 '개인주택 비판', '자본주의 비판', '근면 비판'의 원점은 오리하라 교수와 막스 베버와의 만남에 뿌리를 둔다.

아버지가 성실한 직장인이고 술을 한 방울도 마시지 않는 고지식한 분이어서 그에 대한 반발로 막스 베버에게 이끌렸는지도 모른다. 금욕, 근면 정신이 자본주의의 엔진이라는 막스 베버의 주장은 아버지의 고지식함에 반발하고 있던 당시의 내게 매우 설득력이 컸다.

그 후 건축을 공부하기 시작하면서 프로테스탄티즘의 금욕주의가 모더니즘 건축의 비장식적이고 금욕적인 디자인의 토대가 되었다는 내용을 읽고 크게 납득했다.

모더니즘 건축의 리더였던 르코르뷔지에Le Corbusier [3]는 프로테스탄트 중에서도 가장 계율이 엄격하기로 유명한 칼뱅파 신자 집안에서 태어났다. 그의 가족은 원래 남프랑스에서 살았지만 칼뱅파가 탄압을 받으면서 16세기에 스위스 라쇼드퐁La Chaux-de-Fonds으로 도피했다. 르코르뷔지에의 아버지는 시계 세공사였다. 시계 세공사는 칼뱅파의 근면, 금욕을 체현하는 직업이다. 그 배경으로부터 장식을 배제한, 금욕적인 르코르뷔지에의 모더니즘 건축이 탄생했다.

모더니즘을 대표하는 또 한 명의 거장 루트비히 미스 반데어로에Ludwig Mies van der Rohe [4]도 프로테스탄트 신자 집안 출신이니, 프로테스탄티즘과 모더니즘 건축은 필시 서로 연결되어 있는 듯하다.

열성적인 칼뱅파의 주거지에서는 창문에 커튼조차 설치할 수 없었다. 커튼이 있으면 집 안에서 부정한 행위를 할 위험성이 있다는 이유로 창문은 가능하면 크게 만들고 커튼은 설치하지 않는 것이 칼뱅파 가정의 생활방식이었다. 모더니즘 건축 특유의 커다랗고 투명한 유리창은 이 칼뱅파 금욕주의

의 연장선상에 있다는 설은 꽤 설득력이 있다.

하지만 실제 르코르뷔지에의 인생과 미스의 인생은 금욕주의와는 동떨어진 자유분방한 것이었다. 어머니의 말을 빌리면, 우리 아버지 역시 우리에게는 매우 엄격했지만 본인의 사생활은 그 정도는 아니었다고 한다.

막스 베버는 프로테스탄티즘의 금욕과 자본주의의 탐욕이 혼재된 개념을 멋지게 발굴하여 논리화했다. 마찬가지로 모더니즘 건축 안에도 그런 혼재된 개념은 깃들어 있었다. 장식을 배제한, 철저하게 금욕적인 하얀 벽이 존재하는 한편, 관능적이라고 말할 수 있는 역동적이고 유동적인 공간이 존재한다.

르코르뷔지에나 미스의 건축적 매력은 이 혼재된 개념에서 유래한다. 모더니즘 건축은 순수하고 청순한 디자인이 아니라 비틀리고 혼재된 개념의 디자인이었다. 막스 베버를 통해서 근대가 이렇듯 혼재된 시대였다는 사실을 배운 경험은 이후 나의 건축에 커다란 도움이 되었다.

고딕:
섬세하고 작은 유닛의 조합

막스 베버의 논리를 적용하여 건축 디자인의 역사를 단순화하면 모더니즘 건축은 프로테스탄트 방식이다. 반대로, 19세기까지의 장식적 건축은 가톨릭 방식에 해당한다.

장식적 건축에도 고대 그리스에서 발생한 고전주의 계열과 중세 교회에서 발생한 고딕Gothic 계열이 있다. 고딕건축이 가톨릭과 직결되어 있다는 사실은 누구나 알고 있지만 고전주의 양식과 가톨릭의 연결은 이해하기 어렵다. 무엇보다 고전주의 양식은 기독교 이전의 고대 그리스를 뿌리로 삼는 양식이니 가톨릭과는 다른 느낌이다.

그러나 고대 그리스의 문화적 계승자인 로마의 건축들은 고전주의 양식으로 멋지게 통일되어 있다. 프로테스탄티즘이 바티칸식 권력 시스템에 대한 반발이었다고 본다면 가톨

릭과 고전주의 양식의 연결도 납득할 수 있다.

나는 고딕 양식 쪽이 친근하다. 고전주의 양식이 굵은 기둥을 구성 요소로 삼는 데에 비하여 고딕 양식은 가능하면 작고 섬세한 유닛[5]으로 전체를 구성하려 하기 때문이다. 고전주의 양식은 형태적으로도 '중앙집권적'이고 과시적이다.

섬세하고 작은 유닛을 조합시켜 짓는 고딕 양식의 교회는 '숲'에 비유되는 경우가 많다. 작고 가느다란 나뭇가지가 수없이 모여 만들어지는 '숲'과 비슷하기 때문이다. 숲과 같은 건축은 내가 이상적이라고 생각하는 건축 모델 중 하나다.

프로테스탄티즘은 가톨릭에 대한 반발로 출발하는데, 막스 베버가 지적했듯 그 근면과 금욕의 정신은 산업자본주의의 원동력이 되어 공업화 사회의 정신적 기반을 다졌다.

한편 20세기 후반 이후, 공업화 사회를 이끈 산업자본주의를 대신하여 금융자본주의가 세계의 주역으로 약진한다. 이것은 근면과는 대조적인, 일종의 도박 같은 방법으로 부를 획득하려는 것이기 때문에 프로테스탄티즘과는 정반대다.

나는 이 금융자본주의에 대응하는 건축 스타일이 무엇인가, 또는 그 탐욕스런 금융자본주의에 대항할 수 있는 건축적 원리는 무엇인가 하는 데에 흥미를 느꼈다. 그리고 그 힌트를 고딕 양식의 '숲'과 같은 건축에서 찾았다.

혼쿄지:
종교적 경계와 이동

내가 이렇게 종교와 디자인과 경제와의 관계에 흥미를 느끼기 시작한 계기를 만들어준 사람이 오리하라 교수다. 한 걸음 더 나아가, 그 근원을 거슬러 올라가면 나의 종교적 '이동' 체험이라고 말할 수 있다.

우리 구마隈 집안은 원래 나가사키현長崎県 오무라시大村市 일련종日蓮宗(일본 불교 종파의 하나로 '법화종'이라고도 불림－옮긴이주)에 속한 사찰인 혼쿄지本経寺의 단카檀家(일정한 절에 속하여 시주를 하며 절의 재정을 돕는 집안이나 사람－옮긴이주)였다. 혼쿄지에는 영주인 오무라 집안의 무덤이 있는데, 그 한쪽에 가신이었던 구마 집안의 무덤이 있다. 영주의 딸을 아내로 맞이한 인연이 있어서라고 한다.

혼쿄지에 있는 무덤은 영주의 묘석과 구마 집안의 묘석

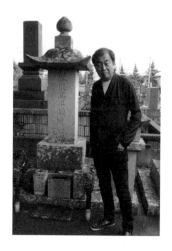

나가사키현 혼쿄지 구마 집안 무덤 앞에서

이 둘 다 매우 크다. 오무라 집안은 일본의 첫 크리스천 다이
묘大名(일본에서 헤이안시대에 등장하여 19세기 말까지 각 지방의 영토를 다
스리고 권력을 행사했던 유력자를 지칭하는 말—옮긴이주)다. 덴쇼天正소
년사절단을 유럽으로 파견한 번주藩主(에도시대 당시 봉건영주가
지배했던 영역을 '번'이라 하며 그 주인을 번주라 함—옮긴이주) 오무라 스
미타다大村純忠(1533~1587) 이후, 막부의 압력에 굴복한 오무
라 집안은 크리스트교에서 일련종으로 개종을 하게 된다. 그
렇게 어쩔 수 없이 개종하게 된 것에 대한 불만을 가지고 막
부에 항의하기 위해 혼쿄지 오무라 집안의 묘석이 유난히 거

대해진 것이라고 한다.

그런 경위로, 오쿠라야마에 있는 우리 집에는 불단이 있었고, 매일 아침 가족 전원이 합장을 하고 인사를 올렸다. 아버지는 이 일과에 지나칠 정도로 집착했다.

그래도 네 살이 되자 나는 덴엔초후의 프로테스탄트 계열 유치원에 다녔고 한 걸음 더 나아가 중학교와 고등학교는 예수회라는 이름의 가톨릭 수도회가 경영하는 에이코가쿠엔栄光学園에 다녔다. 일본에 가톨릭을 전한 프란치스코 하비에르Francisco de Xavier는 예수회 창립자 중의 한 명이고, 번주 오무라 스미타다와도 인연이 깊다. 스미타다가 하비에르에게 세례를 받았다.

이런 나의 종교적 편력, 종교적 이동에서 각 종교를 객관시하는, 경계인 같은 종교관이 탄생했다. 당연한 말이지만 종교는 인간의 다양한 것들을 규정한다. 디자인이나 건축도 종교와는 떼려야 뗄 수 없는 관계에 놓여 있다. 종교에서도 나의 키워드는 이동한다.

농가農家:
생명의 순환이 느껴지는 준코네 집

경계의 양쪽에 무엇이 있었는지 구체적으로 설명해보자. 현재의 오쿠라야마는 맨션과 분양 주택들이 늘어서 있는 전형적인 교외 역세권이다.

그러나 내가 태어난 1954년은 20세기를 지배한 '교외화郊外化'(중심 도시의 기능이 주변 지역으로 확산되는 현상―옮긴이주)라는 세계적인 현상이 일본에 불어닥치기 직전이었다. 맨션 같은 것은 하나도 없었고, 오쿠라야마 역 바로 옆쪽부터 논밭 풍경이 펼쳐져 있었다.

우리 집은 역에서 불과 100여 미터 거리의, 역전이라고 표현할 수 있을 정도로 가까운 위치에 있었다. 바로 뒤에 있는 농가 마당 끝 쪽에 자리한, 빌린 땅에 지어져 있었다.

주인집인 이 농가를 나는 '준코네 집'이라고 불렀다. 오쿠

라야마의 산기슭에는 농가가 일렬로 쭉 늘어서 있었고, 농가 앞쪽에는 논밭이 펼쳐져 있었다. 전형적인 사토야마里山[6]의 풍경이다.

준코네 집 자매와는 나이가 비슷했기 때문에 늘 함께 뛰놀았는데, 경계인인 내게는 준코네 집이 매우 매력 있었고 신화 속 공간처럼 느껴지기까지 했다. 그곳에서 농업이라는 생산 활동이 이루어지고 있고, 생물이 존재하며, 온갖 생명이 생동감 있게 순환하면서 대지와 연결되어 있다는 점이 정말 매력적이고 신화적이었다.

두 채밖에 떨어져 있지 않았지만 우리 집과 그 주변을 둘러싸고 있는 직장인들의 주택은 '교외 주택'이었기 때문에 생명의 순환을 느낄 수 없었다. 우리 집도 포함해서 모두 '죽은 집' 같았다.

《건축적 욕망의 종언建築的欲望の終焉》(1994)이라는 책을 집필했을 때 나는 교외 주택이 왜 죽은 집인가에 관해서 진지하게 생각해본 적이 있다. 교외 주택은 대개 하얀빛을 띤 밝은 모습인데, 그 본질이 너무 어둡기 때문에 무리해서 밝은색을 칠한 것일 뿐 사실은 모두 죽어 있는 것이다. 교외 주택은 냄새도 나지 않는다.

반면 준코네 집은 늘 무언가 농작업이 이루어졌기 때문에

오쿠라야마 산기슭에 위치한 준코네 집

언제 가보아도 자연의 냄새가 풍겼다. 봄에는 봄의 냄새가, 여름에는 여름의 냄새가, 가을에는 코끝을 자극하는 가장 강렬한 냄새가 풍겼다. 그러나 평생 동안 벌어들인 월급을 바치고 주택 융자까지 내서 손에 넣은 교외 주택은 아무런 냄새가 없어서 모두 죽은 집처럼 느껴졌다.

엥겔스:
주택 융자와 노동자의 행복

그런 생각에 도달하게 된 촉매로 작용한 것은 칼 마르크스 Karl Marx와 함께 《자본론》을 쓴 프리드리히 엥겔스Friedrich Engels[7]다. 그는 《주택 문제 Zur Wohnungsfrage》(1873)에서 노동자는 집을 사적으로 소유하게 되면 농노 이하의 비참한 상태로 전락한다고 지적했다.

주택 융자를 통하여 집을 사고 기뻐하는 노동자는 자신의 현실이 농노보다 못하다는 사실을 깨닫지 못한다. 집을 손에 넣었지만 그들의 집은 금전을 전혀 생산하지 못하는, 그야말로 썩어가는 물질일 뿐이며, 그들은 집이라는 거대한 쓰레기에 평생 동안 번 돈을 쏟아붓는 가련한 사람들이 된다. 이것이 맞는 지적인 듯, 정말 준코네 집 이외의 모든 집은 죽어가는 쓰레기처럼 느껴졌다.

나는 어머니가 외로워 보이고 즐겁지 않아 보이는 이유도 이 집 때문이라고 생각했다. 준코네 집 어머니는 피부가 볕에 그을려 건강해 보였고 늘 바쁘게 돌아다녔기 때문에 전혀 외롭거나 우울해 보이지 않았다. 그러나 전업주부였던 어머니는 시간이 충분히 남아돌았음에도 전혀 즐거워 보이지 않았다.

일요일은 특히 더했다. 아버지는 메이지시대明治時代(1868~1912)에 태어난 사람이지만 보기 드물게 골프를 좋아해서 매주 일요일이면 유가와라湯河原에 있는 골프장에 다녔다. 어머니와 나와 여동생은 집에서 아버지를 기다렸다. 나는 아버지를 기다리는 어머니의 모습을 지켜보면서 '전업주부는 정말 외롭구나.' 하는 생각이 들었다. 어머니는 아버지보다 훨씬 더 균형 잡혀 있는 사람인데, 이렇게 현명한 어머니가 왜 집에서 아버지만 기다리고 있어야 하는 것인지 이해하기 어려웠다. 그 때문에 나는 전업주부로만 머무르지 않는, 활발한 여성에게 마음이 끌렸다. 집에만 머무르면서 외롭게 생활하는 어머니를 보고 자랐기 때문이다.

유가와라 컨트리클럽의
직선 코스

아버지가 매주 일요일이면 다녔던 유가와라 컨트리클럽은 도쿄대학 건축학과 교수였던 기시다 히데토岸田日出刀[8]가 1955년에 클럽하우스뿐 아니라 코스까지 설계를 했다. 건축가가 설계한 코스답게 직선만으로 구성된, 이상한 디자인의 골프장이다.

기시다 교수는 1925년에 도쿄대학의 '야스다강당安田講堂'을 설계한 인물로 잘 알려져 있는데, 제자였던 단게 겐조丹下健三[9]의 재능을 발견하고 그를 밀어주어 세상에 알려지게 만든 사람으로도 유명하다.

예를 들어 단게 겐조의 출세작 중의 하나인 '구라요시시청倉吉市役所'은 기시다 교수가 구라요시 출신이라는 이유로 그에게 처음 의뢰가 들어온 일이었다. 따라서 직접 설계를 해도

단게 겐조가 설계한 구라요시시청, 1956

되었지만 그것을 일부러 제자에게 넘겨준 경위에 관해서는 많은 설들이 있다. 내가 마음에 들어 하는 설은 기시다 교수가 독일 여성 때문에 설계를 하지 않았다는 것이다.

전쟁 전에 꿈처럼 사라져버린 도쿄올림픽이 있었다. 1936년에 베를린에서 올림픽이 개최되었고, 1940년 올림픽은 도쿄에서 개최하기로 IOC는 결정했다. 당시 기시다 교수는 올림픽 시찰단 단장으로 1936년에 베를린을 방문했다. 기시다 교수를 중심으로 도쿄올림픽 건축물들이 설계될 예정이었기 때문이다. 그러나 여기에서 역사가 크게 흔들리기 시작한다. 제2차 세계대전이 발발하고, 도쿄올림픽이 취소된 것이다.

한편 기시다 교수는 개인적으로도 심리적 동요를 체험한

다. 베를린에 체류하던 중 한 독일 여성과 사랑에 빠진 것이다. 모리 오가이森鷗外가 독일 유학 중에 엘리스라는 이름의 독일 여성과 사랑에 빠진 것과 비슷한 이야기다.

엘리스가 모리 오가이를 따라 일본으로 건너왔듯 기시다 교수의 그녀도 바다를 건너 일본으로 와서 치바千葉에 있는 기시다 교수의 집 대문을 두드렸다. 모리 오가이와 기시다 교수는 여성에게 꽤 인기가 있었던 듯하다. 기시다 교수가 그녀를 독일로 돌려보내기 위해 건설 회사를 운영하고 있던 험상 궂은 제자에게 부탁을 했다는 소문도 있다. 자기 혼자 힘으로는 도저히 돌려보낼 수 없었기 때문이다.

기시다 교수는 그 정도로 심각하게 고민했고, 그 이후에는 완전히 질려서 불장난할 생각은 꿈도 꾸지 않았을 뿐 아니라 설계 같은 '놀이'에서도 손을 떼고 건설업계 배후에서 활동하는 조정자로서 견실한 인생을 보냈다.

한편 기시다 교수는 사도시마佐渡島 지역에 전해 내려오는 민요 아이카와相川 온도音頭(민요에 맞추어 추는 춤—옮긴이주)의 명인이기도 해서, 기시다 교수의 제자들은 그에게 직접적인 가르침을 받기 위해 아이카와 온도를 연습하는 데에 정성을 쏟았다고도 전한다.

사건의 진위는 명확하지 않지만 적어도 그만큼 설계를 좋

아하고 당시의 최첨단인 분리파Sezession 디자인의 흐름을 응용한 아름다운 야스다강당을 설계한 기시다 교수가 그즈음 설계를 그만둔 것은 분명한 사실이다. 그가 유랑 생활을 반복하며 예술로서의 건축을 지향하고 있던 단게 겐조에게 자신의 잃어버린 인생을 위탁한 것 같기도 하다.

그런 기시다 교수도 골프만은 평생 지속했다. 전 일본 시니어 챔피언에 오를 정도로 실력은 뛰어났다. 나는 아무리 보아도 이상한 느낌이 드는 유가와라 컨트리클럽의 직선적인 코스에서 골프를 칠 때마다 독일인 여성과 사랑에 빠진 기시다 교수를 상상해본다.

대학에 입학했을 때, 아버지는 나를 유가와라 컨트리클럽으로 데려가주었다. 직선으로 이루어진 코스에 지면에서 부풀어 오른 듯한 인공적 형태의 '포대 그린elevated green'이 많은 재미있는 곳이었다.

이 포대 그린은 샷의 정확도가 없으면, 그리고 섬세한 기술이 없으면 공략하기 어렵다. 대학생이라는 젊은 나이였기 때문에 비거리는 꽤 나왔지만 기술이 전혀 없었던 나는 유가와라 컨트리클럽에는 맞지 않아 아버지의 상대가 될 수 없었다. 기시다 교수는 이 직선 코스와 포대 그린으로 이루어져 있는 꽤나 까다로운 유가와라 컨트리클럽에서 기술을 연마

했기 때문에 전 일본 시니어 챔피언에까지 오를 수 있었을 것이다.

기시다 교수와 단게 교수는 일본 모더니즘 건축에서 매우 중요한 역할을 담당했다. 칼뱅파의 근면과 금욕이 모더니즘의 원리다. 마치 유가와라 컨트리클럽의 직선 코스처럼.

그러나 현실적으로 볼 때 모더니즘은 그렇게 단순한 것이 아니다. 르코르뷔지에의 인생을 보아도, 기시다 교수나 단게 교수의 인생을 보아도 직선과는 거리가 멀다. 르코르뷔지에의 후반부 작품이 곡선과 질감이 넘치는 강력한 느낌으로 변해가는 과정을 돌이켜보면 직선만으로는 표현할 수 없는 무게감이 느껴진다.

실제 유가와라 컨트리클럽도 기하학을 초월한 것들로 둘러싸여 있다. 직선을 벗어나면 무성한 덤불과 깊은 골들이 기다린다. 나는 유가와라 컨트리클럽에서 기시다 교수로부터 그 난해함과 묘미를 배웠다.

굴, 다리:
굴은 사람과 사람을 연결한다

준코네 집에서 내가 가장 마음에 들어 했던 장소는 산을 향해 깊이 파인 방공호였다. 어머니는 공습경보가 울리면 이 동굴로 도망을 와서 몸을 숨기고 《몬테크리스토 백작》을 읽었다고 한다.

동굴은 어둡고 깊었다. 두꺼비와 지네도 살고 있었다. 너무 겁이 나서 방공호 끝이 어디인지 확인해볼 수는 없었다. 방공호 앞에는 암반으로 조성된, 엄청나게 깊은 수직 연못이 있었는데, 나는 그곳에서 준코와 가재를 낚으며 놀았다.

어두운 연못 바닥에 낚싯줄을 늘어뜨리면 어지간해서는 바닥까지 닿지 않는다. 그 신기할 정도로 깊은 연못 바닥에서 새빨간 가재를 낚아 올렸다. 동굴과 연못 속에 사는 생물들을 꾀어내고 싸우는 그 놀이는 논두렁에서 가재를 찾는 것과는

비교도 할 수 없을 정도로 자극적이고 철학적인 작업이었다. 깊은 연못의 가재는 색깔이 더 짙었던 듯하다.

동굴은 '굴'이라는 의미에서 내 건축의 커다란 모티프가 되었다. '나카가와마치 바토히로시게미술관那珂川町馬頭広重美術館'이나 '대나무집竹の家', '브장송예술문화센터Besançon芸術文化センター'에는 모두 건축물 한가운데에 커다란 굴이 뚫려 있다. 굴은 다양한 형상을 갖추고 있으며, 갤러리, 아트리움 등의 이름으로 불린다. 언제부터인가 내가 만들고 싶어 하는 것은 건축물이 아니라 굴이라는 생각이 들었다.

굴 같은 건축이란 어떤 것일까.

과거에 '건축은 탑인가, 굴인가' 하는 논쟁이 있었다. 건축의 '기념비적 성격monumentality'을 중시하는 사람들은 "건축은 탑이다."라고 정의하고, 반대로 건축을 '체험의 연쇄'라고 주장하는 사람들은 "건축은 굴이다."라고 정의를 내린다.

건축의 본질을 둘러싼 두 대립 항에는 다양한 변화가 있는데, 20세기 후반에 영향력이 있었던 이탈리아의 건축역사가 만프레도 타푸리Manfredo Tafuri[10]는 '피라미드와 미로'라고 바꾸어 표현하기도 했다.

이런 다양한 정의 속에서 내가 가장 마음에 드는 것은 하이데거[11]가 '건축한다, 생활한다, 사고한다'라는 강연(1951)에

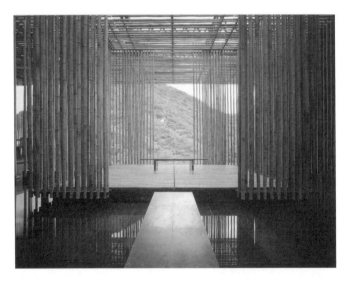

(위) 나카가와마치 바토히로시게미술관, 2000
(아래) 대나무집, 2002

서 말한 "건축은 다리다."라는 정의다. 이것을 읽었을 때, 눈 앞을 자욱하게 가로막고 있던 여러 가지 의문들이 말끔하게 사라지는 듯한 느낌이 들었다.

그가 다리라고 표현한 이유는, 건축은 반드시 이곳과 저곳을 연결하는 존재이기 때문이다. 이 정의는 물론 구조를 말하는 것은 아니지만 구조라는 관점에서 보아도 건축은 여러 개의 받침점을 전제로 삼고 있다는 당연한 사실에 하이데거는 주목했다.

라멘 구조[12]이건 셀 구조[13]이건 여러 개의 받침점으로 지탱되어야 비로소 건축은 안정되며 탑처럼 가늘고 긴 구조물에도 적용할 수 있다. 가늘고 길어도, 또 아무리 높아도 여러 개의 받침점들이 없으면 건축은 지어질 수 없다. 하이데거의 비유는 탁월하다.

그리고 구조적 측면을 뛰어넘어 이 정의는 건축이라는 행위의 본질을 멋지게 표현했다. 건축이라는 거대한 대상을 짓는다는 것은 어떤 종류의 공동성을 전제로 한다. 여러 사람, 이질적인 사람들과의 공동 협력이 없으면 건축물은 지어질 수 없다.

완성된 건축도 결과적으로 그곳에 공동의 성질을 낳는다. 개인의 건축은 있을 수 없다. 건축은 여러 종류의 사람들, 집

단, 사회에 영향을 끼친다. 건물주나 설계자라는 개인의 의도를 초월하여 여러 종류의 사람들을 연결하는 것이 건축의 숙명이라고 하이데거는 말했다. 그야말로 신화적이고 웅대한 정의다.

나는 하이데거에게서 '탑인가, 굴인가', 또는 '형태인가, 체험인가' 하는 두 가지 대립 항을 훌쩍 뛰어넘는 풍부한 지성을 느낀다. 내가 찾고 있는 굴로서의 건축은 굴이라기보다 하이데거가 말하는 '다리'에 가깝다.

굴은 체험하는 장소, 현상학적 존재인 것 이상으로 이곳과 저곳을 연결한다. 굴 안에 무엇이 존재하는지는 알 수 없다. 그러나 굴 저편에는 무엇인가가 존재하며 굴은 그곳까지 뚫려 있다. 저쪽에 있는 것과 이쪽에 있는 것을 연결하는 것이 굴이다.

굴은 또 좌우를 연결하기도 한다. 왼쪽에 있는 공간과 오른쪽에 있는 공간이 굴을 매개체로 삼아 대화를 시작한다. 그런 식으로 굴은 사물과 사물, 사람과 사람, 사회와 사회를 겹겹이 연결한다. 굴은 동굴처럼 닫힌 것이 아니라 공동성을 환기시키는, 밝고 열려 있는 것이다.

나가오카시청 아오레 나가오카長岡市役所 アオーレ長岡의 한가운데에 나카도마中土間(도마土間는 '토방', '나카도마'는 '중앙에 있는

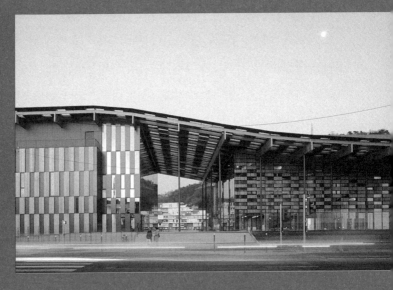

브장송예술문화센터, 2012

토방'이라는 뜻—옮긴이주)라고 이름 붙인 커다란 굴을 만들었을 때, 굴은 사람과 사람을 연결한다는 사실을 다시 한번 실감했다.

히로시게미술관의 굴이나 대나무집의 굴에서는 사람과 자연을 연결시키려는 의식이 강했지만 아오레 나가오카의 굴은 사람과 사람을 연결하는 굴이다. 아오레 나가오카에 만들어진 굴의 바닥은 흙이다. 과거 농가의 토방처럼 흙을 사용하여 부드러움과 습기를 주었다. 굴의 내벽(벽, 천장)에도 지역 특산품인 가죽을 부착한 삼나무 목재를 사용하여 굴에 생물적인 따스함을 첨가했다(47쪽 아래 사진). 굴은 건축을 생물로 만든다. 단순히 물리적, 기하학적으로 굴을 뚫는다고 되는 것이 아니라 거기에 충분히 생물적인 부드러움이 갖추어져야 비로소 굴은 사람과 사람을 연결한다.

두꺼비나 지네가 사는 오쿠라야마의 방공호와 새빨간 가재가 서식하는 연못에서부터 나의 굴은 시작되었다. 모든 굴은 어둡고 습하며 다양한 생물이 살고 있다. 모더니즘이 억압한 모든 것들이 굴속에서 꿈틀거린다. 무섭고 두렵지만 자연스럽게 마음이 끌릴 수밖에 없다. 나는 공업화 사회에서 기피당한 어둡고 습한 굴을 하나씩 부활시키고 싶었다.

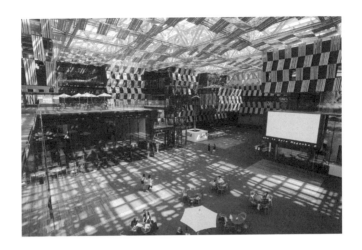

(위) 아오레 나가오카, 2012.

　　건물 중앙부가 '나카도마'라고 불리는 광장(굴)이다.

(아래) 아오레 나가오카.

　　가죽을 부착한 삼나무 판자를 비스듬히 사용하여

　　'나카도마' 쪽 벽을 울퉁불퉁하게 만들었다.

사토야마:
마을의 기반이 되는 산

오쿠라야마에 있던 수직굴이나 수평굴은 사토야마와 거리를 연결하고 있었다.

어린 시절에는 '사토야마'라는 말을 잘 몰랐기 때문에 집 뒤편에 있는 단순한 산을 가리키는 말이라고 생각했다. 그러나 사토야마는 마을과 밀접한 관련이 있는 산이며, 오쿠라야마는 전형적인 사토야마였다. 사토야마는 일본 전역에 존재하며 요코하마 같은 거대한 도시에조차 그 끝자락에는 사토야마가 있었다.

일본에 이렇게 사토야마가 많았던 이유는 사람들의 생활이 사토야마라는 기반에 의해 지탱되었기 때문이다.

사토야마에는 숲이 있다. 마을 사람들은 이 숲의 나무들을 땔감으로 사용한다. 그것이 없으면 음식을 조리할 수 없고 겨

울을 따뜻하게 날 수도 없다. 즉, 사토야마는 마을의 에너지원 그 자체였다. 전력 회사나 가스 회사가 없던 시절, 모든 에너지는 숲에서 공급되었다.

동시에 숲은 재목이고 건축 재료였다. 퇴비이고 비료이기도 했다. 숲이 없이는 농사조차 지을 수 없었다. 즉, 생활의 모든 것을 사토야마에 의존하고 있었던 것이다. 당시의 주민들은 사토야마 없이는 살아갈 수 없었다.

그러나 공업화 사회로 바뀌면서 사람들은 사토야마의 소중함을 잊어버렸다. 에너지도 재료도 비료도 모두 대도시(예를 들면 도쿄)에서 가져오게 되었기 때문이다. 더 이상 사토야마를 소중하게 여길 필요가 없어졌다. 사토야마에 의지하지 않아도 되었다. 대도시만 바라보고 있으면 모든 것이 충족되었으니까.

학창 시절에 가게야마 하루키景山春樹의 《신타이산神体山》(1971)이라는 책을 읽고 사토야마의 소중함을 절실하게 깨닫게 되었지만 구체적으로 사토야마와 관련된 일을 하게 된 것은 도치기현栃木県 바토마치馬頭町(지금의 나카가와마치那珂川町)에 히로시게미술관을 설계했을 때다.

바토마치에도 역시 사토야마가 있었다. 주도로와 사토야마 사이에 신사神社로 들어가는 길이 형성되어 있는 것이 일

본식 취락의 기본 구조다. 바토마치의 중심을 달리는 도로는 오슈奥州 도로이고, 직교하는 주도로 막다른 곳에 신사와 사토야마가 있다. 사람들은 '사토야마를 소중하게' 여기라는 메시지를 담아 신사를 참배했었다.

사토야마의 숲이 사라지면 마을의 생활 자체가 성립될 수 없다는 사실, 자신들이 살아갈 수 없다는 사실을 사람들은 잘 알고 있었기 때문에 사토야마에 신사를 세우고 사토야마의 자연을 보전한 것이다. 그러나 바토마치에서도 신사는 잊혀져갔다.

그래서 나는 히로시게미술관에 커다란 굴을 만들었다. 굴 저편에 신사가 보인다. 굴은 신사와 인간을 연결하는 장치이고, 사토야마와 마을을 연결하는 문이다. 나는 미술관이라는 건축물을 세운다기보다 굴을 만들어 마을과 산을 다시 한번 연결하고 싶었다.

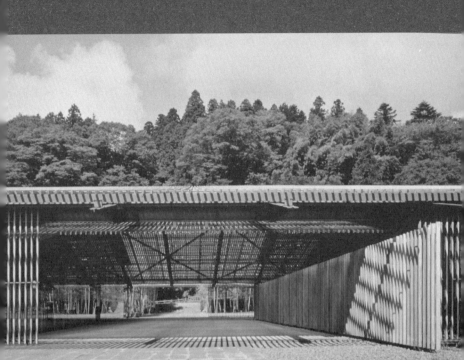

나카가와마치 바토히로시게미술관, 2000

싱글 스킨:
건축은 하나의 생물이다

굴을 만들 때는 굴속을 어떻게 디자인할 것인가 하는 것이 매우 중요하다. 굴속에는 사람을 감싸주는 듯한 부드러움과 일종의 습기가 필요하다.

히로시게미술관 한가운데를 관통하는 굴은 천장과 벽을 모두 나무 루버louver(비늘살)[14]로 마감했다. 루버로 마감을 하면 나무판자로 마감을 하는 것보다 부드러운 느낌이 배어 나온다. 굴의 표면이 단단한 벽처럼 닫혀 있는 것이 아니라 가느다란 주름 같은 느낌이 들기 때문이다.

히로시게미술관의 경우, 천장과 벽과 지붕이 모두 같은 피치pitch[15]와 수치의 루버로 덮여 있다. 나는 이 방식을 싱글 스킨single skin이라고 부른다. 싱글 스킨으로 덮는 방식을 이용하면 단순한 보이드void[16]가 굴이 된다.

벽은 벽, 천장은 천장이라는 식으로 각각을 분절해놓으면 굴이 되지 않는다. 분절은 두뇌를 사용하는 인공적인 조작이다. 분절을 해놓으면 공간이 인공적인 딱딱한 느낌을 주기 때문에 굴이 될 수 없다. 같은 질감, 같은 모양, 같은 결을 가진 하나의 피부로 덮여 있어야 비로소 우리는 그것을 굴로 느낄 수 있다.

싱글 스킨은 굴을 디자인할 때만 사용하는 기법이 아니다. 히로시게미술관의 경우, 루버를 사용하여 벽을 마감한 것처럼 외벽과 지붕도 모두 루버로 덮었다.

이렇게까지 집요하게 하나의 스킨으로 덮은 이유는 건축을 하나의 생물로 만들고 싶었기 때문이다. 싱글 스킨에는 생물이 가진 피부의 중요한 특징이 있다. 하나의 피부가 배, 등처럼 각각의 부위에 주어진 다른 환경 조건에 대응하면서 미묘한 생동감을 만들어낸다. 싱글 스킨이 미묘한 변화를 일으킴으로써 알몸 상태로도 살아갈 수 있는 것이다.

반대로 사람이 두뇌를 사용하여 구상한 건축의 경우, 싱글 스킨은 기피당해 왔다. 부위와 부위(예를 들어 벽과 천장, 엘리베이터 벽면과 문)를 분절시켜 각각을 대조적인 스킨으로 덮는 방식이 일반적이다. 건축을 두뇌로 디자인하면 자기도 모르게 분절을 하게 되고 차이를 주고 싶어진다. 이런 것을 생각해냈다

고 자랑하고 싶은 것이다.

　그와는 반대로, 나는 건축을 두뇌의 산물에서 해방시키고 싶다. 두뇌로 만든 건축은 논리가 지나치게 드러나 딱딱하고 어색한 느낌이 들지만 싱글 스킨으로 모든 것을 덮어버리면 건축에 생물적인 대범함과 부드러운 유연성이 탄생한다.

바닥:
신체는 바닥과 끊임없이 접촉한다

준코네 집에서 또 하나 마음에 들었던 것은 마룻바닥 아래쪽에 뱀이 서식하고 있었다는 것이다. 서식했다기보다 기르고 있었다. 준코네 집은 이 녹색의 긴 뱀이 자랑이었다. 부엌 바닥에 나무로 만든 사각형의 '문'이 있었는데, 그곳을 열면 구렁이가 눈을 반짝이며 얼굴을 내민다. 바닥 아래쪽에 생명체가 살고 있었던 것이다. 거기에 자연 그 자체가 존재한다는 사실에 깜짝 놀랐고 감동했다. 상대가 뱀이어서 기분이 약간 꺼림칙하기는 했지만….

도시의 지면은 콘크리트나 아스팔트에 의해 굳혀진 '죽은 지면'이다. 그러나 준코네 집의 지면은 살아 있었다. 개미도 있고 지렁이도 있고 뱀의 냄새도 났다. 마룻장 바로 아래에 그런 살아 있는 지면이 존재한다. 단단하고 메마른 땅 위의

'죽은 집'에 살고 있는 사람들은 '지면'이라는 생물 위에서 생활하는 삶을 모른다.

내 건축에서 바닥이 중요한 부분을 차지하게 된 것은 이 구렁이 사건을 경험했기 때문이다. 인간이라는 생물은 바닥을 통하여 대지라는 자연과 직접 연결된다. 신체가 벽이나 천장에 접촉되는 경우는 거의 없다. 그러나 바닥에는 늘 접촉한 채로 생활한다. 인간에게는 질량이 있고 질량에는 중력이 작용하니까. 그 결과, 신체는 바닥과 끊임없이 접촉한다. 자연이라는 존재와 접촉하여 서로 밀고 당기면서 인간의 신체는 자연과 하나가 된다.

나는 이 결정적인 인간의 숙명을 지속적으로 우리에게 가르쳐줄 정도로 강하고 튼튼한 바닥을 만들고 싶다는 생각을 꾸준히 해왔다.

예를 들어 '나스역사탐방관那須歷史探訪館'의 바닥이 그렇다. 도치기현 나스那須라고 하면 나스고원那須高原이나 리조트를 떠올리는 사람이 많겠지만 역사탐방관은 그런 들뜬 리조트 이미지와는 정반대로 안정되고 차분한 느낌을 주는 건축물로 만들고 싶었다. '나스역사탐방관'은 나스 변두리의 '고텐야마御殿山'라는 소박한 사토야마 산기슭에 위치해 있다. 사토야마의 산자락이라는 입지는 준코네 집과 같다.

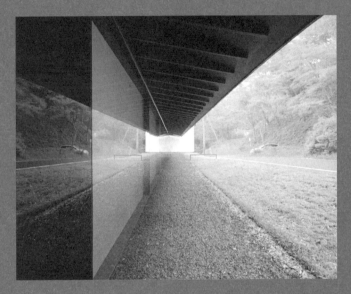

나스역사탐방관, 2000

우선 건축물의 바닥을 인공적인 존재로 만들고 싶지 않았다. 바닥을 지면 그 자체로 만들고 싶었다. 그래서 이 건축에서는 내부와 외부의 바닥을 완전히 평평하게 하여 연결시키고 그 사이에 유리를 박아넣었다.

유리를 고정하는 틀을 지면에 파묻으면 충분히 가능한 일이다. 하지만 일반적으로는 이런 비상식적인 시도를 하지 않는다. 지저분한 '흙'과 고급스러운 유리가 직접 접촉되게 한다는 것은 20세기 공업화 사회의 흐름 속에 위치한 결벽증에 가까운 건축관으로 바라보면 이해하기 어려운 방식이기 때문이다. 공업화 사회에서의 대전제는 대지와 건축을 분리하는 것이다.

토방:
지면과 건축의 관계성

나가오카시청(아오레 나가오카)을 설계할 때도 나는 지면에 많이 집착했다. 이곳에서는 한가운데에 커다란 구멍을 만들었다. 그곳을 농가의 토방처럼 습기가 있는 장소로 만들고 싶었기 때문이다.

토방은 일본어로 '土間'이라고 쓰는데, 이것은 '흙土으로 이루어진 방間'으로 이해해야 한다. 흙과 인간이 접촉하는 장소라는 뜻이다.

산자락에 위치한 준코네 집에는 현관과 토방이라는 두 개의 출입구가 있었다. 일본 농가의 일반적인 모습이다. 우리는 현관이라는 형식적인 입구에는 별 관심이 없어서 늘 토방을 이용해서 드나들었다.

토방 바닥은 흙에 석회를 섞어 반죽한 '다타키灰三物'라는

재료로 이루어져 있었다. 다타키는 늘 부드럽고 습기가 있어 단단하고 메마른 현관과는 전혀 다른 촉촉한 느낌을 주었다. 나가오카시청을 설계할 때는 광장이 아니라 이 촉촉한 느낌의 토방을 만들고 싶었다.

유럽에는 인기 있는 광장이 많이 있지만 모두가 단단하고 메마른 것들이어서 그다지 매력을 느낄 수 없다. 어쩌면 애초에 지면이라는 존재에 대한 감성에 문화적인 차이가 있는 것이 아닐까 싶다.

튀니지의 로마 유적을 돌아본 적이 있다. 튀니지, 알제리, 리비아 등의 북아프리카에도 로마 유적이 다수 남아 있고 아름다운 신전도 많이 있지만 그 건축 방식이 지중해 북쪽과는 전혀 다르다.

정확하게 말하면 지면에 대한 정의, 지면과 건축의 관계성이 지중해 북쪽과 남쪽은 완전히 대조적이다. 북쪽, 즉 유럽쪽은 지면 위에 직접 신전을 세우지 않는다. 기단基壇이라고 불리는 받침대를 만들고 그 위에 신전을 세운다.

그러나 지중해 남쪽 아프리카 사람들은 받침대를 만들지 않는다. 대지 위에 직접 신전을 짓는다. 귀찮아서가 아니다. 신전 자체의 디자인은 양쪽이 별 차이가 없다. 다만 아프리카 사람들은 지면 자체를 신성한 것으로 생각하기 때문에 받침

대를 만들지 않았던 것이다.

하지만 유럽 사람들은 지면을, 흙을 그다지 사랑하지 않았다. 그렇기 때문에 흙 위에 기단이라는 인공적인 받침대를 만들고 그 위에 신전을 건축했다. 흙을 부정한 것이라고 생각하여 흙과 신전을 분리시킨 것이다.

고대 그리스, 로마에 기원을 두고 있는 고전주의건축이라는 양식이 있다. 그리스의 파르테논신전을 떠올리면 알 수 있지만 고전주의 양식은 기본적으로 기단 건축이다. 일단 지면 위에 기단을 만들고 그 위에 건축물을 올린다. 파르테논 자체가 아테네에서 기단 같은 형태를 갖춘 언덕을 선택했는데 그것으로 만족하지 않고 그 위에 다시 돌을 이용해서 기단을 만들고 그 기단 위에 기둥을 세워 신전을 완성했다. 끈질길 정도로 기단을 겹쳐 대지와의 단절을 반복한 것이다. 그렇게까지 집요하게 대지와의 인연을 끊으려 했던, 습기 차고 지저분한 흙과 인연을 끊으려 했던 것이 유럽을 2천 년 동안 지배한 고전주의건축의 실체다.

유럽의 광장도 마찬가지다. 흙이라는 부정한 것 위에 단단하고 메마른 돌을 깔고 대지로부터 분리시키려 했다. 그 사고방식의 종착지가 20세기 모더니즘 건축의 '필로티'[17]다.

르코르뷔지에 또한 가느다란 기둥을 사용해서 건축을 대

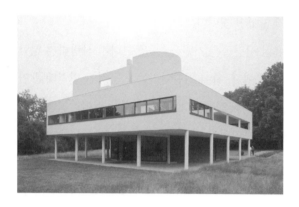

르코르뷔지에의 빌라 사보아, 1931

지로부터 분리하는 데에 집요하게 얽매였다. 모더니즘 건축과 고전주의건축은 사실 같은 종류다. 20세기의 건축역사가 에밀 카우프만Emil Kaufmann[18]이나 콜린 로우Colin Rowe[19]는 두 양식의 유사성을 다양한 관점에서 지적했다. 두 사람은 20세기와 21세기를 잇는 연결 고리 같은 인물들이며, 나는 그들로부터 많은 것을 배웠다.

노란 장화:
대지와 연결되다

나는 어린 시절부터 지면에 관심이 많았다. 장화만 신고 다녔던 이유 중의 하나도 그것이다. 정확하게 말하면 장화를 좋아했던 것은 아니고 맨발로 장화를 신는 것을 좋아했다. 맑게 갠 날에도 그러했다. 맨발로 장화를 신으면 흙의 감촉이 직접 발바닥에 느껴져 행복하고 편안한 기분이 들었다. 나는 맑게 갠 날에 장화를 신고 여기저기 신나게 뛰어다니는, 약간은 특이한 아이였다.

물론 맑은 날에 장화를 신고 학교에 갈 수는 없었다. 아니, 그 이전에 아스팔트와 콘크리트로 덮인 덴엔초후의 거리나 학교에서는 장화를 신고 다녀도 아무런 즐거움을 느낄 수 없었다. 그 단단한 장소에서 부드러운 오쿠라야마로 돌아오면 신발을 벗고 노란 장화에 발을 집어넣은 뒤에 준코네 집 뒤쪽

에 위치해 있는 사토야마 숲으로 뛰어 들어갔다. 그곳에는 실제로 연못도 있고 진흙도 있고 덤불도 있어서 장화는 실용적인 면에서도 도움이 되었다. 그러나 그 이상으로 정신적인 면에서 이 노란 장화가 담당한 역할은 매우 컸다.

어떤 여배우가 "연기에 몰입하기 위해 무얼 합니까?"라는 질문에 "신발을 바꿔 신어요."라고 답했는데 매우 인상적이었다. 신발을 바꾸면 자신과 세상의 관계성이 바뀐 듯한 기분이 든다. 세상과의 관계성이 바뀐다는 것은 자신이 바뀐다는 것이다. '자신'이라는 확고한 존재가 있다기보다 신체와 세상과의 관계성이야말로 진정한 '자신'이 아닐까. 옷에도 세상과의 관계성을 바꾸는 기능은 있지만 신발 같은 직접성은 없다.

초등학생인 나는 노란 장화와 훤히 드러난 발을 매개체로 삼아 세상과 연결되려 했다. 생물이 세상을 직접적으로 느낄 수 있는 것은 기본적으로 지면이며 바닥이기 때문이다.

그래서인지 지금도 사람들이 신고 있는 신발이 신경 쓰인다. 이 사람은 세상과 어떻게 연결되어 있을까, 자연과 어떻게 접촉하고 있을까 하는 것을 신발을 보면 알 수 있다. 신발에 신경을 쓰지 않는 사람과는 친구가 되고 싶지 않다.

그런 의미에서 건축은 신발과 비슷하다. 대지와 신체를 이어주기 때문이다.

대숲:
재료가 아닌 상태로서의 체험

노란 장화는 준코네 집 뒤쪽에 있는 대숲에서 가장 도움이 되었다. 대숲의 급격한 경사면을 달려 올라가는 방법이 오쿠라 야마의 지붕에 오르는 지름길이다. 지붕이라고 해도 요코하마의 사토야마라서 그다지 높지는 않았고 일부러 지름길을 선택할 필요도 없었지만, 내게는 대숲의 경사면 자체가 참을 수 없을 만큼 매력적이었다.

대숲은 완전히 다른 종류의 빛으로 가득 차 있었다. 거리와는 당연히 다르고 일반적인 숲과도 전혀 다른 종류의 빛과 소리와 냄새가 가득했다. 오솔길이 없다는 점도 더욱 마음에 들었다.

길은 인간의 행동을 규제하지만 이 대숲에는 그런 구속이 없기 때문에 신체는 그 어떤 것에도 얽매일 필요가 없다. 완

전히 자유롭다. 대나무를 붙잡고 올라가면 아무리 경사가 심해도 전혀 두렵지 않았다. 녹색의 물속을 헤엄쳐 나가는 듯한 느낌이랄까.

장화는 신고 있지만 그 안에는 양말을 신지 않은 맨발이기 때문에 알몸으로 물속을 헤엄치는 듯한 그런 감각이다. 중력도 극복하고 자유롭게 올라갔다 내려갔다, 수평으로 또는 비스듬히 마음껏 헤엄을 친다.

내가 대나무를 건축 소재로 자주 사용하는 것과 대숲에서의 체험은 분명히 관계가 있을 것이다. 대나무를 사용하는 나의 방법은 약간 특이하다. 대나무를 건축 재료로 사용하고 싶어서라기보다 거기에 대숲을 만들고 싶다는 생각에서 대나무를 이용한다. 대나무라는 '재료'가 아니라 대숲이라는 '상태'다. 대나무의 질감보다 대숲의 빛과 소리와 감촉이 중심을 이룬다.

중국의 만리장성 옆에 지은 '대나무집'은 철저하게 대나무를 사용한 건축물이지만 이때도 건축물을 짓고 싶다기보다는 대숲을 만들고 싶다는 마음이 더 강했다.

만리장성 주변은 춥고 건조해서 처음에 방문했을 때부터 쓸쓸한 기분이 들었다. 거기에 무엇인가, 따스함과 습기를 보충하면 어떨까 하고 생각한 결과가 이 대나무집이다. 택지를

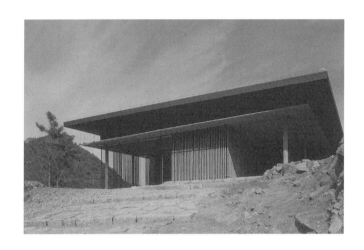

대나무집, 2002. 택지 조성을 하지 않고 지면의 경사에 맞추어 건축했다.

조성하지 않고 원래의 지면에 경사를 그대로 살린 이유도 거기에 건축물이 아닌 대숲을 만들고 싶었기 때문이다.

이 방법은 근처의 만리장성에서 배웠다. 만리장성은 지면에 손을 대지 않는다는 원칙을 바탕으로 축조한 거대한 건축물이다. 지면에 손을 대기 시작하면 끝이 없다는 사실을 현실적인 중국인들은 잘 알고 있었던 것 같다.

대나무집은 내부의 바닥도 다양하게 바뀌기 때문에 마치 대숲을 오르거나 미끄러져 내려가는 듯한 무중력감이 있다. 또 '굴'이라고 부르는 부분에는 물이 깔려 있어서 커다란 대나무 상자 안에 보다 작은 대나무 상자가 떠 있는 듯한 구조다. 대나무를 겹치고 포개서 공간에 습기가 발생하게 함으로써 대숲 같은 분위기를 탄생시켰다.

중국에는 '죽림칠현竹林七賢'이라는 고사가 있는데 대숲은 일종의 반反도시, 반反권력의 상징으로 다루어져 왔다. 나의 대나무집도 정확하게 말하면 '대숲 하우스'다. 반도시, 반권력으로서의 대숲이다.

2008년 베이징올림픽 때 영화감독 장이머우張藝謀가 이 대나무집에서 올림픽 홍보 영상을 촬영했다. 전원에서 자란 장이머우 감독이 이 대숲 하우스를 마음에 들어 한 것은 우연이 아닐 것이다.

그 후에도 대나무를 사용할 때에는 늘 대숲 같은 형태로 만들고 있다. '하마나호수 꽃박람회浜名湖花博'의 게이트파빌리온Gatepavilion은 수많은 대나무들이 천장에 매달려 있어 마치 대나무 숲을 통과하여 박람회장으로 들어가는 듯한 느낌이다. 어두운 대숲을 지나 밝은 산자락을 향해 뛰어올랐던 나의 어린 시절의 일상적인 환경을 재현한 것이다.

'네즈미술관根津美術館'의 통로도 대숲이다. 네즈미술관은 도쿄를 대표하는 패션 거리인 오모테산도表参道의 막다른 곳에 위치해 있다. 경쾌한 느낌을 주는 오모테산도에서 네즈미술관의 약간 가라앉은 듯한 분위기로 전환하기 위한 게이트, 필터 같은 것이 필요하다고 생각했는데, 그렇게 하려면 대숲밖에 없다고 설계 초기부터 생각하고 있었다.

옛사람들은 기둥문 하나 지나는 것만으로 기분을 전환할 수 있었을지 모르지만 요즘 사람들은 둔감해졌기 때문에 그것만으로는 부족하다. 어린 시절에 텔레비전을 통해서 보았던 시간여행 터널과 비슷한 느낌을 주는, 뭔가 깊이가 있는 게이트를 통과할 수 있도록 만들어야 기분 전환이 될 것이라고 생각하여 대숲을 준비했다.

정확하게 말하면 한쪽은 진짜 대숲이고 다른 한쪽은 대나무로 만든 격자다. 양쪽에 대나무가 있다는 사실이 중요하

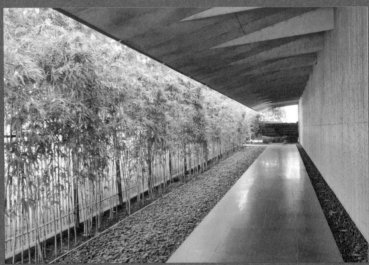

(위) 하마나호수 꽃박람회 메인게이트, 2003
(아래) 네즈미술관 통로, 2009

다. 한쪽에만 존재할 경우 대숲의 느낌이 나지 않는다. 이 대숲 같은 통로 위에는 커다란 차양이 드리워져 있기 때문에 빛은 직접 들어오지 않고 오른쪽 대숲을 통과해 들어온다. 오쿠라야마의 대숲과 마찬가지로 녹색의 특별한 빛으로 가득 차는 것이다.

허물어져가는
집

오쿠라야마는 경계에 위치해 있었기 때문에 살아 있는 집과 죽은 집이 있었다. 내가 태어난 것은 1954년인데, 1960년대의 오쿠라야마에서는 죽은 집이 놀라울 정도로 빠른 속도로 증가했다.

죽은 집은 잔디 마당이 있는 하얀 집이다. 당시는 알루미늄 새시가 나오기 시작할 무렵이어서, 창틀도 반짝이는 은색이었다. 벽지를 바른 인테리어에 형광등은 환하게 빛났다. 죽어 있다는 사실을 감추기 위해 밝고 매끄럽게 만드는 것이다.

그런데 우리 집은 전혀 달랐다. 한마디로 말하면 어둡고 너덜너덜한, 쓰러져가는 목조 단층집이었다. 창틀도 당연히 목재였고 붉은색을 띤 백열전구 때문에 따뜻한 느낌은 들지만 대체로 어두웠다.

할아버지와 할머니는 나가사키현 오무라 분들이었지만 아버지가 어렸을 적에 두 분 다 당시에 유행했던 결핵에 걸려 돌아가셨다. 그 때문에 아버지는 니혼바시日本橋에서 도자기 가게를 운영하고 있던 친척에게 맡겨져 열 살 무렵부터 그곳에서 자랐다.

오쿠라야마에 집을 지은 것은 외할아버지다. 외할아버지는 도쿄 오이大井 지역에서 개업의로 일했다. 사람들과 잘 어울리지 않는 조용한 성품으로, 낚시에만 흥미가 있었다.

낚시에 빠지기 전에는 채소 재배에 관심이 많았다. 그래서 준코네 할아버지를 찾아가 작은 토지를 빌려놓고 주말만 되면 의원이 있던 오이에서 오쿠라야마까지 달려와 밭을 일구었다. 그 밭을 일구기 위해 마련해놓았던 밭 옆의 작은 농가가 우리 집이 된 것이다.

외할아버지가 집을 지은 것은 1933년, 전쟁 직전의 여유가 있던 시절이었다. 외벽은 흙벽이었고 내벽은 회반죽을 이용해 인테리어를 했다. 그 회반죽이 갈라져 흙이 떨어지면서 다다미 위에는 늘 흙이 굴러다녔다. 그때마다 아버지는 테이프를 벽에 붙여 떨어지지 않도록 보완했다.

나무 쌓기:
궁극적인 데모크라시 건축

나는 두 살 무렵부터 이 흙가루가 떨어져 있는 다다미 위에서 틈만 나면 나무 쌓기 놀이를 했다. 몇 시간이고 침을 흘려가면서 나무를 쌓았다. 책상 위가 아니라 다다미 위에서 이리저리 뒹굴며 작은 나뭇조각들을 늘어놓고 조립해나가는 방식이 내게는 더할 나위 없는 즐거움이었다.

놀이가 끝나면 그대로 다다미 위에서 낮잠을 잤다. 처음에 삼원색으로 칠해져 있던 나뭇조각들은 점차 색깔이 바래면서 다다미와 비슷한 색깔로 변해갔다. 칠이 벗겨진 나뭇조각이 다다미 위에 흩어져 있는 모습은 정말 보기 좋았다.

작은 나뭇조각이 뿔뿔이 흩어져 있는 그 상태는 지금도 나의 이상적인 공간이다. 나무를 쌓았다가 마음에 들지 않으면 즉시 무너뜨려버릴 수 있다는 점이 중요했다. 다시 쌓을 수

있으니까.

　나는 건축 일을 하고 있지만 아무리 시간이 지나도 콘크리트에는 정이 가지 않는다. 콘크리트는 재사용할 수 없는 재료다. 처음에는 물처럼 형체가 없지만 일단 굳어버리면 도저히 바꿀 수 없는 무겁고 단단한 존재가 되어 절대로 재사용을 할 수 없다. 반면 목조건축은 나무 쌓기와 비슷하다. 물론 나무 쌓기 정도로 간단한 일은 아니지만 언제든지 원래의 상태로 되돌릴 수 있다는 편안한 여유로움이 있다.

　나무 쌓기 놀이에서처럼 입자 모양의 물체가 뿔뿔이 흩어져 있는 상태를 요즘에는 점잖은 표현으로 '건축의 데모크라시democracy'라고 부른다. 일본의 전통 목조주택은 상당히 '데모크래틱democratic'(민주주의적)하다. 누구나 건설에 참여할 수 있고 해체에도 참여할 수 있는 상태가 궁극적인 데모크라시 건축이다. 콘크리트는 반反데모크라시 재료이며, 전체주의적이다.

치도리:
작은 단편들이 모여 전체를 이루다

나무 쌓기의 자유로움이야말로 나의 원점인데, 이 자유로운 상태를 실제 건축에서 추구한 것이 'CIDORI(치도리)'에서 시작된 일련의 프로젝트다. 첫 CIDORI는 밀라노 영주였던 스포르차Sforza 후작의 성 안마당에 만든 임시 파빌리온이다. 2주일만 설치했다 철거할 가설 파빌리온을 제작해달라는 의뢰였다. 즉각 제작하고 즉각 해체할 수 있는 시스템을 궁리하다 일본에 신기한 시스템이 있다는 사실을 발견했다. 히다타카야마飛驒高山에 전해지는 치도리千鳥라는 목제 장난감이다. 일종의 나무 쌓기 놀이인데, 단순히 쌓는 것이 아니라 조각들을 서로 엮듯 끼워 맞추는 방식이 독특하다.

이 장난감의 원리를 건축에 응용한 것이 밀라노의 CIDORI였다. 오쿠라야마 시절에 나의 가장 친한 친구였던 나무 쌓

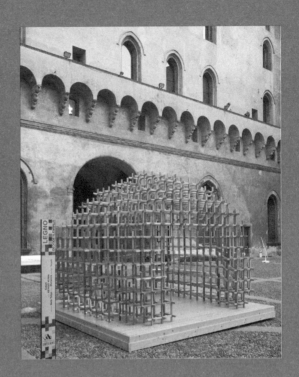

CIDORI, 2007

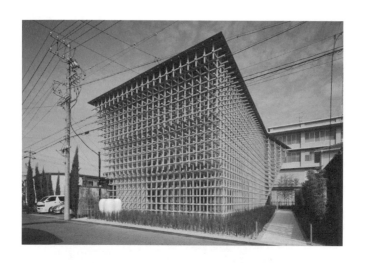

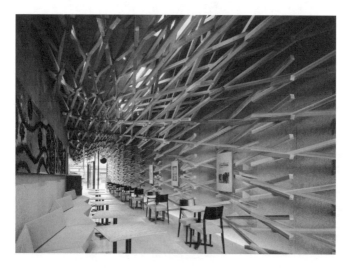

(위) GC 프로소 뮤지엄 리서치 센터, 2010
(아래) 스타벅스 커피 다자이후 덴만구 오모테산도점, 2012

기 놀이가 진화한 형태다. 그리고 이 데모크래틱한 건축 시스템을 좀 더 진화시켜 보다 영구적인 건축으로 전개한 것이 'GC 프로소 뮤지엄 리서치 센터GC Prostho Museum Research Center'다.

이 시스템은 나아가 '스타벅스 커피 다자이후 덴만구 오모테산도점スターバックスコーヒー太宰府天満宮表参道店', '서니힐스 재팬Sunny Hills Japan'(82쪽 위 사진)으로 진화했다. 모든 프로젝트에서 나무의 가느다란 부재部材는 인테리어 장식이 아니라 건축을 지탱하고 있는 중요한 구조 부재다. 그것들은 나무 쌓기 놀이의 각각의 나뭇조각에 해당한다.

재사용이 불가능하고 증개축이 어려운 콘크리트의 전체주의적 성격에 저항하는 동안에 나무 쌓기의 나뭇조각들이 점차 진화를 거듭해왔다. 이런 진화가 가능했던 이유는 일본의 목조건축이 계승해온 섬세한 기술에 컴퓨터에 의한 고도의 구조계산 기술을 더했기 때문이다. 그런 강력한 조합을 통해서 내 안에 묻혀 있던 '나무 쌓기의 꿈'이 현실의 건축물이라는 형태를 취하기에 이른 것이다.

나무 쌓기가 조금씩 건축으로 실현된 과정을 돌이켜보면 처음에 힌트를 준 '치도리'라는 단어가 이 프로젝트들의 본질을 대변해주는 듯한 느낌이 든다.

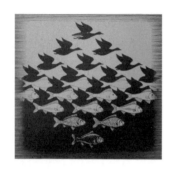

에서의 〈하늘과 물 I〉, 1938

치도리는 '수많은 새'라는 뜻이다. 새와 새가 나름대로 간격을 취하면서 하늘을 날아가는 모습과 비슷하다. 수많은 새들이 하나의 무리를 이루어 하늘을 날아가듯 작은 단편들이 모여 건축이라는 거대한 전체를 이루는 것이 나의 이상이다. 새떼가 시시각각으로 모습을 바꾸는 유연함도 건축의 탄력 있는 데모크라시를 지향하는 내게는 매우 매력적이다.

'치도리고시千鳥格子'라고 하면 체크무늬, 즉 다미에[20] 패턴이다. 새 발자국 무늬를 교차시킨 격자무늬를 일컫는다. 이 패턴도 일본인은 치도리라고 불렀다. 네덜란드의 판화가 에셔Maurits Cornelis Escher의 〈하늘과 물 I Sky and Water I〉이라는 그림이 그려지기 훨씬 전에 새가 하늘을 나는 듯한 경쾌함과 무중력감을 일본인은 이 패턴 안에서 발견했던 것이다.

히다타카야마 유래의 치도리 시스템에 빠지기 전에 나는 체크 패턴에 푹 빠져 있었다. 처음에 사용한 것은 'Lotus House'(82쪽 아래 사진)다. 집 앞에 연못을 만들고 싶다는 클라이언트의 말을 듣는 순간 이 디자인이 떠올랐다. 그래서 트래버틴travertine이라는 이름의 하얀 돌을 연꽃의 꽃잎처럼 공중에 띄웠다.

이어서 대대적으로 치도리의 패턴을 사용한 것은 앞에서 소개한 나가오카시청이다. 나가오카시청에서는 단순히 체크 패턴을 이용하는 것만으로는 만족할 수 없어서 면을 울퉁불퉁하게 만들었다.(47쪽 아래 사진) 그렇게 하면 면이 보다 가볍게 느껴져, 시청 같은 커다란 공공 건축에도 새가 날고 있는 것 같은 경쾌함을 줄 수 있다고 생각했기 때문이다.

나가오카시청은 시청이라는 무거운 존재를 얼마나 편안한 존재로 끌어내리는가 하는 것이 핵심이었다. 그래서 건축의 '치도리화'를 생각했다. 나가오카시청이라는 이름도 지나치게 무겁기 때문에 시민들로부터 애칭을 모집했고, '아오레'라는 이름이 붙여졌다. '아오레'는 그 지역 여중생이 붙인 이름인데, '만나자!'라는 의미를 가진 나가오카 사투리다.

다음으로, 아오레에 어울리는 로고와 사인을 그래픽디자이너 모리모토 치에森本千絵에게 의뢰했다. 지나치게 수준을

(위) 서니힐스 재팬, 2013
(아래) Lotus House, 2005

높여 디자인하지 않고 모든 사람들이 공감할 수 있는 경쾌하고 산뜻한 디자인을 추구하는 그녀의 밝은 분위기가 이 새로운 타입의 시청에 잘 어울릴 것이라고 생각했다. 그녀는 외벽의 패턴을 보고 "이건 새군요!"라고 소리쳤다. 그 결과, '아오레버드'라는 이름의 새가 탄생했다.

나가오카시청의 다양한 장소에 아오레버드가 날고 있다. 새의 능력을 빌려 건축이라는 무거운 존재를 나가오카의 하늘에 날려버리는 도전이었다고도 말할 수 있다. 그러고 보니 나가오카에는 유명한 불꽃 대회도 있다. 애당초 하늘과 인연이 있는 장소인지도 모른다.

이 체크 패턴의 외벽을 나가오카의 향토자료관 선생에게 보여주었더니 재미있는 이야기를 들려주었다. 에도시대江戸時代(1603~1867) 나가오카 성의 맹장지(광선을 막으려고 안과 밖에 두꺼운 종이를 겹으로 바른 장지—옮긴이주) 또한 치도리 패턴이었다는 것이다.

보통의 맹장지는 하나의 커다란 도안이다. 스케일도 크고 압출도 좋지만 한 부분에 상처가 나거나 파손이 되면 전체를 갈아 붙여야 해서 일손과 비용이 많이 들어간다. 그러나 나가오카식 치도리 패턴은 한 부분이 훼손되면 그 훼손된 종이만 교체하면 된다. 역시 나가오카 번藩(에도시대 다이묘의 영지—옮긴

이주)다운, 실질적이고 합리적인 시스템이라는 생각에 감탄하지 않을 수 없었다.

나가오카 번에는 매일 조금씩 쌀을 절약하면서까지 장래를 짊어질 아이들의 교육을 중시하는 '고메햣표米百俵'(나가오카 번의 무사 고바야시 토라사부로小林虎三郎에 의한 교육과 관련된 고사―옮긴이주) 일화가 전해 내려온다. 또 막부 말기의 명신 가와이 쓰기노스케河井継之助에 의한 암스트롱 포Armstrong Gun(영국의 윌리엄 조지 암스트롱이 1855년에 개발한 대포의 한 종류―옮긴이주) 도입 에피소드도 유명하다. 이처럼 나가오카 번은 합리주의적이고 민주적인 기풍으로 잘 알려져 있으며, 나가오카 사람들은 지금도 그것을 자랑으로 여기며 살고 있다.

맹장지의 치도리 패턴에서도 나가오카다운 지혜를 엿볼 수 있다. 우리가 건축한 나가오카시청의 부지는 과거에 나가오카 성이 있던 장소로, 치도리에는 우연을 뛰어넘는 인연이 깃든 듯한 느낌을 받았다.

사실 맹장지의 치도리 패턴과 마찬가지로 우리의 체크 패턴도 일종의 경제적 합리주의의 산물이다. 만약 비바람에 의해 한 부분이 훼손된다면 그 패널 한 장만을 교체한다는 점에서 보면 맹장지와 같다. 그 이상으로 중요한 것은 체크 패턴을 이용하는 방법을 통해서 재료비를 절반으로 줄였다는 점

이정표용으로 디자인한 아오레버드

이다. 만약 치도리 패턴으로 만들지 않고 나무판자로 외벽을
막았다면 재료비는 두 배 가까이 들어갔을 것이다.

커다란 벽 전체를 나무로 덮는다면 나무가 나무로 느껴지
지 않는다는 문제도 있다. 가까이 다가가 보면 확실히 나무이
지만 멀리서 보면 나무가 가지고 있는 요철이 있는 질감이나
미묘한 색깔의 차이를 느낄 수 없다.

그러나 치도리 패턴을 이용하자 재료비는 절반으로 줄어
들었고 나무의 질감을 확실하게 느낄 수 있었다. 치도리는 마
법처럼 다양한 효과를 가지고 있다.

틈새의
힘

나는 치도리의 효과를 치도리를 치도리답게 만드는 '틈새의 힘'에 있다고 생각한다. 건축을 할 때 틈새는 가장 중요한 부분이다. 건축을 구성하는 입자 사이의 틈새를 통하여 빛이나 바람이나 냄새가 들어온다. 틈새가 없으면 인간은 질식해버린다.

루버는 내 건축의 트레이드마크처럼 자주 거론되는데, 결국 틈새를 만들기 위한 자재다. 루버를 구성하는 하나하나의 막대보다 틈새 쪽이 더 중요한 포인트다.

긴자銀座에 티파니Tiffany의 건물을 설계했을 때 긴자 거리 건너편 바에서 임태희 씨와 티파니를 바라보며 와인을 마신 적이 있다. 임태희 씨는 한국의 인테리어 디자이너이자 학자인데, 내 책은 대부분 그녀가 번역해주었다.

티파니 긴자의 파사드, 2008

"티파니의 파사드[21]는 틈이 있어서 좋아요."라고 임태희 씨가 중얼거렸다. 그녀는 일본인이 만드는 건축은 틈이 없고 지나치게 깔끔하게 처리되어서 답답하다고 했다. 그러면서 "하지만 구마 씨의 건축에는 틈이 있어요. 그게 가장 큰 매력이에요."라고 덧붙였다.

일본의 건축과 일본 사회는 물론이고 일본인 자체도 틈이 너무 없고 지나치게 완벽주의라는 것이 임태희 씨의 분석이었다. 티파니의 유리로 처리된 커튼월curtain wall(건물의 바깥벽을 알루미늄이나 스테인리스 판 같은 가벼운 벽재로 덮는 건축 방식—옮긴이주)

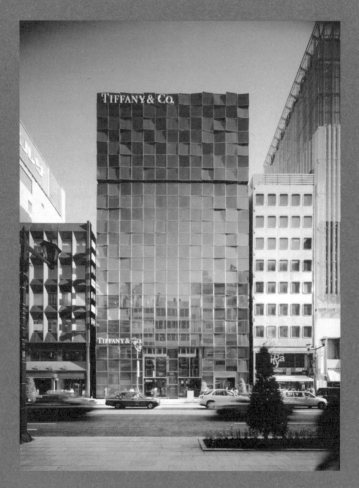

티파니 긴자, 2008

은 각 유리판에 네 개의 다리가 부착되어 있다. 각도가 제각각이다 보니 유리와 유리 사이에 자연스럽게 틈이 만들어졌다.

임태희 씨의 지적을 받고 문득 깨달았다. 틈이라는 것은 단순히 건축 디자인과 관련된 이야기만은 아니라는 것이다. 그래서 틈을 좀 더 넓게 만들어야겠다고 결심했다. 건축에서도 인생에서도 일본인은 지나칠 정도로 틈이 없다.

오쿠라야마 2

재료와 형태,
그리고 관계

모더니스트와
플렉시블 보드

외할아버지는 1886년에 태어나셨다. 외할머니는 1898년, 어머니는 1927년, 아버지는 1909년에 태어나셨다. 1952년에 어머니와 결혼한 아버지는 외할아버지가 밭을 일구기 위해 지은 농막을 임시 신혼집으로 삼았다.

유감스럽지만 외할아버지와 아버지는 기본적으로 사이가 나빴다. 세대차라기보다 천성적인 기질 문제가 컸다. 도시에서 멀어지고 싶어 했던 원심형遠心型 외할아버지와 니혼바시나 긴자를 떠나기 싫어했던 구심형求心型 아버지와의 차이다.

외조부모, 부모, 나, 이렇게 삼대는 건축 디자인이나 생활방식의 차이 때문에 자주 논쟁을 펼쳤다. 아버지나 외할아버지는 건축가가 아니었다. 그러나 우리 모두는 건축에 깊은 흥미가 있었다. 밭일을 하기 위한 작은 농막을 가족들이 생활하

외할아버지와 함께

는 '집'으로 바꾸기 위해 손을 보고 증축을 해야 했는데, 그때마다 건축에 관심이 많은 우리 가족은 각자의 의견을 강하게 주장했다.

회반죽이 갈라지면 테이프로 보수를 하면 된다는 것이 다이쇼시대(1912~1926)에 자라난 모던 세대이자 모더니스트인 아버지의 기본적 감성이다.

일본의 모더니즘은 1909년에 태어난 아버지 전후 세대의 건축가들이 이끌었다. 마에카와 구니오前川國男[22]가 1905년생, 요시무라 준조吉村順三[23]가 1908년생, 단게 겐조가 1913

오쿠라야마 집의 천장에 사용된 플렉시블 보드

년생이다. 모던 세대인 아버지는 다다미를 깐 와시쓰和室(일본식 방—옮긴이주)를 모두 플로링flooring(마루를 까는 널빤지—옮긴이주)으로 교체해서 서양식 방으로 바꾸었다. 나는 다다미 위에서 나무 쌓기 놀이를 하고 싶었지만 아버지는 다다미를 싫어했다.

플로링 공사는 목수에게 맡겼지만 천장은 아버지와 내가 직접 바꾸었다. 모더니스트인 아버지가 공사비를 조금이라도 절약해야 한다고 생각했기 때문이다. 우리는 집 근처 건자재 용품점에서 90×180cm 규격의 구멍이 뚫려 있는 플렉시블 보드flexible board(석면시멘트판의 일종—옮긴이주)를 구입해와 나사로 천장에 고정시켰다.

구멍이 뚫려 있는 플렉시블 보드 자체가 일반적으로는 주택에 사용하지 않는 소재다. 공장이나 창고, 차고 같은 기능을 중시하는 건축에 사용되는 경우가 많은 소재이지만 모더니스트인 아버지는 이 공업적인 소재를 매우 좋아했다.

나사를 이용해서 보드를 고정시킨 뒤에는 흰색 페인트를 칠했다. 천장에 페인트를 칠하는 일은 초보자에게는 상당히 힘들다. 페인트를 너무 많이 칠하면 뚝뚝 떨어져 얼굴과 옷이 엉망이 된다. 또 위를 바라보고 일을 해야 하기 때문에 얼마 지나지 않아 손이 떨리고 팔이 저려 참을 수가 없다.

네즈미술관의 노키우라에 사용된 목편시멘트판

구멍이 뚫려 있는 플렉시블 보드는 지금도 좋아하는 소재 중 하나이지만, 현재의 내 입장에서 보면 너무 단단하다는 느낌이 든다. 이런 즉물적 소박함을 갖추고 있으면서 좀 더 부드러운 느낌을 주는 소재를 찾던 중 최근에는 목편시멘트판cemented chip board(약제 처리한 5~10mm의 나뭇조각과 시멘트를 약 3:7의 비율로 섞은 뒤 압력을 가하여 성형한 판 모양의 재료—옮긴이주)을 발견했다. 플렉시블 보드와 마찬가지로 공장이나 창고의 천장이나 벽 치장재로 사용하는, 가격이 저렴한 재료다.

목편시멘트판은 히로시게미술관에 처음 사용했다. 우키요에浮世繪(에도시대에 성행한 풍속화—옮긴이주) 같은 그림을 전시하는 클래식한 미술관에는 대개 사용하지 않지만 이 소재의 자연스러운 질감이 히로시게의 세계에 딱 어울린다고 생각했다.

네즈미술관에서도 메인어프로치의 노키우라軒裏(외벽에서 바깥쪽으로 튀어나온 처마 아랫부분—옮긴이주)에 목편시멘트판을 대대적으로 사용했다. 노키우라는 일본 건축에서 가장 중요한 부분이다. 얼마나 굵은 나무를 어느 정도의 간격으로 배치하는가, 처마의 끝부분은 어떻게 마감할 것인가 하는 부분에서 건축가의 수준이 드러난다. 그렇게 중요한 장소이기 때문에 나는 굳이 목편시멘트판을 사용했다.

정사각형과
직사각형

모더니스트인 아버지가 또 하나 집착한 것은 정사각형으로 나뉜 격자문이었다. 아버지는 반투명 유리를 끼운 격자문으로 방과 방을 차단하는 방식을 좋아했다. 불투명한 문을 이용해서 건너편이 전혀 보이지 않도록 공간을 차단하는 것이 아니라 반투명의 빛이 들어오는 격자문을 이용해서 차단하는 방식이 공간의 연속성을 중시하는, 모더니스트인 아버지의 선택이었다.

그리고 격자가 정사각형이어야 한다는 데에 집착했다. 목수가 실수로 직사각형으로 만들어 와, 다시 제작하게 했을 정도다. 당시에 아이였던 나는 아버지가 왜 이렇게까지 정사각형에 집착하는 것인지 이해하기 어려웠다.

아버지는 이해할 수 없는 행동을 자주 했다. 집에서 기르

던 고양이가 오줌을 쌌다고 야단을 치는 것도 이해할 수 없었다. 고양이니까 오줌 정도는 쌀 수도 있지 않은가. 직사각형의 격자를 정사각형으로 다시 제작하게 한 아버지의 엄격함도 전혀 이해하기 어려웠고, 그런 사고방식을 받아들이기도 어려웠다.

아버지의 입장에서 볼 때 정사각형이 합리적이고 지적이고 근대적이었던 것일까? 틀이 잡혀 있지 않은 직사각형은 야만적이고 유치한 것이라고 생각했던 것일까? 고양이의 소변 실수도 그와 비슷한 종류다. 문 하나의 치수는 정해져 있기 때문에 그것을 정사각형만으로 분할하기는 매우 어려운 일이다.

모더니즘 건축의 대표 주자인 르코르뷔지에 역시 정사각형을 사랑한 건축가였다. 유명한 빌라 사보아(62쪽 사진) 평면의 모습도 정사각형이다. 기본적으로 자유로운 인간의 생활을 정사각형이라는 틀 안에 수렴하는 것은 간단하지 않은 일이지만 르코르뷔지에는 어떻게든 정사각형 안에 수렴하는 데에서 의미를 찾았다. 아버지의 정사각형 사랑이나 고양이의 실수를 용서하지 않는 엄격함도 같은 시대정신의 산물이었을 것이다.

반대로 나는 아버지에 대한 반발에서인지 정사각형을 피

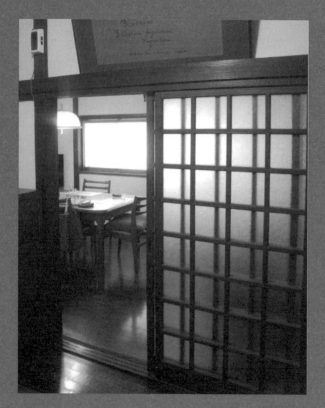

오쿠라야마 집의 정사각형으로 나누어진 격자문

하여 설계를 한다. 직사각형 쪽이 안정감이 든다. 또 직사각형이라면 얼마든지 변형이 가능하며 황금분할[24]에조차 얽매일 필요가 없다. 르코르뷔지에는 어쩌다 직사각형을 채용할 때에도 고대 로마 이후 미의 규범으로 존중을 받아온 황금분할의 가로세로 비율을 갖춘 직사각형에 집착했다.

하지만 나는 황금분할에 전혀 관심이 없다. 자연스럽고 적당한 비율의 직사각형 쪽이 여유가 느껴지고 안도감이 든다.

현장에서의
설계 회의

집 공사는 아버지와 나의 공동 작업이었다. 우리는 공사 전에 먼저 회의를 했다. 어떤 방을 어떤 식으로 증축하고, 어떻게 마무리를 짓고, 어떤 가구를 놓을 것인지 등에 관해서였다.

내가 지금 매일 실시하고 있는 설계 미팅이라고 불리는 작업과 똑같다. 그 시절부터 줄곧 같은 일을 되풀이하고 있는데도 질리지 않는 게 신기하다. 또 이 정도로 오랜 세월 동안 지속하고 있으면서 실력이 늘지 않는 것도 이상하다.

아버지는 특이하게도 혼자 결정하지 않고 합의제로 공사 내용이나 디자인을 정했다. 나와 45년이나 차이가 나는, 메이지시대에 태어난 엄격한 아버지라는 점을 생각해보면 정말 이례적으로 민주적인 과정을 거쳤다.

다른 일에서는 어떤 경우에도 다른 사람의 말에 귀를 기울

다섯 살 무렵 아버지와 함께

이지 않는 분이었다. 아니 그전에, 아버지가 무서워 혹시라도 얻어맞지 않을지 긴장이 되었기 때문에 질문 자체를 할 수 없었다. 하지만 집을 고치는 일만큼은 식구들의 의견에 귀를 기울여주었다. 이 가족 회의가 없었다면 지금의 나는 존재하지 않았을지도 모른다.

평소에는 아버지 앞에만 서도 무서워서 잔뜩 얼어붙는 나였지만 이 회의를 할 때만큼은 다양한 의견을 말할 수 있었다. 아버지를 일대일로 상대하는 것이 아니었기 때문이다.

특히 규슈九州 출신으로 아버지에게 거침없이 할 말을 하는 외할머니가 함께 참가한다는 것이 용기를 내는 데에 도움이 되었다. 부모와 자녀만으로 구성된 가족을 사회학 용어로

는 근대 가족이나 핵가족이라고 부른다. 핵가족은 부모와 자녀의 관계라는, 번거로운 프로이트적 관계에 지배당하는 구조다. 작은 틀에 갇혀 있는 느낌이 들어 아무래도 숨이 막히고 강한 긴장감이 느껴진다. 하지만 삼대가 함께 사는 대가족이라는 틀은 다양한 완충장치나 관계의 복층 구조에 의해 좀 더 편안한 분위기 안에서 생활할 수 있다.

준코네 같은 농가는 대가족이 기본이기 때문에 그런 점에서도 여유 있는 느낌이 들어 부러웠다. 주택 융자가 핵가족과 조합되면 더욱 얼어붙은 '죽은 집'이 되기 쉽기 때문에 주의해야 한다.

일대일의 대화라는 말이 나온 김에 설계 회의와 관련된 이야기를 하자면 지금 나의 건축사무소도 가능하면 회의는 일대일이 아니라 세 명에서 대여섯 명 정도의 인원이 참가한다.

일대일인 경우, 묘하게 서로 자기주장만 내세우는 상황이 발생하기 쉽다. 그렇다고 열 명 이상의 많은 인원이 모여 회의를 할 경우에는 '발언자 대 청중'이라는 일방적인 관계가 탄생하여 뭔가 멋지게, 그럴듯하게 잘 보이려고만 하는 공허한 발언을 하기 쉽다. 가장 적당한 인원은 3~6명이다.

처음 건축사무소를 열었을 무렵, 마키 후미히코槇文彦[25] 교수와 잡담을 나누다가 '사무소에서 일을 하는 인원은 몇 명이

적당한가?' 하는 이야기가 나왔다. 나는 학창 시절부터 마키 교수의 건축사무소에서 아르바이트를 했는데, 그 개방적이고 자유로운 느낌이 좋았다.

마키 교수는 건축사무소는 다섯 명의 배수의 인원이 적절하다고 했다. 우선 다섯 명이 시작을 한다. 다음에는 5×2로 열 명, 다음에는 5×3으로 열다섯 명, 이런 식으로 늘려가는 방식이 적당한 증원 방법이라는 것이다. 설계라는 창조적인 활동의 경우, 다섯 명 정도의 팀이 가장 효율적이며 그 팀을 몇 개 만드는가에 따라 건축사무소의 규모를 정하면 된다는 것이 마키 교수의 생각이었다.

그러고 보니 우리 가족은 외할머니까지 정확히 다섯 명이었다. 역시 다섯 명 정도가 자유롭게 자신의 의견을 이야기하며 토론을 하는 데 가장 효율적이고 스트레스가 쌓이지 않는 구성이다.

설계 회의 방식에 있어서 내가 지금도 염두에 두고 있는 점은 가능하면 현장감이 있어야 한다는 것이다. 현장감이 없으면 아무래도 쓸데없는 말을 늘어놓기 쉽다. 의미 없는 설교나 자기 자랑을 하는 사람들이 증가한다. 현장감이 있는 회의에서는 그런 여유가 없다. 특히 건축설계라는 작업은 공허한 관념론이 난무하기 쉽다. "건축이 뭔지 알기는 하는 거야?"라

는 선배의 말에 후배는 반론을 펼 수 없다. 우리 건축사무소의 회의에서 중요한 부분은 그런 의미 없는 설교나 자기 자랑을 얼마나 배척하는가 하는 것이다.

　오쿠라야마 회의의 주제는 대개 이 방 옆을 어떻게 증축할 것인가 하는 것이었다. 눈앞이 바로 현장이기 때문에 현장감은 충분히 차고 넘친다. 따라서 의견들이 추상적으로 흐르지 않고 철저하게 구체성을 띤다. 설교를 좋아하는 아버지도 이 회의를 할 때만큼은 최대한 현실적으로 이야기했는데, 그 이유는 '현장'에서의 회의였기 때문일 것이다.

고토 유키치:
하늘을 날아다니는 유전자

설계 회의의 중요한 멤버였던 외할머니에 관한 이야기를 하지 않을 수 없다. 삼대가 생활하고 있었다는 점도 있지만 특히 외할머니 덕분에 아버지와 나의 긴장 관계는 상당 부분 완화되었다.

외할머니는 규슈 미야자키현宮崎県 노베오카延岡 출신인데, 여학생 시절에는 테니스 선수로 전국 대회에 출전했을 정도였다. 게다가 그 연배에서는 보기 드문 이혼 경험자일 정도로 배짱이 두둑했다. 부모님이 맺어준 첫 남편이 마음에 들지 않아 몰래 도망을 쳤다고 한다. 노베오카에 있는 외할머니의 친정은 고토後藤 가문이다. 고토 가문은 외할머니처럼 자유분방한 기풍이 있어 외할머니의 어머니인 증조외할머니 역시 오사카大阪의 시댁에서 말을 타고 노베오카로 도망을 친

용기 있는 여성이었다.

외할머니 바로 아래의 남동생 고토 유키치後藤勇吉는 비행기 조종사였다. "대학교에 가는 대신 비행기를 사주세요."라고 부모님을 졸라 롤스로이스제의 엔진이 딸린 비행기를 손에 넣었고 1924년에 처음으로 일본 일주 비행을 했다.

거기까지는 좋았는데, 그 후 태평양 횡단비행을 목표로 시험비행을 하던 도중에 사가현佐賀県 다라다케多良岳에 추락해, 1928년 서른한 살의 젊은 나이로 세상을 떠났다. 그날은 부쓰메쓰佛滅(육요六曜 중의 하나로 매우 흉한 날―옮긴이주)에 해당할 뿐 아니라 산린보三隣亡(건축과 관련된 일에 매우 흉한 날―옮긴이주)에도 해당했다. 비바람도 심해서 주변 사람들 모두가 오늘은 비행을 하지 않는 것이 좋겠다고 만류했지만, 유키치는 "나는 괜찮아. 나는 미신 따위는 믿지 않아. 절대로 추락 같은 건 하지 않아."라고 고집을 피우며 비행을 시도했다고 한다.

이 고토 가문은 하늘을 나는 도구나 물건을 매우 좋아하는 가풍이 있었다. 한 사람은 총알을 날려 보내는 사격에 빠져 총포점을 운영하면서 사격을 즐겼다. 또 다른 고토 사다오後藤完夫는 미식축구에 빠져 해설자로 일했는데, 미식축구도 멀리까지 날아가는 타원형의 공이 주역이다. 나의 핏속에도 이 '하늘을 날아다니는' 유전자가 흐르고 있는지 모른다.

외할머니는 나를 보고 자주 "너는 유키치 할아버지를 닮았어."라고 말했다. 그래서 이처럼 매일 비행기를 타고 해외를 돌아다니는 것인지도 모른다. 비바람이 부는 부쓰메쓰 날 밤에 시험비행을 할 정도로 외골수는 아니지만 그래도 지금까지 추락하는 일 없이 이렇게 돌아다닐 수 있는 것은 외할머니가 지켜주고 있기 때문일 것이다.

현전성:
눈앞에 존재하는 것

지금도 나는 공사가 실제로 진행되고 있는 현장에서 하는 회의를 가장 좋아한다. 사무실에서의 회의는 왠지 긴장감이 결여되어 집중이 되지 않는다. 공사 중인 현장에서라면 "역시 이런 식의 레이아웃으로는 답답할 것 같아."라거나 "역시 여기는 이 N40(내가 자주 사용하는 컬러 코드로, 약간 어두운 회색)이야." 라는 식으로 즉각적으로 결정을 내릴 수 있다.

하지만 늘 현장에 갈 수는 없다. 어쩔 수 없이 사무실에서 회의를 할 때, 내가 신경을 쓰는 것은 가능하면 눈앞에 모형을 만들어두는 것이다. 모형 하나가 존재하는 것만으로 회의실은 '현장'이 되고 '전선前線'이 된다.

도면이나 투시도라는 물질성이 낮은 대상을 테이블 위에 놓아둘 경우, 아무것도 없는 것보다는 낫지만 효과가 부족하

다. 그러나 3차원 모형이 놓여 있으면 그것이 설사 하룻밤 만에 만든 거칠고 조잡한 것이라 해도 '현장'의 분위기를 느낄 수 있어 회의가 진지하게 진행된다. 눈앞에 물질적 대상이 없으면 회의는 추상적인 분위기를 띠게 되고 긴급한 과제와는 관계없이 겉도는 이야기만 오간다. 인간이라는 생물에게는 '실질적인 물질'이 눈앞에 필요하다.

이 '눈앞'에 존재한다는 '현전성現前性'이야말로 건축이라는 장르의 근간을 지탱해준다. 문학이나 음악은 먼 거리를 전제로 삼는 커뮤니케이션이다. 사람은 멀리 떨어져 있는 사람에게 무엇인가를 전하고 싶어 책을 쓰거나 음악을 만든다. 책이나 음악은 멀리 떨어져 있는 사람과의 커뮤니케이션을 위해 발명된 미디어이며, 그 진화한 형태가 인터넷이다.

그러나 건축은 눈앞에 있는 사람과의 커뮤니케이션을 위해 발명되었다. 눈앞에 있는 사람에게 직접적으로 무엇인가를 전달하는 것이 건축적 커뮤니케이션의 본질이다.

세상은 넓고 다양한 과제가 존재한다. 어디에서부터 어떻게 손을 대야 좋을지 알 수 없다. 그러나 우리 인간은 구체적이고 작은 신체를 가지고 있다. 구체적인 신체가 존재한다는 것은 무엇인가가 '눈앞'에 존재한다는 것이다. 눈앞에 '현장'이 존재한다는 의미다.

신은 구체적인 신체를 가지고 있지 않기 때문에 부감적俯瞰的으로 세상을 내려다볼 수 있고 '눈앞' 같은 좁은 감각은 없다. 이런 폭넓은 시야나 관점은 장점이지만 세밀한 부분에서는 미흡한 부분이 있다.

지상을 돌아다니는 우리 인간에게는 다행히 '눈앞'이 존재하기 때문에 그다지 고민하지 않고 세상이라는 거대한 존재와도 자연스럽게 어울릴 수 있다. '눈앞'을 매개체로 삼아 세상을 대등하게 상대할 수 있다. 사르트르[26]는 눈앞의 세상은 매우 중요하며 가까운 것부터 해결해야 한다고 말했다. 어쨌든 세상에는 문제가 너무 많으니까.

건축이란 '눈앞'의 대상에 대해 무엇인가를 제안하는 것이다. '눈앞'은 점잖게 표현하자면 '지역local'이다. 그러나 '로컬'이라는 말을 사용하는 순간 '로컬 대 글로벌'이라는 추상적인 도식에 빠져 '어느 쪽이 중요한가' 하는 무의미한 논쟁으로 시간만 소비하는 사람이 많기 때문에 나는 '로컬'이라는 말을 사용하지 않는다. '눈앞'의 상황에 맞서 '눈앞'의 문제부터 해결해나가는 것은 생물의 입장에서 생사와 관련된 절실한 행동 원리라는 것만을 강조한다.

상황에 맞추는
증축

오쿠라야마의 집은 외할아버지가 만든 작은 밭농사용 농막에 증축을 거듭해온 것이다. 검소한 샐러리맨의 살림으로 충당해야 하니 한 번에 모든 것을 바꿀 수는 없고 조금씩 증축해야 했다.

내가 태어나면서 증축했고, 3년 후에 여동생이 태어나면서 증축, 내 방이 필요하다고 주장하여 다시 증축, 여동생이 자기 방이 필요하다고 하여 또 증축했다. 그런 식으로 조금씩 증축해가는 과정을 당사자라기보다 설계자의 한 사람으로서 경험한 것이 나라는 건축가가 형성되는 데에 매우 큰 도움이 되었다.

집이 좀 더 유복했다면 한 번에 커다란 집을 신축했을지도 모른다. 유복하지 못한 경우에는 주택 융자를 활용하는 방법

지금 오쿠라야마 집에 남아 있는 증축의 흔적

이 있었다. 그러나 마흔 살의 늦은 나이에 결혼을 한 아버지에게 주택 융자는 처음부터 막혀 있었다. 주택 융자를 활용하여 커다란 집을 신축하는 방법은 애당초 불가능했다.

우리는 일본의 '전후 시대'라는 활력이 넘치는 시대로부터 기본적으로 배제되어 있었다. 우리 집은 젊은 부부가 교외에 '행복한 성'을 짓고 평생에 걸쳐 그 융자금을 변제한다는 전후 일본 사회, 또는 20세기 미국 문명을 지탱해준 경사스러운 신화로부터 처음부터 소외되어 있었다. 지금 생각해보면 그게 오히려 도움이 되었던 듯하다.

아버지가 마흔다섯 살이 되었을 때 태어난 내 입장에서 보면 철이 들 무렵부터 아버지는 이유를 알 수 없을 정도로 고집이 세고 고루한 노인이었다. "이제 곧 정년이니까 검소하게 살아야 해."라는 말이 입버릇이었고 그 말을 들을 때마다 나는 맥이 빠졌다.

친구들의 아버지는 모두 젊었고 활기가 넘쳐 빛이 나 보였다. 우리 집만이 시대에 뒤떨어진 느낌이 들었다. '교외'에서도, '주택 융자'에서도, '20세기'에서도, '미국'에서도 소외되어 어둡고 칙칙하게 메말라가는 느낌이었다.

그래도 조금씩 증축을 할 정도의 여유는 있었다. 검소한 생활을 통하여 몇 년에 걸쳐 돈을 모으면 평소에 친숙하게 지

내는 목수에게 부탁해서 몇 평만 증축을 한다.

이 방식을 통해서 나는 중요한 사실을 배웠다. 하나는 '상황에 맞춘다'는 사상이다. 주택 융자를 활용하여 '새로운 집'을 짓는 경우, 집은 하나의 유토피아다. '새로운 집'은 모든 문제를 해결해주고 영원한 행복을 약속한다. 교외 주택은 이 허구를 엔진으로 만들었다. 유토피아 사상의 20세기 판이다.

그러나 성인이 되면 모두 깨닫는다. 인생에 유토피아 따위는 없다. 영원한 행복을 약속하는 '새로운 집' 따위는 있을 수 없다. 상황에 맞추어 그날그날 생활을 이어가는 것이 인생이다. 우리 가족은 이런 검소한 '반유토피아 사상'으로 돌아가 조금씩 집을 증축해나갔다.

그 때문인지 지금도 나는 증축하는 일을 좋아한다. 현실적으로 보면 증축과 관련된 설계는 시간도 많이 걸리고 일손도 많이 들어가 효율성 면에서는 최악이다. 대부분 적자다. 그러나 내가 그런 일을 받아들이는 이유는 어린 시절의 '상황에 맞춘다'는 경험이 몸에 배었기 때문이다.

내 건축의 특징 중 하나는 '증축적增築的'이라는 것이며, '반유토피아적'이라는 것이다. 그 출발점은 검소하고 수수한 오쿠라야마의 집에 있다.

선의
건축

예를 들어 2013년에 작업이 마무리된 도쿄중앙우체국 증축이 있다. 이때 'KITTE'(118쪽 위 사진)라는 묘한 이름의 상업시설을 도쿄 역 앞에 설계했는데, 솔직히 이익이 거의 남지 않는 어려운 프로젝트였다.

'구도쿄중앙우체국'(요시다 데쓰로吉田鉄郎 설계, 118쪽 아래 사진)은 일본의 근대건축을 대표하는 걸작이다. 기둥과 대들보로 구성된 '선線의 건축'은 나의 기호에 딱 맞았다. 일본의 전통적인 목조건축은 기본적으로 가느다란 기둥과 대들보로 구성된 '선'의 건축이다. 카쓰라리큐桂離宮(교토에 있는 왕실 관련 시설─옮긴이주)가 그 대표 주자라고 말할 수 있다.

그러나 1955년 일본을 방문한 근대건축의 거장 르코르뷔지에는 '선의 건축'을 매우 싫어했다. 그는 카쓰라리큐로 안

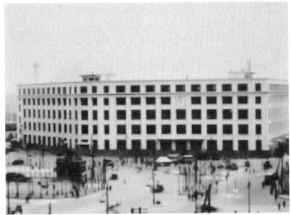

(위) KITTE 내부 경관, 2013
(아래) 요시다 데쓰로가 설계한 구도쿄중앙우체국, 1931

내를 받았을 때에도 전혀 관심을 보이지 않았다. 인상이 어떠냐고 묻자 실망스런 표정으로 단 한 마디, "선이 너무 많군요."라고 말했다고 한다. 1933년에 카쓰라리큐를 방문하여 눈물을 흘릴 정도로 감격한 브루노 타우트Bruno Taut[27]와는 엄청난 차이다.

1933년은 나치가 정권을 잡은 해로 세계사의 전환점에 해당한다. 지들룽Siedlung(제1차 세계대전 이후에 형성된 독일 집단주택지의 명칭─옮긴이주)이라고 불리는 공영주택을 많이 설계했다는 이유로 사회주의자로 간주되어 나치에게 찍힌 타우트는 시베리아철도를 경유하여 일본으로 도망을 쳤다. 그리고 후쿠이현福井県 쓰루가敦賀의 항구에 도착한 다음 날, 모더니즘을 신봉하는 일본 건축가들의 안내를 받아 카쓰라리큐를 방문하게 된다.

그날, 5월 4일은 타우트의 생일이기도 했다. 입구에 있는, 생대나무를 엮어 만든 카쓰라가키桂垣(생울타리의 하나. 카쓰라리큐에 조성되어 이런 이름이 붙음. 자생 대나무를 사용한 울타리로 30cm 간격에 한 개씩 담장 높이보다 약간 더 튀어나오도록 대나무 기둥을 박아 세우고 가로대를 걸쳐 그 공간을 가느다란 대나무를 엮어 메움─옮긴이주)를 보고 타우트는 자연과 공생하는 건축의 이상적인 모습을 발견했다면서 눈물을 흘렸다고 한다.

그는 거의 같은 세대인 르코르뷔지에의 건축을 형식의 재미만을 추구하는 포르말리스트formalist(형식주의자)라고 비판했다. 타우트와 르코르뷔지에가 카쓰라리큐에 대해 보인 정반대의 반응은 건축관에 있어서 두 사람의 근본적인 차이를 보여주어 매우 상징적이다.

타우트가 나치에게 쫓겨 일본으로 도망쳤을 때에는 요시다 데쓰로[28]가 여러 모로 편의를 봐주었다. 아타미熱海의 '휴가별장日向別邸' 프로젝트를 타우트에게 소개한 사람도 요시다 데쓰로다. 그 요시다 데쓰로가 도쿄중앙우체국이라는 '선의 건축'을 설계했다. 휴가별장 쪽도 나와는 인연이 있다.

브루노 타우트의
휴가별장

브루노 타우트라는 이 독특한 건축가는 오쿠라야마의 집과도 인연이 있다. 그가 디자인한 목제 담배통(122쪽 위 사진)이 거실 선반 위에 장식되어 있었던 것이다. 아버지는 기분이 좋을 때마다 선반에서 담배통을 꺼내 자랑을 했다. 이 담배통은 타우트라는 세계적인 건축가가 디자인한 것으로, 당신이 젊은 시절에 긴자에서 손에 넣었다는 이야기를 몇 번이나 들려주었다.

모양은 단순한데 나무라는 소재의 감각이 자연스러워서 낡은 것인지 새것인지 알 수 없는, 묘한 디자인이었다. 독일인이었던 타우트가 디자인한 것인데, 일본어로 '타우트 이노우에井上'라는 로고가 들어 있는 것도 신기했다.

그 수수께끼가 밝혀진 것은 훨씬 뒤의 일이다. 군마현群馬

(위) 브루노 타우트가 디자인한 담배통
(아래) 브루노 타우트가 디자인한 휴가별장, 1936

県 타카사키高崎의 이노우에공업이라는 건설회사로부터 일
을 의뢰받은 인연으로 이노우에 겐타로井上健太郎 대표와 친
해지게 되었는데, 겐타로 씨의 할아버지 이노우에 후사이치
로井上房一郎가 타우트의 일본 체류를 암암리에 지원해준 후

원자였다.

　일본 기술자의 기술에 매료된 타우트를 위해 프로덕트 디자인 상점을 긴자에 열어준 사람도 이노우에 후사이치로였다. 상점의 이름은 미라티스Miratiss로, 1935년에 오픈했다. 긴자를 돌아다니던 20대의 아버지는 그곳에서 이 담배통을 만났다.

　내가 타카사키를 방문했을 때 이노우에 후사이치로는 아흔이 넘은 나이에도 불구하고 건강한 모습으로 지난 이야기를 들려주었다. 당시 타우트가 여러 가지로 신경을 쓰게 해서 정말 힘들었다며 그가 다소 냉정한 모습을 보여서 내심 놀라기도 했다. 후지모리 데루노부藤森照信[29]의 설명에 의하면 타우트가 이노우에 씨의 원조가 충분하지 못했다는 부정적인 글을 남겼기 때문에 이노우에 씨도 타우트에 관해서 좋게 말할 수 없게 되었다고 한다.

　그 후 또 한 번 놀라게 된 일이 있었는데, 아타미에서 타우트가 설계한 휴가별장을 방문했을 때의 일이다. 그 당시 나는 어떤 회사로부터 게스트하우스 설계를 의뢰받았다. 아타미의 부지를 둘러보고 있는데 근처 작은 목조주택에서 중년의 부인이 나와 "건축가라면 우리 집을 한번 구경해보지 않겠어요?"라고 말을 걸어왔다. 거절하는 것도 이상해서 한 차례 둘

러보았는데, 그 집이 바로 타우트가 일본에서 디자인한 환상의 휴가별장이었다.

휴가별장은 신축이 아니라 기존 목조 가옥의 지하 공간 인테리어를 타우트가 한 것이었다. 그렇기 때문에 외부에서는 알 수 없었다.

거실 구석에 있는 작은 계단을 내려간 순간, 눈앞에 아타미의 바다가 펼쳐졌다. 외부에서 보면 '형태'가 존재하지 않는데 일단 들어오면 바다를 접하는 멋진 체험을 할 수 있었다. 형태가 아니라 바다와 인간의 '관계'가 휴가별장의 주제였다. 타우트는 카쓰라리큐에 대하여 '형태'를 위한 건축이 아니라 정원과 인간의 '관계'가 주제라는 글을 남겼는데, 휴가별장이야말로 '형태'가 아니라 '관계'만이 존재하는 건축이었다.

관계를 드러내는
건축

휴가별장 옆에 내가 설계한 게스트하우스가 '물/유리'(126쪽 위 사진)다. 여기에서는 타우트처럼 '관계'를 주제로 공간과 구조를 배치했다.

1991년에 설계한 'M2'의 화려한 형태가 철저하게 비판을 받았던 트라우마도 있었다. '형태'를 제출하는 것이 얼마나 무겁고 큰 의미를 가지며 또한 상처받기 쉬운 행위인가 하는 것도 뼈저리게 경험했다. '형태'를 드러내는 데에 질려서 '기로산전망대龜老山展望台'(126쪽 아래 사진)처럼 실제로 건축물이 흙에 둘러싸여 보이지 않는 건축물도 만들었다. 그러나 늘 건축을 숨길 수만은 없다. 상자 위에 흙을 덮으면 오히려 눈에 띄어 거슬릴 수도 있다.

건축에 관한 고민을 하면서, 그리고 아버지를 간병하면서

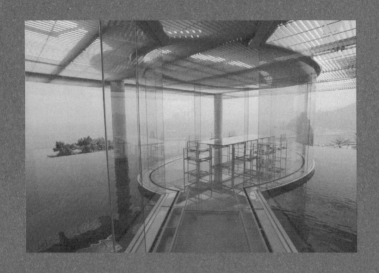

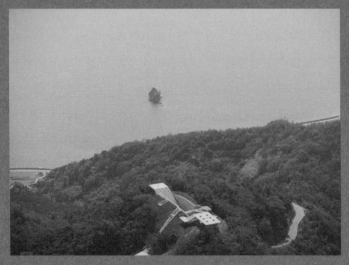

(위) 물/유리, 1995. 물 위에 보이는 소나무는 휴가별장의 소나무다.
(아래) 기로산전망대, 1994

《신건축입문新建築入門》(1994)이라는, 일종의 건축사를 총괄하는 내용의 책을 썼다. 1994년에 아버지가 85세의 나이로 세상을 뜨셨는데, 당시는 아버지가 입원해서 언제 돌아가실지 모르는 상황이 반년 동안이나 이어졌다. 여행이나 출장을 자유롭게 할 수 없는 답답한 나날들 속에서 건축 역사를 다시한번 재조명한 결과가 《신건축입문》이다.

그렇게 고민에 잠겨 있을 때 아타미의 부지를 방문하여 휴가별장을 설계한 타우트를 다시 만난 것이다. '관계'라는 말을 만나게 되면서 여러 가지 문제가 해결되었다.

건축물을 감춘다고 좋은 것도 아니고 너무 눈에 띄게 한다고 좋은 것도 아니다. 그 건축물이 서 있는 장소와의 '관계'를 생각해야 한다. 그렇게 생각하자 눈앞이 갑자기 밝아졌다. 오랜 시간 동안 다양한 의미에서 거대한 존재였던 아버지도 세상을 떠나셨다. 내가 무엇을 해야 좋을지 비로소 보이기 시작했다.

따지고 보면 아버지의 보물이었던 타우트의 담배통에서 시작된 묘한 인연이 나를 이끌어준 것이다. 아버지가 돌아가신 뒤 나는 타우트의 담배통을 선반에서 꺼내 아오야마青山에 위치한 나의 아틀리에로 옮겼다. 많은 것들이 서로 연결이 되었다.

르코르뷔지에가 '형태'의 모더니즘이라고 한다면 타우트는 '관계關係파', 요시다 데쓰로는 '선線파'의 모더니즘이다. 요시다 데쓰로와 타우트는 볼륨volume[30]을 싫어했다. 나도 볼륨을 싫어한다. '선파'인 요시다 데쓰로가 디자인한 구도쿄중앙우체국을 내가 증축하게 된 것도 타우트와의 인연 때문인지 모른다.

가부키자:
과거를 그대로 재현할 수 있을까

구도쿄중앙우체국은 일본 모더니즘 건축의 걸작이다. 그 본질을 보존하는 것은 건축가로서의 사명이지만 그와 동시에 옆에 있는 상업 건축으로서의 마루노우치빌딩Marunouchi Building이나 신마루노우치빌딩에 뒤지지 않는, 충분히 매력적인 건물로 만들어야 했다. 그렇게 하기 위해 그 자체의 본질을 훼손시키지 않는 상태로 보존을 하면서 동시에 새로운 '멋'도 첨가했다.

예를 들어 요시다 데쓰로가 디자인한 팔각형의 기둥 위에 유리구슬 조명기구를 달았다(118쪽 위 사진). 보존인가 개발인가 하는 이항 대립으로 나눌 수는 없는 작업이다. 그런 애매한 영역을 적절하게 소화할 수 있어야 비로소 건축의 보존이 가능해진다.

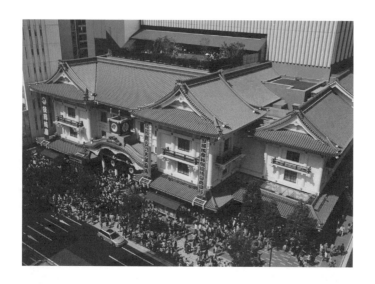

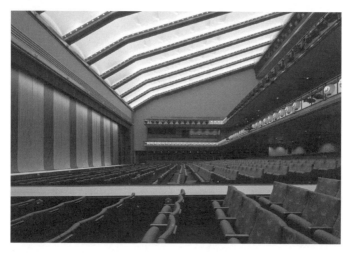

(위) 제5기 가부키자, 2013
(아래) 제5기 가부키자의 내부 경관

'보존 대 개발'이라는 도식 자체가 여유 있는 고도성장기의 산물이다. 고도성장기에는 보존과 개발을 시발점으로 삼아 다양한 옵션들이 있었다. 풍요로운 시대에는 선택지가 많다는 착각을 하게 만든다. 그러나 지금 우리는 그때와는 전혀 다른 냉엄한 시대를 살고 있다. 정치적, 경제적으로 힘겨운 상황을 이겨내기 위해 필요한 것은 보존이기도 하고 동시에 개발이기도 한 미묘하고 애매한 무언가다.

도쿄중앙우체국과 마찬가지로 2013년에 긴자의 가부키자 歌舞伎座(가부키 전용 극장―옮긴이주)도 개축을 했다. 도쿄중앙우체국과 비슷한 성질을 가진, 미묘하고 복잡한 프로젝트였다. 과거의 극장을 보존하는 일이기도 하고, 또한 동시에 개발이기도 한 양의적인 방식이 필요했다.

1951년에 준공된 제4기 가부키자의 콘크리트는 관동대지진(1923) 후에 완성된 제3기 가부키자(1926)의 기둥과 대들보를 가져다 쓴 것으로 이미 내진 보강을 첨가하기도 힘든 위기 상태에 놓여 있었다. 오랜 세월 사람들에게 사랑을 받아온 그 극장을 과거의 모습으로 재생하려면 극장 위에 초고층빌딩을 세우고, 빌딩 재건 공사 비용을 그 빌딩이 가져올 장래의 수익으로 충당하는 방식의 자금 조달을 해야 했다.

쇼치쿠松竹 주식회사라는 민간의 노력으로 운영되어 온 것

이 가부키자다. 경제적으로도 정치적으로도 약체화된 일본 정부는 더 이상 문화라는 명목으로 보조금을 줄 수 없는 시대다. 그야말로 최선의 상황을 고려해서 가부키자를 재생시켜야 했다. 구마 겐고라는 건축가의 개성을 발휘할 여유 따위는 전혀 없었다. 우리는 이렇게 힘든 시대를 살고 있다.

쇼치쿠의 담당 직원과 가부키자의 배우들은 입을 모아 극장은 과거 그대로의 모습이 좋다고 말했는데, 나는 말없이 고개를 끄덕이면서도 마음속으로 '실제로 그렇게 되기는 어려울 거야.'라고 생각했다. 왜냐하면 우리는 현시대를 살고 있기 때문이다. 현재를 살고 있는 사람들은 100년 전과 비교하면 체격도 바뀌었다. 과거와 같은 사이즈와 쿠션을 이용한 의자를 만든다면 답답하다고 끊임없이 클레임이 들어올 것이다.

새롭고 화려하면서 밝은 느낌을 주는 극장도 많이 있다. 사람들의 신체와 눈은 그런 현대적인 공간에 익숙해져 있다. 말로는 "과거가 좋았어."라고 하지만, 자세히 살펴보면 과거의 가부키자 1층에는 2층을 지탱하기 위한 굵은 기둥이 있었기 때문에 무대가 보이지 않는 좌석이 많았고 소리가 제대로 전달되지 않는 좌석도 꽤 있었다. 조명도 현재의 밝은 극장에 익숙해진 사람들의 입장에서 보면 어둡고 음침했다.

과거의 가부키자를 그대로 복원한다면 "과거에는 이렇지

않았는데…", "과거와는 전혀 다른데?"라는 원망의 목소리가 터져 나올 것이다. '과거' 그 자체가 인간의 의식 안에서 변화하기 때문이다. 각자의 마음속에서 '과거'는 진화하고, 끊임없이 바뀐다.

인간은 시간과 함께 바뀌고 흘러가는 존재라는 사실을 이해해야 한다. 나는 각자의 마음이 제멋대로 육성해버리는 '과거'를 최대한 재생해보자고 결심했다. 그것이 '과거'와 '인간'을 소중하게 여기는 것이기 때문이다.

그러나 완성이 되기까지는 그런 말을 전혀 입 밖에 내지 않았다. 그런 말은 절대로 해서는 안 된다. "과거 그대로 복원하겠습니다.", "과거의 가부키자를 재현하겠습니다."라고만 말했다. 그렇게 해서 제5기 가부키자가 완성되었다.

실제로는 많은 것들이 변했다. 거의 대부분 조금씩 바뀌었다. 하지만 관객들과 배우들은 "과거의 가부키자 그대로야."라고 칭찬해주었다. 나는 잠자코 미소만 지어보였다. 과거 그대로라는 것은 그런 것이니까. 인간은 그렇게 끊임없이 바뀌면서 흘러가는 것이니까. 그런 인간을 상대하는 것이기 때문에 최소한의 변화가 필요하다. 인간은 그런 최소한의 변화를 자연스럽게 소화하면서 매일을 살아가는 나약한 존재다.

브리콜라주와
미묘한 균형 감각

상황에 맞추어 원래 존재하던 물건을 사용해서 임기응변으로 문제를 처리하는 방식을 문화인류학자 클로드 레비스트로스[31]의 말을 빌려 표현하면 '브리콜라주bricolage'가 된다. 눈앞에 있는 저렴한 가격의 물건들을 사용해서 임기응변으로 상황에 맞추어 무엇인가를 만드는 방식이다.

레비스트로스는 아무것도 없는 상태에서 새롭게 만드는 유토피아적인 방법론과 브리콜라주의 방법론을 대비시켰다. 그가 사랑한 '미개한 사회'의 제작은 브리콜라주가 기본이다. 공업화 사회 이후에 찾아오는 시대에는 브리콜라주가 필요하다고 그는 직감하고 있었다.

오쿠라야마 증축도 기본적으로는 브리콜라주였다. 브리콜라주적 섬세함이 다양하게 시도되었다. 예를 들면 아버지는

아버지가 만든 오쿠라야마 집의 문패

문패 만들기를 좋아했다. 사용하지 않게 된 도마나 쟁반에 색깔을 입히고 그 위에 'KUMA'라는 문자를 붙여서 문패를 만드는 것이다.

색깔을 입히는 방법, 문자의 폰트와 크기에 아버지는 집착했다. 그런 미묘한 균형 감각이 브리콜라주의 맛이다. 아버지는 그 결과를 보여주고 싶어서 한때는 집 벽 여기저기에 'KUMA'라는 사인이 들어 있는 문패들을 장식했다.

낭비가
없는 저렴함

현관의 우산꽂이도 브리콜라주의 한 예다. 우리 가족은 요코하마의 차이나타운으로 식사를 하러 자주 갔었다. 맛이 있고 가격이 저렴했기 때문이다.

당시의 차이나타운은 지금처럼 관광지화되어 있지 않고 가격도 놀라울 정도로 저렴했다. 광동요리 음식점 해원각海員閣은 지금 엄청난 고급 음식점이 되었지만 당시에는 난잡한 인테리어로 치장되어 있었고, 식사를 하는 우리 옆자리에서 주인의 자녀들이 숙제를 하고 있었다. 내가 중국을 좋아하게 된 이유는 어린 시절의 차이나타운 체험과 관계가 있는지도 모른다.

'저렴함'이 키워드다. '저렴함'은 자신과 세상이 쓸데없는 장식이나 매개체 없이, 낭비 없이 연결되어 있다는 것이다.

낭비가 없는 그 저렴함이 아름다움과 연결된다.

모더니즘 미학의 본질은 낭비가 없는 것이며, 결국 저렴하다는 것이다. '지속가능성sustainability'이라는 이념의 기본도 사실은 '저렴함'이다. 자신과 세상을 낭비 없이 연결했을 때 자신과 세상 사이에 지속이 가능한, 오랫동안 유지할 수 있는 관계가 탄생한다. 어떤 관계가 오랫동안 지속이 될 수 있는지를 판단하는 중요한 지표가 '저렴함'이다.

단기적으로 저렴하게 끝나는 것이 아니라 장기적으로 볼 때, 긴 안목으로 볼 때 저렴하게 끝날 수 있는지를 판단해야 한다. 모더니즘이란 '저렴함'의 다른 이름이라고 나는 생각한다.

그러나 모더니즘의 저렴함은 공업화 사회에서의 저렴함이었다는 데에 주의해야 한다. 대량생산 시스템에 의해 낮은 가격으로 만들 수 있다는 것이 공업화 사회의 저렴함, 20세기적 저렴함이다. 르코르뷔지에나 미스가 추구한 것은 기본적으로 이런 종류의 저렴함이었다.

내가 찾고 있는 것은 탈공업화 사회의 저렴함이다. 눈앞에 뒹구는 것들을 그러모아 활용하는 브리콜라주의 저렴함은 탈공업화 사회의 저렴함이다. 완성된 이후에 관리나 유지가 편하다는 것도, 재료의 노후화를 즐기는 것도 탈공업화 사회의 저렴함이다. 나는 그런 종류의 저렴함에 관심이 있다.

사오싱주:
흙냄새가 나는 재료

아버지는 그 차이나타운의 익숙하고 저렴한 음식점에서 사오싱주紹興酒 항아리를 가져오는 데에 성공했다. 사오싱주 항아리는 낭비가 없는 아름다운 형태를 갖추고 있었다. 이 항아리를 우산꽂이로 이용했다.

사실 나는 배갈白酒보다 사오싱주를 좋아한다. 중국에서는 '건배'를 외치고 술잔을 비우는 것이 회식의 기본적인 관습이지만 배갈은 알코올 도수가 너무 높아서 계속해서 잔을 비우기가 힘들다. 그런 점에서 사오싱주는 건배가 영원히 지속되어도 참을 만한 느낌이 든다. 그 부드럽고 진한 감칠맛도 뭔가 치유되는 느낌이 들어 마음에 든다.

한때 루쉰魯迅의 문학을 애독했다. 루쉰의 모든 작품에는 문학에 가장 필요한 비평 정신이 깃들어 있기 때문이다. 단순

(위) 루쉰이 쓴 아모이(廈門)대학의 로고
(아래) 마오쩌둥이 쓴 《인민일보》의 제자(題字)

한 일상을 그려도 그 배후에 사회에 대한 비평이 있다.

루쉰의 서체도 좋아한다. 전체적으로 곡선을 그리며 튀어나온 곳이 없어 마오쩌둥毛沢東의 서체와는 대조적이다. 어떤 시대를 살아도, 어떤 정권 아래에 있어도 루쉰은 계속 비평을 했을 것이다. 그 강인하고 일관된 비평 정신이 루쉰의 매력이다. 루쉰의 서적 자체가 강한 에고이즘을 느끼게 하는 마오쩌둥의 글에 대한 비평으로 보인다.

그 루쉰이 사오싱주의 엄청난 팬이었다. 그의 문학과 서체와 사오싱주에는 뭔가 관계가 있는 듯한 느낌이 든다. 특히 술에 취했을 때, 그렇게 보인다.

루쉰은 두부튀김에 더우반장豆板醬을 얹어 그것을 안주 삼

우산꽂이로 사용되었던 사오싱주 항아리

아 사오싱주를 마시는 광경을 그렸다. 내가 이상적이라고 생각하는 저녁 식사의 형태 중 하나다. 영원히 비평적이면서 눈앞의 저녁을 즐기는 것이 루쉰의 방식이다.

나는 사오싱주 항아리를 이용한 우산꽂이가 계기가 되어 세라믹에 관심을 가지기 시작했다. 고급 다기를 모을 여유는 없었지만 중화요리 음식점에서 가져온 사오싱주 항아리의 아름다움을 아버지에게서 배웠다. 한반도의 저렴한 도자기에서 아름다움을 발견한 사람은 센노 리큐千利休인데, 나는 사오싱주 항아리를 통하여 센노 리큐의 흉내를 냈던 것인지도 모른다.

훨씬 뒤에 청두成都 남쪽의 신진新津이라는 작은 도시에

'지·예술관知·芸術館'(142쪽 사진)이라는 미술관을 설계했다. 이 건물의 외벽은 중국식 기와로 덮여 있다. 그곳을 처음 방문했을 때 주변 낡은 농가의 기왓장이 너무 아름다워 선택한 재료다.

솔직히 나는 현대식 기와를 싫어한다. 공업 제품이라는 느낌이 매우 강한 데다 지나치게 균등하고 정돈된 느낌이 마음에 들지 않는다. 태풍이 불어와도 날아가지 않도록 점차 두꺼워진 느낌도 싫다. 그 기왓장을 보면 지나치게 완벽해서 생활하기에 오히려 불편할 것 같아 한숨이 나온다.

그와 비교할 때 중국의 기와는 아름답다. 우선 얇고 약해 보이면서 얼룩이 있으며 크기도 각양각색이다. 기와조차 거대한 공장에서 제작하는 일본과는 근본적으로 제조 방법이 다르다.

중국의 기와는 지금도 직접 굽는다. 공터에 작은 가마를 만들고 그곳에서 현지의 흙을 사용해서 굽는 것이다. 중국의 농촌 지역을 여행하다 보면 가마에서 연기가 피어오르는 광경을 흔히 볼 수 있다.

직접 굽는 방식이니까 얼룩도 생기고 형태의 차이도 발생한다. 그런 개성과 엉성함이 지금의 건축에 가장 결여되어 있는 부분이다. '지·예술관'에는 그런 기와들을 철저하게 활용했다. 나아가 이 기와들을 스테인리스 와이어를 이용해서 매

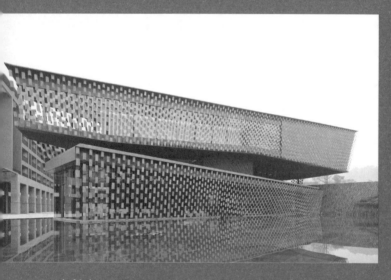

지·예술관, 2011

달아놓았다. 하나하나의 기와가 공중에 떠서 각각의 개성을 한껏 드러내고 있다. 그렇게 해서 내 딴에는 일종의 공업화 사회에 대한 비판, 일본에 대한 비판을 한 것이다. 그것이 목적이었다.

중국의 세라믹에는 엄청난 폭이 있다. 황제가 사용할 법한, 고궁박물원故宮博物院(중국의 박물관. 1925년 베이징의 자금성 뒤에 지은 것이 최초이며, 현재는 베이징과 타이베이 두 곳에 있다.—옮긴이주)에 전시돼 있을 것 같은 세련된 세라믹이 있는가 하면, 가마에 직접 굽는 방식의 촌스럽고 소박한 세라믹도 존재한다. 양극단이 존재한다는 것이 중국의 매력인데, 특히 농촌의 느낌이 물씬 풍기는, 대지와 연결되어 있는 중국의 모습을 나는 좋아한다. 일본 방식의 빈틈없는 균질성과는 다르게 흙냄새가 나기 때문이다.

그것을 나는 '지·예술관'에서 선보이고 싶었다. 황금만능주의로 변한 중국이 점차 황제적인 호화로움 쪽으로 일방적으로 기울어지는 모습을 보면서, 구수한 흙냄새가 풍기는 중국이 가지고 있는 거대한 가능성을 건축이라는 실물을 통하여 중국인들에게도 보여주고 싶었다.

그런 방식을 선택하게 된 출발점이 차이나타운에서 얻어온 사오싱주 항아리다. 세라믹이 재미있는 점은 그것이 흙이

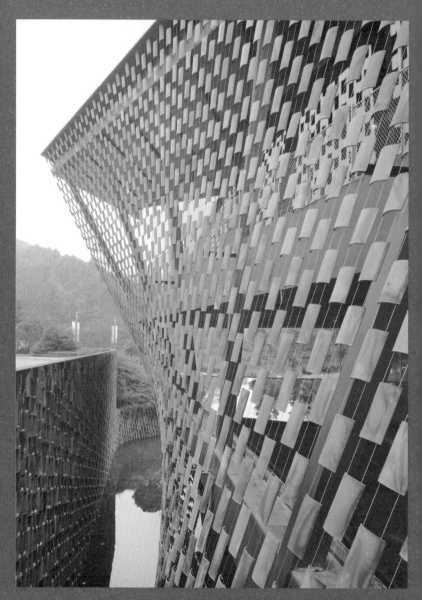

지·예술관, 2011

라는 거칠고 소박한 물질을 재료로 삼고 있다는 것이다. 근본이 소박한 물질인 흙이기 때문에 세라믹에는 가능성이 있다.

센노 리큐는 그 점을 깨닫고 라쿠야키楽焼(손과 주걱만 사용해서 만든 다음 잿물을 입히지 않고 낮은 온도에서 구운 도기 ― 옮긴이주) 같은 소박한 세라믹을 추구했다. 세라믹에는 인간과 흙, 인간과 대지를 다시 연결시켜주는 거대한 힘이 있다.

빛 천장:
부드러운 빛의 질감

아버지의 또 하나의 걸작인 브리콜라주는 현관에 매단 조명기구다. 아버지는 친한 목수에게 정사각형의 나무 격자를 만들어달라고 부탁했다. 조명기구를 만들려면 돈이 많이 들어간다. 그러나 격자 하나라면 큰돈이 들어가지 않는다. 그 격자에 와시和紙(일본 종이 — 옮긴이주)를 붙여 천장에 매달고 그 위쪽에 전구를 부착하면 빛 천장이 완성된다. 적은 돈으로 부드러운 빛이 공간을 감싸는 멋진 빛 천장을 만들 수 있다.

나는 지금도 건축에 이 빛 천장을 응용한 광벽光壁을 사용하고 있다. 히로시게미술관의 광벽(148쪽 위 사진)에도 와시를 사용했다. '산토리미술관サントリー美術館'의 광벽(148쪽 아래 사진)은 유리 위에 친구 고바야시 야스오小林康生가 제작한 와시를 붙였다. 중요한 점은 유리의 뒷면이 아니라 앞면에 와시가

오쿠라야마 집 현관의 천장. '와시'가 없는 상태다.

있고 와시의 부드러운 질감이 눈앞에 존재한다는 것이다. 유리 뒤에 와시를 끼우면 유리의 차가운 질감이 표면으로 드러나 비슷한 듯하면서도 전혀 다른 결과물이 나온다.

남프랑스의 '마르세유FRAC FRAC Marseille'(149쪽 사진)에서는 외벽 전체를 에나멜글라스라는 유백색 유리로 감쌌다. 에나멜글라스는 보통의 유리와 달리 표면이 거칠어서 질감이 와시와 비슷하다. 빛이 투과되어 부드러워지는 것도 오쿠라야마의 빛 천장과 닮았다. 이런 빛의 질감을 얻기는 쉽지 않다. 균일하게 유백색을 띠면 공업 제품 같은 느낌이 든다.

실제로 손가락을 사용해서 유리 위에 에나멜 가공을 하는 방법을 마지막에 발견했다. 손가락이 만드는 미묘한 불균형 덕분에 단단한 유리가 와시처럼 부드러운 느낌을 주었다. 오

(위) 나카가와마치 바토히로시게미술관 안의 와시를 사용한 광벽
(아래) 산토리미술관, 2007. 오른쪽에 와시를 사용한 광벽이 있다.

마르세유FRAC, 2013

쿠라야먀의 집 현관이 저 멀리 마르세유까지 날아간 것이다.
에나멜글라스를 외벽에 부착하는 섬세함도 오쿠라야마 방식
의 브리콜라주다. 부자연스러운 듯 자연스럽게 외벽에 부착
해야 한다. 과장된 프레임을 만들면 그 섬세함이 주역이 되
어 에나멜글라스의 부드러운 질감이 사라진다. 주역은 어디
까지나 에나멜글라스이고 더 깊이 파고들면 에나멜글라스를
투과하는 부드러운 빛이 진정한 주역이다. 빛이 주역이 되려
면 프레임은 최대한 억제하고 자연스럽게 설치해야 한다.

와이셔츠:
촉각으로 소재를 대하는 방법

또 하나의 재료에 관해서도 아버지에게 많은 가르침을 받았다. '천'이라는, 부드럽고 따뜻한 재료다. 나는 갓난아기 시절부터 노란색 수건을 매우 좋아해서 누더기가 되어 천인지 실인지 구분할 수 없을 정도가 되어도 계속 그 노란색 수건을 물고 빨았다. 천은 내게 특별한 존재였다.

어느 정도 성장한 이후부터 아버지는 천에 관해서 여러 가지를 가르쳐주었다. 검소함과 절약이 좌우명인 인색하고 엄격한 아버지였지만 와이셔츠만은 화려하고 깨끗한 것을 입게 해주었다. 그래서 미쓰코시三越 본점의 와이셔츠 교환권으로 와이셔츠를 주문해주었다.

미쓰코시 본점은 아버지에게는 특별한 장소였다. 부모님을 일찍 여의고 니혼바시에서 도자기 가게를 운영하던 친척

집에 맡겨진 아버지에게 미쓰코시 본점은 놀이터였다.

당시의 미쓰코시는 에치고야越後屋(니혼바시에 있던 미쓰이三井 가문이 운영하던 포목점. 현재의 미쓰코시 백화점의 전신―옮긴이주)라는 포목점이었는데, 현관에서 신발을 벗고 다다미가 깔린 방으로 올라가야 하는 구조였다. 벗은 신발은 신발 정리를 담당하는 사람이 출구로 가져다놓는데 당시에 어린아이였던 아버지는 신발 담당자와 경쟁을 하듯 그의 눈을 피해 현관에서 출구까지 들락거리며 뛰놀았다고 한다.

그런 아버지의 입장에서 볼 때 매우 특별한 장소인 미쓰코시 본점에서 와이셔츠를 맞추는 방법을 배웠다. 처음에는 면과 폴리에스테르가 50%씩 섞인 혼방 와이셔츠를 맞추었다. 혼방은 다림질을 할 필요가 없기 때문에 어머니에게 부담이 되지 않는다는 이유에서였다.

하지만 나는 이 혼방의 묘하게 매끈거리는 질감이 싫었다. 그래서 마음에 들지 않는다고 말하자 아버지는 즉시 면 100%로 맞춰 입으라고 말해주었다. 면 100%가 얼마나 기분이 좋은지 본인도 잘 알고 있었기 때문에 혼방을 입으라고 강요하지 않았던 것이다. 지금 생각하면 아버지는 어린아이의 응석을 뜻밖으로 잘 받아주는 부드럽고 따뜻한 분이었다.

면 100%로 와이셔츠를 맞춰 입게 되면서 면의 번수番手(섬

유나 실의 굵기를 나타내는 단위—옮긴이주)에 대해 배울 수 있었다. 번수가 클수록 섬유가 가늘어져 몸에 닿았을 때 부드럽게 느껴진다. 같은 소재인데 이렇게까지 신체에 다른 감각을 준다는 데에 깜짝 놀랐다. 시각이 아니라 촉각으로 소재를 대하는 방법을 배운 것이다.

물론 와이셔츠를 입는 섬세한 부분에 대해서도 아버지는 세밀하게 가르쳐주었다. 깃의 각도를 어느 정도 주고, 끝부분은 어느 정도 반경의 곡률을 주는가에 따라 인상이 완전히 달라진다는 점도 가르쳐주었다.

흰색이 어떤 재킷에도 잘 어울린다는 이유로 흰 와이셔츠만 맞추었지만 흰 와이셔츠를 통해서 섬세함에도 많은 내용이 포함되어 있다는 사실을 배웠다.

건축의 섬세함보다 와이셔츠의 섬세함 쪽이 훨씬 재미있을지 모른다. 와이셔츠의 섬세함은 신체와 가깝기 때문이다. 건축의 섬세함은 신체와 상당한 거리가 있어서 아쉽다.

패브릭:
부드럽고 따뜻하게

미쓰코시 본점의 와이셔츠를 통하여 천, 즉 패브릭fabric이라는 대상의 매력을 경험한 것은 내게 결정적인 체험이었다. 왜 단단하고 무겁고 차가운 재료로만 건축물을 제작해야 하는 것일까. 머릿속에는 그 200번수의 면 같은, 부드럽고 따뜻한 소재를 이용해서 건축물을 제작할 수는 없을까 하는 생각이 늘 맴돌았다.

훨씬 뒤의 이야기지만 프랑크푸르트에서 'Tee Haus'를 설계할 때는 테나라Tenara라는 부드럽고 탄력 있는 막재膜材를 사용하여 부드러운 다실茶室을 제작했다(155쪽 위 사진).

당시 프랑크푸르트 공예박물관의 슈나이더 관장으로부터 리차드 마이어Richard Meier가 설계한 본관 옆에 다실을 설계해달라는 의뢰가 들어와 나무를 사용해서 제작하겠다고 제

안했지만 거부당했다. "구마 씨, 독일은 거칠고 위험한 장소이기 때문에 나무로 제작할 경우 다음 날 아침에 완전히 파손되어 있을 겁니다."라는 이유에서였다.

"그럼 콘크리트나 철로 제작하라는 말씀입니까?"라고 다시 질문을 던지면서 문득 아이디어가 떠올랐다. 천으로 다실을 제작해보자. 사용할 때만 크게 부풀려 사용할 수 있는 다실이라면 독일과 일본은 다르다는 불평은 나오지 않을 것이다. 사용할 때만 창고에서 꺼내와 공기를 주입해 막을 부풀려 이용하는 다실이다. 건축물을 의복에 가깝게 만들어보자. 그 노란색 수건을 평생 물고 있고 싶은 잠재의식이 얼굴을 내민 것이다.

'밀라노 트리엔날레Triennale di Milano'라는, 3년에 한 번씩 개최하는 디자인 전람회를 위하여 제작한 '카사 엄브렐러Casa Umbrella'도 천으로 제작한 건축이다. 사용된 천은 듀퐁사의 타이벡Tyvek이라는 저렴한 방수 시트였다. 와시 같은 질감이 있어서 일반적인 우산 소재인 나일론으로 만드는 것보다 훨씬 부드러운 건축으로 완성시켰다. 혼방 와이셔츠가 피부에 닿았을 때의 견디기 힘든 위화감이 나일론 대신 부드러운 타이벡을 선택하게 만들었는지도 모른다.

(위) Tee Haus, 2007
(아래)카사 엄브렐러, 2008

덴엔초후

디자인의 기본은
거부권이다

미술공예운동과
덴엔초후 거리

이제 다음 장소로 이동한다. 나는 어린 시절 전철을 이용해 오쿠라야마에서 덴엔초후 역 서쪽 입구에 있는 기독교 계열의 덴엔초후유치원을 다녔다. 오이의 의사 집안에서 태어난 어머니가 오쿠라야마에 있는 유치원에는 보내려 하지 않았기 때문이다. 기독교 계열의 후렌도普連土여학교에 다녔던 어머니의 입장에서 보면 1960년대 초의 오쿠라야마는 그야말로 시골이고 너무 촌스럽게 느껴졌을 것이다.

오쿠라야마에서 가장 가까운 도시로 덴엔초후가 선택됐다. 덴엔초후는 당시에도 도요코선 연선에 해당하는 고급 주택지였다. 이미 50년이라는 긴 세월이 지났지만 덴엔초후는 그다지 바뀌지 않았다. 특히 시부사와 에이치渋沢栄一[32]가 영국 '가든 시티 운동Garden City Movement'의 영향을 받아 구상

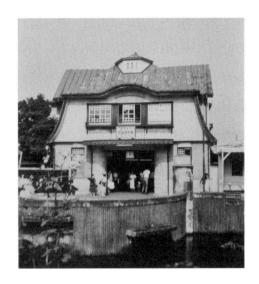

옛 덴엔초후 역 건물

했다는 덴엔초후 역 서쪽 입구의 분위기는 거의 그대로다.

'가든 시티 운동'은 19세기 산업혁명에 의해 커다란 충격을 받은 영국에서 자연과 하나 된 생활을 되찾자는 뜻에서 펼친 운동이었다. 윌리엄 모리스William Morris(1834~1896) 등이 19세기 말에 시작한 '미술공예운동'[33]의 연장선에 있는 일종의 반反근대 운동이다.

덴엔초후 역 건물은 예리한 각도의 지붕이 얹힌 미술공예운동 풍 디자인으로 지어져 있고 그곳에서 바퀴살 모양으로

도로들이 뻗어 있었다. 내가 처음 만난 도시계획이다.

긴자 거리, 하루미晴海 거리, 쇼와昭和 거리도 넓은 의미에서는 도시계획이라고 말할 수 있지만 자연스럽게 형성된 거리인지, 아니면 인간이 머릿속으로 그려낸 거리인지는 정확하지 않다. 거기에 비하면 덴엔초후의 바퀴살 모양의 도로 패턴은 도시계획에 의해 일부러 그렇게 만들어놓은 것 같아서 어린 마음에도 특별한 거리라는 느낌을 받았다.

어느 쪽이 좋고 어느 쪽이 나쁘다고 말할 수는 없지만 인간은 거리처럼 엄청나게 거대한 것도 디자인하고 만들 수 있다는 사실을 어린 나이에 알았다는 것이 그 후의 내게 커다란 영향을 끼쳤다.

덴엔초후
유치원

덴엔초후 역 서쪽 입구, 바퀴살 모양으로 갈라진 한 구역에 덴엔초후유치원이 수수한 모습으로 자리 잡고 있었다. 이웃해 있는 화려한 저택은 타일을 붙인 거대하고 폐쇄적인 상자 같아서 오쿠라야마의 밭농사를 위한 '오두막'에서 태어난 내 입장에서는 받아들이기 어려운 졸부의 취향이었다.

덴엔초후에서 또 하나 인상적이었던 것은 교회다. 시부사와 에이치가 만든 서쪽 입구에는 몇 개의 교회가 있었다. 내가 다니는 유치원은 기독교 계열이었기 때문에 아이들을 호라이宝来 공원 옆에 있던 교회에 자주 데려갔는데, 나는 다마가와엔多摩川園(과거에 덴엔초후에 있던 유원지. 지금의 다마가와 역—옮긴이주) 근처에 있는 성당의 디자인이 마음에 들었다. 인테리어로 이용한 스테인드글라스를 통하여 들어오는 빛은 정말 감

동적이었다. 왜 그 성당으로 데려가지 않는 것인지 불만일 정
도로.

어쩌면 나는 바퀴살 모양의 도로에서 '도시계획'을 만나고
성당을 통하여 처음으로 '건축'을 만났는지도 모른다. 집이나
유치원이나 역은 '건축'이라는 특수한 존재로 느껴지지 않았
지만 성당은 특이했고 주변 건물들과 전혀 다른 이질감을 주
어 그야말로 '건축'이었다. 유치원 덕분에 일찌감치 '건축'을
만날 수 있었던 것이다.

디자인의 기본은
거부권이다

내 입장에서 볼 때 덴엔초후는 '도시계획'과 '건축'을 만난 장소였을 뿐 아니라 '프로덕트 디자인'을 처음 만난 장소이기도 했다. 구체적으로 말하면 도큐 도요코선의 차량 디자인이 그러했다.

일단 유치원생이 매일 전철을 타고 일곱 개의 역을 오간다는 것 자체가 큰 도전이었다. 실제로는 우리 집 근처에 살면서 덴엔초후유치원에 같이 다니고 있던, 나보다 한 살이 더 많은 도모코가 매일 아침 유치원까지 함께 가주었다. 지금도 나는 좀 멍한 편이지만 유치원에 다니던 시절에는 훨씬 더 멍한 상태였다. 그래서 똑똑하고 예쁜 도모코가 내 손을 잡아끌고 전철을 이용하여 일곱 개나 되는 역을 지나 유치원까지 데려다주었다.

그런 주제에 고집이 세고 성격이 강해 도모코는 꽤나 고생을 했다고 한다. 가장 곤란했던 점은 내가 좋아하는 전철 차량이 있어서 그 차량만 타려고 했다는 것이다.

당시의 도요코선에는 디자인이 다른 몇 종류의 차량이 달리고 있었다. 철판으로 이루어진 차체를 도장한 것 두 종류, 새로운 스테인리스를 사용한 차체가 두 종류, 사각형인 것과 각이 진 것이 있었다. 나는 가벼워 보이는 스테인리스제 차체를 매우 좋아해서 철로 만들어진 무거운 전철이 오면 "저건 안 타!"라고 강하게 거부했다. 도모코는 그때마다 "아, 정말 피곤한 애야!"라고 불평을 하면서도 가능하면 내 말을 들어주었다.

디자인이 마음에 들지 않는 전철에는 타고 싶지 않다. 일종의 거부권이다. 디자인의 기본은 거부권이다. "이거 좋은데."라는 감각은 사실 그다지 창조적이지 않다. 이미 이 세상에 존재하고 있는 무엇인가를 '좋다'고 말하는 것이니까 그 'YES'는 현상의 일부를 긍정하는 것뿐이며, 거기에서 무엇인가 새로운 것이 탄생하지는 않는다. "이거 좋은데."는 보수주의의 별명이다.

그러나 거부는 다르다. "이건 아닌 것 같아.", "이건 마음에 들지 않아."라는 마음은 현상에 대한 부정이다. 어떤 것이 좋

은지는 아직 알 수 없다. 그렇게 간단히 알 수 있는 것이 아니다. 그래도 현상을 부정할 수 있어야 한다. 그 거부하는 자세로부터 무엇인가 새로운 것, 지금까지의 세상에는 존재하지 않았던 것이 탄생하니까.

지금도 내가 디자인할 때의 기본적인 자세는 'NO'다. 나는 사무실에서 "이게 좋아?", "이게 마음에 들어?", "이 정도로 만족이라고?"라고 계속 질문을 던진다. 무엇이 좋은지 어떤 것이 가장 적절한 해답인지 알 수 없지만 일단 "이건 아닌 것 같은데.", "이건 안 돼."라고 계속 부정을 한다.

그렇게 부정을 하는 동안에 지금까지 아무도 본 적이 없는 무엇인가가 탄생할 수도 있다. 물론 아무것도 탄생하지 않을 수도 있다. 당연히 시간도 걸린다. 그래도 끊임없이 "NO!"를 외치는 자세가 중요하다.

열 가지 스타일의
집

오쿠라야마에서 덴엔초후로 통학을 했던 체험이 토대가 되어《열 가지 스타일의 집10宅論》이라는 책을 완성했다.

1986년, 서른두 살 때《열 가지 스타일의 집》을 썼다. 1985년부터 1986년에 걸쳐서 뉴욕 컬럼비아대학에서 객원연구원이라는 '아무것도 하지 않아도 되는' 위치에 있었는데 정말 아무것도 하지 않을 수는 없어서 미국 이곳저곳을 여행하고 다녔다. 그사이에 뭔가 개운치 않은 기분을 해소하기 위해 쓴 것이《열 가지 스타일의 집》이다.

이 책은 'YES'의 책이 아니라 철저한 'NO'의 책이다. 우선, 일본의 주택을 열 가지의 스타일로 분류했다. 기요사토清里 펜션류, 원룸·맨션류, 분양 주택류, 아키텍트architect류…. 그리고 그 열 가지 스타일의 단점을 모두 파헤쳤다. '촌스럽

다', '시시하다', '창피스럽다', '졸부의 집 같다'라는 식으로 혹평을 한 것이다.

　그중에서도 특히 집중했던 것이 아키텍트류에 대한 부정이다. '기요사토 펜션류'처럼 장식적이고 화려한 주택을 부정하는 것은 간단한 일이다. 건축가라면 누구나 기요사토 펜션류의 '지나치게 장식적인 어리석음'을 탐탁지 않게 여기니까.

P콘 구멍에 매달린
테니스라켓

그러나 나는 '기요사토 펜션류'를 부정하는 것과 비슷한 수준으로, 아니 그 이상으로 '아키텍트류'를 신랄하게 부정했다. 그때 중점 대상으로 삼은 것은 콘크리트 면을 그대로 드러낸 안도 다다오安藤忠雄[34] 방식의 아키텍트류다. 건축학과 동급생들은 1985년 당시 모두 안도 다다오를 동경하여 콘크리트 면을 그대로 드러내는 것이야말로 사회를 구하는 궁극적인 건축 스타일이라고 믿고 있었다.

하지만 나는 직감적으로 '이건 아닌데.'라는 느낌이 들었다. 콘크리트 면을 그대로 드러내는 방식은 '멋'이 있을지는 모르지만 그 차갑고 무거운 질감이 마음에 들지 않았다.

처음으로 그런 위화감을 느낀 것은 안도 씨가 설계한 '스미요시의 나가야住吉の長屋'(170쪽 사진)를 안도 씨가 직접 안내

해주었던 날이다.

친구가 안도 씨에게 직접 팬레터를 보내자 "지금 바로 오십시오."라는 답장이 왔다. 안도 씨 본인이 정중하게 설명을 하면서 안내해준 '스미요시의 나가야'는 확실히 멋이 있었다. 그러나 P콘 구멍마다 매달려 있는 고급 테니스라켓들을 보고 나는 순간적으로 거부감을 느꼈다.

P콘 구멍은 콘크리트가 그대로 드러난 벽에 45cm 간격으로 뚫려 있는 작은 구멍을 가리키는 말이다. 두 장의 합판 사이에 묽은 콘크리트를 흘려넣는 방식으로 콘크리트의 벽은 만들어진다. 두 장의 합판은 45cm 간격으로 설치된 볼트에 의해 연결되는데, 나중에 콘크리트가 굳으면 그 볼트의 흔적이 콘크리트 벽에 남는다. 이것이 P콘 구멍이다.

이 P콘 구멍 덕분에 콘크리트가 그대로 드러난 벽에 차이가 발생하고 리듬이 탄생한다. 매우 중요한 디자인 모티프다. P콘 구멍의 중심에는 볼트 끝이 얼굴을 내밀고 있다.

'스미요시의 나가야'에는 P콘 구멍의 볼트 끝에 테니스라켓이 죽 걸려 있었다. 그것을 보는 순간 나는 거부감을 느꼈다. 이 집에 사는 사람은 일본 최대 광고 기업인 덴쓰電通에 근무하고 테니스를 좋아하는, 돈 많고 멋진 사람이었다.

당시의 안도 씨는 '도시 게릴라'라는 말을 사용했다. 콘크

안도 다다오가 설계한 '스미요시의 나가야', 1976

리트 면을 그대로 드러내는 건축은 도시의 게릴라다. 거대한 자본의 위협을 받아 타락해가는 도시에 대해 콘크리트 면을 그대로 드러내어 바람이 통할 수 있는 구멍을 내야 한다고 안도 씨는 주장했다. 대학을 졸업한 엘리트들이 지배하는 일본의 건축계를 콘크리트로 무장한 게릴라들이 부수어버린다는 구도다. 그 주장이 멋이 있다는 생각에 학생들은 모두 안도 씨에게 빠져들었다.

그때 P콘 구멍의 라켓을 통하여 내가 본 것은 이 콘크리트

저택의 본질이라기보다 건축이라는 존재의 본질이었다. 건축물을 지으려면 돈이 들어간다. 돈을 들여야 하고 자원과 에너지를 소비해야 한다. 그 결과, 하나의 장소를 점유하고, 환경을 바꾸는 것이 건축의 숙명이다. 건축은 그런 일종의 범죄성을 가지고 있다.

그런 의미에서 모든 건축은 범죄다. 그중에서도 개인주택은 가장 범죄성이 강하다. 개인의 욕망이나 자아를 물질을 통해서 실현하기 때문이다. 다른 사람에게는 상당한 폐라고 할 수 있다.

콘크리트 면을 그대로 드러내건, 나무로 감싸건 건축이 범죄라는 사실은 바뀌지 않는다. 그런 심술궂은 견해가 나의 마음속에 존재했다. 그렇기 때문에 '스미요시의 나가야'에서 P콘 구멍에 매달린 테니스라켓을 보았을 때, 강한 거부감을 느꼈던 것이다.

《열 가지 스타일의 집》을 쓰게 된 동기는 거기에 있다. 건축물을 짓는다는 행위의 무게감을 깨닫지 못하는 무신경에 참을 수 없을 정도로 화가 났다. 특히 건축물을 짓는 데에 프로인 건축가가 자신의 건축, 자신의 기호에 대해 전혀 죄악감을 느끼지 않는다는 데에 화가 났다.

불필요한 장식이 넘치는 기요사토 펜션류에 대해서는 신

랄하게 비판을 해대면서 콘크리트 면을 그대로 드러내는 방식이라면 OK, 유리를 붙여서 덮는다면 OK, 목제 루버를 사용한다면 OK라는 독선에 화가 났다. 물론 나 자신도 포함해서다.

그렇기 때문에 《열 가지 스타일의 집》에서 '아키텍트류'라는 하나의 장을 따로 할애했다. 분양 주택에 꽃무늬 커튼을 드리우고 변기나 전화기에까지 덮개를 씌우는 아주머니와 건축가는 같은 종류다. 양쪽 모두 주변을 보지 않고 자신의 감성을 상대화하지 못하기 때문이다. 아주머니를 비판하기 전에 자신을 비판해야 한다.

이런 심술궂고 비뚤어진 견해의 원점은 나의 유치원, 초등학교 시절의 통학 체험이다. 오쿠라야마에서 덴엔초후까지는 일곱 개의 역을 거쳐야 했다. 친구들은 각 역에서 통학을 하고 있었다. 나는 친구 집에 놀러 가는 것이 좋았다. 집을 관찰할 수 있어서다. 각 역과 주택지를 상대화하면서 비판적으로 관찰을 한다. 친구와 놀면서, 간식을 먹으면서 천천히 이곳저곳을 살펴본다. 외관, 마당, 가구, 조명, 소품, 그리고 어머니의 패션, 성격, 체형, 화장…. 약간 멍하면서도 얌전한 아이인 한편, 끈질기게 관찰에 집중하는 약아빠진 아이이기도 했다.

쓰나시마綱島, 히요시日吉, 모토스미요시元住吉… 역에 따라 특성도 보인다. 종착역은 덴엔초후다. 덴엔초후는 당시에도 일본 최고의 고급 주택지 중 하나였지만 그 덴엔초후 안에도 다양한 차이가 있었다.

예전부터 덴엔초후에 살고 있는 토박이도 있었고 졸부들의 주택도 많았다. 인간성과 건축은 당연히 다른 것이지만 그래도 건축물을 보면 그 사람을 알 수 있는 경우가 많다. 그런 공간 관찰 훈련을 유치원 시절부터 되풀이해왔다.

그 훈련 결과가 최종적으로 《열 가지 스타일의 집》이라는 뒤틀린 서적으로 탄생한 것이다.

레이트커머:
뒤틀린 늦깎이 건축가

《열 가지 스타일의 집》을 쓴 또 하나의 이유는 내가 좀 늦된 '레이트커머latecomer'(지각하는 사람)였기 때문이다.

《열 가지 스타일의 집》은 뉴욕 유학 중에 썼다. 1985년부터 1986년, 일본에서 버블이 시작된 시기다. 나가야의 테니스라켓을 보고 콘크리트를 그대로 드러낸 건축에 불만을 느낀 나는 그 '게릴라'들과는 다른 길을 찾아 대기업 설계사무소나 종합건설회사에서 일을 배웠다. 그런 장소에 서식하고 있는 수수한 사람들에게 다양한 내용들을 배워야겠다는 생각에서다. 그사이에 동급생들은 버블 경기를 타고 콘크리트를 그대로 드러내는 '게릴라' 계통으로 들어가 화려한 건축가로 데뷔를 했다.

거기에 비교하면 뉴욕의 대학 도서관에 틀어박혀 비판적

인 책을 쓰고 있던 나는 뒤틀린 늦깎이였다. 그러나 지금 생각해보면 늦깎이였다는 것은 그 무엇과도 바꿀 수 없는 재산이다. 앞서간 사람들을 세밀하게 관찰할 수 있기 때문이다.

이 시기의 늦깎이 체험이 이후의 나를 형성해주었다. 늦깎이는 정말 큰 재산이다. 뒤에서 따라가기 때문에 세상을 객관적으로 볼 수 있고 지속적으로 끈질기게 노력할 수 있다.

《열 가지 스타일의 집》은 2008년에 중국어 번역본이 나왔다. 무려 20년 이상이 지나서, 그것도 중국에서 번역본이 나왔다는 것은 전혀 예정하지 않은, 예상 밖의 일이다. 뜻밖에도 중국인에게는 《열 가지 스타일의 집》식의 심술궂은 자기 상대화가 갖추어져 있는지도 모른다. 일본인과 달리 금욕적이지 않은 중국인은 자신의 욕망을 일방적으로 긍정하면서 다른 한편으로 그 욕망을 상대화하여 가볍게 웃어넘긴다. 그렇다면 이 사람들은 정말 만만치 않은 사람들이다.

요요기체육관:
20세기 가장 아름다운 건물

깨어 있고 뒤틀려 있고 거부밖에 모르는, 방심할 수 없는 초
등학생이 단 한 번 망치에 뒤통수를 얻어맞은 것처럼 깜짝 놀
랐던 적이 있는데, 4학년이었던 1964년의 일이다. 1964년은
도쿄올림픽이 열렸던 해다.

무서워서 쉽게 다가갈 수 없는 아버지와의 즐거운 추억은
거의 없지만, 그런 아버지가 가끔 갑작스러운 '건축 투어'를
기획했다. 새롭거나 화제가 되고 있는 건축물을 구경하기 위
해 가족 전체가 외출을 하는 것이다. 가족을 위한 서비스라거
나 아이를 교육시키기 위한 차원이 아니라 단순히 아버지가
그 '새로운 건축'에 흥미를 느껴서였는지도 모른다.

그러나 내게는 가장 흥분되는 이벤트였다. 마에카와 구니
오가 설계한 우에노上野의 '도쿄문화회관東京文化会館'(1961),

오타니 사치오大谷幸夫가 설계한 시부야의 '도쿄도아동회관東京都児童会館'(1964), 구로카와 기쇼黒川紀章[35]가 설계한 마치다町田의 '어린이나라こどもの国' 시설(1964). 모두 멋지고 재미있고 가슴이 설렜는데, 그중에서도 단게 겐조가 설계한 '요요기체육관代々木体育館'(1964)에 갔던 날의 일은 지금도 잊을 수 없다.

하라주쿠原宿 역에서 내려 체육관 외부가 눈에 들어온 순간, 나도 모르게 "우아!" 하고 감탄사를 연발했는데 건물 안으로 들어갔을 때에는 정말 뒤통수를 한 방 얻어맞은 느낌이 들 정도로 깜짝 놀랐다. 갑자기 하늘에서 빛이 쏟아져 들어왔기 때문이다.

수의사와 건축가:
따뜻하고 부드러운 존재에 대한 관심

건축가가 되겠다는 생각을 언제 했느냐는 질문을 자주 받는데 그때마다 나는 "요요기체육관에서 하늘에서 쏟아져 내려오는 빛을 보았을 때입니다."라고 대답한다. 정확하게 말하면 그 순간 갑작스럽게 결심한 것은 아니다. 올림픽 때 TV나 신문에서 단게 겐조나 구로카와 기쇼가 자주 등장하면서 건축가라는 직업이 있다는 사실을 알게 되었고 꽤 재미있는 일이라는 생각이 들기 시작했다.

그전에는 수의사가 되고 싶었다. 초등학교 시절에 그런 내용을 쓴 작문이 남아 있으니까 확실하다. 나는 개나 고양이와 노는 것을 좋아했다. 아버지는 나와는 반대로 개나 고양이를 싫어했다. 모든 것이 정확하고 깔끔해야 마음에 들어 하는 모더니스트였으니까.

자유롭게 키울 수 없었기 때문에 개나 고양이 같은 동물에 대한 애정은 시간이 흐를수록 더욱 깊어져 이웃집에서 키우고 있는 개와 뛰놀거나 길고양이에게 먹이를 주거나 준코네 집에서 키우고 있는 염소에게 먹이를 주면서 놀았다.

수의사라는 직업을 알게 된 것은 유치원 시절에 덴엔초후 역 앞의 사지佐治동물병원 원장 선생님의 부인에게 피아노를 배우면서부터다. 연습을 싫어했기 때문에 피아노 실력은 그다지 향상되지 않았지만 사지 선생님의 집을 드나들며 수의사라는 직업이 있다는 사실을 알게 되었다. 그리고 '하루 종일 개나 고양이와 함께할 수 있다면 얼마나 즐거울까?' 하는 생각에 수의사를 꿈꾸기 시작했다.

결국은 지망을 건축가로 바꾸어 지금에 이르렀지만 따뜻하고 부드러운 존재 옆에 있고 싶다, 그러니까 나무나 종이를 이용해서 건축물을 만들어야겠다는 생각 자체는 수의사를 동경했던 시절과 크게 다르지 않다. 따뜻하고 부드러울 뿐 아니라 작다는 점도 중요했다. 큰 동물은 좋아하지 않고, 개라고 해도 몸집이 작은 쪽을 좋아했다.

TV 기획으로, 고야마 군도小山薰堂 씨로부터 "구마 씨가 가장 흥미 있는 것을 디자인해 주십시오."라는 의뢰를 받았을 때 나는 주저하지 않고 개집을 디자인하고 싶다고 제안했다.

재료로 선택한 것은 개 봉제 인형이었다. 나는 긴자의 하쿠힌칸博品館(장난감 판매점)을 찾아가 마음에 드는 개 봉제 인형을 여러 개 구입했다. TV 기획이기 때문에 원하는 만큼 충분한 인형을 구입할 수 있었다. 그 봉제 인형을 쌓아 '개'를 이용한 '개집'을 제작한 것이다. 진짜 개는 이 개 인형으로 만든 개집 안에서 기분 좋게 잠을 잤다.

수직의
건축가

요요기체육관과의 만남을 냉정하게 분석해보면 그때 나는 처음으로 '수직'이라는 대상을 만났다. 오쿠라야마의 집은 소박한 단층이었고 주변에도 수직적인 건축은 없었다.

그러나 단게 겐조는 '수직'의 건축가였다. '수직'을 자유자재로 구사하는 건축가는 보기 드물다. '수직'을 추구하면 아무래도 품질이 떨어지는, 부끄러운 작품이 되기 쉽다. 그런 위험성을 충분히 알면서도 단게 겐조는 '수직'을 추구한 용기 있는 사람, '수직'에 대해 책임을 진다는 식의 단호하고 결의가 강한 사람이었다. 그가 '수직'에 집착하고 그 책임을 당당하게 짊어지려 한 이유는 '수도首都의 건축가'이며 '국가를 짊어진 건축가'였기 때문이다.

수도는 아무래도 '수직'이 지배할 수밖에 없는 장소다. 수

도에는 사람과 물질과 돈이 집적되기 때문에 건축의 밀도가 높아질 수밖에 없고 수직성이 지배하게 된다. 그 경쟁이 심한 '수도'라는 환경에서 수직성이 높은 건축, 경쟁에 뒤지지 않는 강한 건축을 만들 수 있는 건축가가 '수도의 건축가'다.

20세기를 대표하는 건축가라고 하면 미국의 프랭크 로이드 라이트Frank Lloyd Wright[36], 프랑스의 르코르뷔지에, 독일의 미스 반데어로에 등이 있는데, 감히 '수도의 건축가'라고 부를 수 있는 인물은 단게 겐조뿐이다.

라이트의 기본자세는 '초고층 비판'이다. 그가 살았던 미국이라는 장소, 20세기라는 시대는 초고층 전성기였는데, 그는 굳이 초고층에 이의를 제기하고, 초원으로 돌아가야 한다고 주장했다.

르코르뷔지에는 파리에는 초고층이 필요하다, 건축을 초고층으로 집적하고 넓은 도로와 녹지 공간을 만들어야 한다고 주장하며, 1925년 부아쟁 계획Plan Voisin을 구상했지만 진심으로 파리에 초고층을 올리고 싶어 했던 것 같지는 않다. 낮고 무겁고 장식투성이인 파리를 비판하기 위한 수단으로 초고층이라는 그림을 그렸을 뿐이다.

미스 역시 '수직'의 건축가는 아니었다. '수직'이 지배하는 수도에서 특히 돌출된 수직의 기념물을 만들 수 있어야 비로

소 그 사람은 '수직'의 건축가다.

미스는 수직의 초고층조차 규격화된 격자 모양의 외관으로 균일하게 덮어 돌출을 회피했다. 품질이 낮은 수직성이 횡행하는 시대에는 수직을 부정하는 것이 역설적으로 '돌출'된 표현이 된다고 미스는 이해했던 것이다.

20세기의 거장들이 수직성을 회피한 이유는 20세기가 엘리트 시대가 아니라 대중의 시대였기 때문이다. 그들은 시대를 볼 줄 알았다. 공업화 사회는 생산 현장에 실제로 종사하는 중산층이 힘을 얻는 시대다. 엘리트에 대한 비난이 강했고 모든 사람에게 균등한 기회가 주어져야 한다는 것이 그 시대의 주제였다. 그런 시대를 살았던 거장들은 시대적 분위기를 읽고 교묘하게 수직성을 회피하는 방식으로 리더가 될 수 있었다.

그런 시대에 유일하게 '수직'을 수용할 용기를 갖추고 있던 사람이 단게 겐조다. 그가 그렇게 할 수 있었던 이유는 히로시마広島의 비극 때문이 아닌가 하는 생각이 든다. 20세기라는 평면적이고 민주주의적인 시대에는 철저하게 파괴되고 부서진 것들만이 예외적으로 수직으로 재기할 수 있었다.

파괴된 것을 재건한다고 하면 아무도 비난을 하지 않는다. 20세기의 수직성은 그런 식으로 등장할 수밖에 없었다. 단게

겐조가 고등학교 시절을 보낸 히로시마는 철저하게 파괴되어 평면적인 땅으로 돌아와 있었다. 그런 장소에서는 건축가가 마음껏 수직성을 내세워도 부끄러워할 필요는 전혀 없었다. 단게 겐조의 건축가로서의 경력이 히로시마의 '평화기념공원平和記念公園'(1955)으로부터 시작된 것은 결코 우연이 아니다. 단게 겐조는 히로시마의 잿더미 속에서 일어나 재기하는 수도를 만든 것이다.

그는 수도를, 일본이라는 나라를 짊어지고 있었기 때문에 '수직'을 전혀 부끄러워할 필요가 없었다. 그의 제자들인 마키 후미히코, 이소자키 아라타磯崎新[37], 구로카와 기쇼는 모두 수직성에 대해 비판적이었다. 그들이 활동할 당시에는 일본이 이미 멋지게 부흥해서 더 이상 '파괴된 평면에서의 수직성'이라는 대의명분이 필요 없었기 때문이다.

그런 시대적 변화 속에서 수직적인 요요기체육관이 세워졌다. 체육관이라는 종류의 건축은 애당초 수평적인 느낌이 강한데 무슨 이유에서인지 요요기체육관은 수직적이다. 두 개의 상징적인 콘크리트 기둥과 지붕을 공중에 매다는 곡예적인 구조를 통하여 이 수직성은 구현되었다.

구성은 이세진구伊勢神宮(이세시에 있는 신사─옮긴이주)와 비슷하다. 이세진구에서는 지면에 박은 양 끝의 기둥에 의해 국가

를 짊어질 수 있을 만큼의 수직성을 얻을 수 있었다. 이세진구를 건립한 덴무천황 天武天皇(일본의 40대 천황, 631~686)은 '일본'이라는 픽션을 완성하기 위해 굳이 땅을 파고 기둥을 박았다.

이세진구를 방불케 하는 요요기체육관의 강한 기둥을 만났을 때 초등학생인 나는 완전히 압도당했다. 그 후에도 나는 요요기체육관을 자주 드나들었다. 요요기체육관의 수영장에서 하늘로부터 쏟아져 내려오는 듯한 현란한 빛줄기를 받으며 수영을 하고 싶었기 때문이다.

그러나 점차 요요기체육관의 제2수영장 쪽을 좋아하게 되었다. 하늘에서 빛이 쏟아져 내려오는 거대한 지붕 아래에 존재하는 것은 제1수영장이고 인공지반 아래에 매몰되듯 디자인된 것이 제2수영장이다. 제2수영장은 이른바 보이지 않는 수영장이다. 그 비밀스러움에 점차 이끌리게 되었던 것이다.

제2수영장은 겨울에도 문을 열어 나는 시간이 흐를수록 제2수영장에 빠져들었다. 일본이 눈부시게 빛을 발하던 그 1964년으로부터 멀어질수록 광장 아래에 매몰된 제2수영장에서 수영을 더 즐기게 된 것이다. 나는 눈에 보이지 않는 건축으로, 두드러지지 않는 건축으로 향하고 있었다.

오후나

드러나지 않는
건축

에이코가쿠엔:
'세계'를 만나다

덴엔초후유치원, 덴엔초후초등학교를 졸업한 뒤에 오후나大
船에 있는 에이코가쿠엔에 입학했는데, 여기에서 나는 '세계'
를 만나게 되었다.

에이코가쿠엔에서는 가톨릭의 일파이며 엄격한 규율과 교
육 방식으로 유명한 예수회가 중·고등학교 교육을 담당하고
있었다. 교사는 전 세계에서 찾아온 신부들이었다. 독일인,
스페인인, 미국인, 멕시코인 등 다채로웠다. 그들은 지나칠
정도로 충분히 인간 냄새가 났고 약점투성이의, 사랑이 넘치
는 사람들이었다.

우리 집에도 신부님이 자주 놀러와 주었다. 평생 독신을
관철하며 신에게 인생을 맡긴 사람들이라고 해서 무서운 느
낌도 들었지만 그들은 정말 사랑이 넘치고 즐거운 사람들이

었다. 맥주를 마시며 어머니가 내놓는 요리를 먹었고 마지막에는 우리 집의 작은 욕조까지 이용했다.

이 체험을 통해서 이른바 '외국인'들에 대한 저항감이 사라졌다. 전 세계 모든 사람들이 우리와 다르지 않은 보통 사람이라는 느낌을 가질 수 있었던 것은 그 신부님들 덕분이다.

또 그들 덕분에 크리스트교에 대한 위화감도 깨끗하게 사라졌고 유럽이라는 장소도 매우 가깝게 느껴졌다. 그들의 고향에서 보내온 아몬드 과자나 짙은 향이 풍기는 치즈도 맛볼 수 있었다. 우리는 친척처럼 친하게 지냈고, 이 경험은 이후의 나의 인생에 매우 큰 영향을 끼쳤다.

에이코가쿠엔:
'신체'를 만나다

에이코가쿠엔에서 만난 또 하나의 사건이 '신체'다. 누구나 소유하고 있는 '신체'를 만났다는 표현이 좀 어색하지만 누구나 소유하고 있다는 것은 지나치게 당연하기 때문에 간과하기 쉬운 대상일 수도 있다.

에이코가쿠엔에서는 '신체'를 기본으로 삼는 교육을 실시했다. 아니, 이것은 에이코가쿠엔이라기보다 그 모체가 되는 예수회라는 수도회가 취한 수련 방법이었다.

크리스트교 계열의 학교가 '신체'를 중요시하는 교육을 실시했다고 하면 이상한 느낌이 들 수도 있다. 크리스트교라면 오히려 정신적인 부분을 중시해야 하는 것 아닌가 하는 인상 때문이다. 게다가 에이코가쿠엔은 대학 진학을 위한 학교이기도 했으니까 그런 점에서도 왜 '신체'를 중시했을까 하는

의문이 들 수 있다.

그 부분을 이해하려면 예수회라는 수도회의 기원부터 설명해야 한다. 예수회는 반종교개혁counter reformation이라는 종교운동을 이끈 수도회로, 스페인의 이냐시오 로페즈 데 로욜라Ignacio López de Loyola(1491~1556)와 프란치스코 하비에르(1506~1552) 등에 의해 1534년에 설립되었다.

당시 크리스트교 세계는 크게 흔들리고 있었다. 바티칸을 정점으로 삼는 기성 가톨릭의 부패가 드러났고, 교조주의에 대해 마틴 루터Martin Luther(1483~1546)가 이의를 제기하면서 16세기 초에 이른바 종교개혁 시대가 막을 올렸다. 그들은 후에 프로테스탄티즘이라고 총칭된다. 1장의 막스 베버에 대한 이야기에서도 언급한, 자본주의나 모더니즘 디자인과의 관계에서 자주 등장하는 프로테스탄티즘이다. 르코르뷔지에 가족이 믿고 있었던 것은 프로테스탄트 중에서도 가장 급진적인 칼뱅파였다.

물론 가톨릭 쪽에서도 프로테스탄트에 대항하여 새로운 움직임이 일어났다. 프로테스탄티즘은 철저히 '성서'를 중시하여, '성서'를 통한 구원을 주장하는 일종의 정신주의를 채택하여 바티칸을 정점으로 삼는 정적인 제도를 부정하고, 각 개인의 신앙생활을 중요시했다.

한편, 예수회가 중심인 반종교개혁 운동은 교육과 포교를 중시하였고 결속에 무게를 두는 방식으로 신앙의 공동체를 재건하려 했다. 이해하기 쉽게 설명하면 예수회는 프로테스탄티즘의 정신주의, 개인주의와는 달리 공동체 지향의 행동주의, 신체주의였다.

그들은 동양의 포교에 힘을 기울여 직접 몸을 던지는 방식으로 낯선 땅으로 날아가 기존의 가톨릭도, 프로테스탄트도 이루지 못한 많은 성과를 획득했다. 머리와 입으로 복잡한 토론을 벌일 시간이 있으면 신체를 사용해서 포교하라는, 실천적이고 행동적인 사람들이었다.

그 대표가 일본에 포교를 하고 순교한 하비에르다. 일본인은 하비에르의 몸을 던진 포교 활동에 압도당했다. 이 사람이라면 믿을 수 있다는 설득력이 있었기 때문이다.

중간 체조:
비관념적인 신체파

현재의 예수회도 신체주의 사고방식을 이어받았고 에이코가쿠엔 역시 그런 이념과 관계가 있다. 에이코가쿠엔은 교통편이 좋은 도시가 아니라 굳이 오후나의 산등성이를 선택하여, 신체주의 학교에 어울리는 축구장, 야구장, 트랙을 완비한 여유로운 녹색의 캠퍼스를 만들었다.

현재의 에이코가쿠엔의 주변은 마당이 딸린 단독주택이나 맨션들이 늘어서 있지만 내가 입학했을 당시에는 산속에 녹색의 나무들로 둘러싸인 외톨이 학교였다. 오후나 역에서 언덕길을 오르면 빠른 걸음으로도 15분이 걸린다. 버스는 다녔지만 버스를 이용해서는 안 된다는 교칙이 있었다. 신체를 중시하는 예수회 학교다운 특이한 교칙이었다.

그보다 더 특이했던 것은 매일 2교시와 3교시 사이에 실시

된 중간 체조다. 2교시가 끝나면 전교생이 상반신을 드러내고 교정으로 뛰어나간다. 한겨울에도 상반신은 반드시 알몸이어야 했다. 그런 상태로 교정을 몇 바퀴 돌아 몸을 따뜻하게 만든 다음에 10분 정도 체조를 한다.

이런 학교에서 해부학자 요로 다케시養老孟司가 배출된 것은 매우 자연스러운 일이라는 생각이 든다. 요로 씨는 에이코 가쿠엔 4회 졸업생으로, 21회 졸업생인 나보다 17년이나 선배이지만 왠지 마음이 잘 맞아 자주 만나 대화를 나누고 함께 술도 마셨다.

마음이 맞는 이유는 우리가 둘 다 '신체파'여서라고 생각한다. 요로 씨는, 건축가는 구체적이며 흙을 밟고 생활하는 사람이라고 칭찬해주었지만 내가 주변 건축가들을 지켜본 결과로는 반드시 모든 건축가들이 그런 식으로 비관념적인 신체파는 아니었다. 나는 머리를 우선시하는 관념적인 건축가들을 많이 보았다.

신기한 건 머리를 우선시하는 그런 사람들도 건축이라는 형식을 빌려 그 관념을 지상에 착지시켜 신체화할 수 있다는 사실이다. 아마 돈을 지불하는 클라이언트라는 존재가 참가하면서 예산이 한정되고, 건설 회사나 기술자 등 매우 현실적인 사람들이 마지막에 참가하면서 어쩔 수 없이 그렇게 된 것

이 아닐까 하는 생각이 든다. 그 덕분에 건축가가 아무리 머리를 우선시하고 현실 감각이 결여되어 있다고 해도 최종적으로는 지상으로 내려올 수 있는 것이다.

나 자신도 아무리 에이코가쿠엔을 졸업했다고 해도 처음부터 흙을 밟고 활동을 했던 것은 아니다. 실제로 건축물을 제작한다는, 머리를 우선시하는 것이 아니라 신체를 움직이는 혹독한 과정을 수십 차례 되풀이하는 동안 비로소 물질이라는 것, 신체라는 것의 현실감을 파악하게 되었을 뿐이다.

요로 씨도 수십 차례, 수백 차례나 사체死體와 맞서 해부를 되풀이하는 동안 그 강인한 사상에 도달하게 되었을 것이다. 그래도 모든 해부학자가 요로 씨가 될 수 있는 것은 아니다. 에이코가쿠엔의 교육, 예수회의 신체주의가 우리의 내부에 끼친 영향은 적지 않았다.

묵상:
불필요한 것들이 존재하지 않는 곳

내 인생에서 그 시기에 예수회라는 특이한 종교를 만날 수 있었던 것은 정말 고마운 일이었다. 그중에서도 내게 매우 귀중한 의미를 부여한 것은 고등학교 1학년 봄 '묵상의 집'에서의 체험이었다.

'묵상'은 필수적인 수업이 아니라 원하는 학생들만이 참가할 수 있는 특별한 수행이었다. 엄청나게 혹독하다는 소문이 나돌고 있었기 때문에 참가 희망자는 많지 않았다. 나는 신앙이라기보다 호기심 때문에 참가한 성실하지 못한 학생이었다. 그러나 그 불성실한 마음은 순식간에 날아가버렸다.

묵상을 하는 장소는 도쿄 가미샤쿠지이上石神井의 예수회 수도원이었다. 주택가 안에 높은 담장이 있고 작은 문 하나가 뚫려 있는데, 그 문을 밀고 들어가는 순간부터 다른 시간이

흐르기 시작한다.

담당자인 오키 아키지로 大木章次郎 신부가 열 명 정도의 참가자를 향해 "여러분은 앞으로 사흘 동안 말을 절대로 하면 안 됩니다. 단 한 마디도 해서는 안 됩니다."라고 말했다.

가치 없는 이야기에 질려 있던 고등학교 1학년생은 그야말로 말이 나오지 않을 정도의 충격을 받았다. 오키 신부는 분홍색 스웨터를 입은 핸섬한 신부였지만 그 목소리를 듣는 것만으로 '이 사람은 진심이다. 목숨을 걸고 이 유치한 아이들에게 무언가를 전하려 하는 것이다.'라는 생각이 들면서 두려움이 느껴졌다. 그런 목소리를 가진 사람을 그때까지 만난 적이 없었다.

오키 신부가 우리에게 전하고 싶었던 메시지는 한마디로 요약하면 인간은 죄가 많고 반드시 죽는다는 것이었다. 그러면서 까마귀가 사하라사막의 모래를 한 알씩 운반한다는 이야기를 시작했다.

"사하라사막의 모래를 운반하는 데에 어느 정도의 시간이 걸릴까요? 지옥의 고통은 그보다 훨씬 강렬하고 긴 것입니다. 모래를 운반하는 시간과는 비교할 수 없을 정도로 긴 고통을 맛보는 것입니다."

높은 담장 안, 어둡고 추운 방 안에는 맑고 투명한 그의 목

소리만이 울려 퍼졌다.

오키 신부와의 접점은 그 사흘뿐이다. 오키 신부는 그 후 네팔의 포카라Pokhara로 건너가 장애아를 위한 시설 건설에 평생을 바쳤다. '포카라의 오키 신부'라고 불렸다.

당시 오키 신부와 보낸 사흘의 시간은 내게 있어서 평생의 자산이다. 그것은 오키 신부를 체험한 것임과 동시에 수도원 체험이기도 했다.

르코르뷔지에의 출발점이 수도원 체험이었다는 설이 있다. 그의 건축 사상의 근간을 이루었다고 하는 1911년의 동방東方으로의 여행. 여섯 달에 걸쳐 동유럽, 터키, 그리스, 이탈리아를 순회한 전설적인 여행을 할 때 그는 수도원에 숙박하며 작고 차가운 방을 체험했다.

로마네스크Romanesque의 최고 걸작으로 불리는 토로네Thoronet의 수도원도 그에게는 특별한 곳이었다. 아무것도 없는 수도원의 작고 수수한 방이 르코르뷔지에 건축의 출발점이었다는 설에는 나도 동의한다.

르코르뷔지에의 청춘기에는 여러 가지 새로운 디자인, 새로운 트렌드들이 폭풍처럼 휘몰아치고 있었다. 그런 복잡한 상황 속에서 그가 자신을 발견할 수 있었던 것은 수도원과의 만남 덕분이었을 것이다. 나도 가미샤쿠지이 수도원의 작은

방에서 나 자신을 발견할 수 있었기 때문이다.

그 방은 불필요한 것들이 존재하지 않는다는 의미에서 기능을 중시하는 공간이었다. 불필요한 것들이 아무리 많다고 해도 죽음을 앞두면 결국 아무런 도움이 되지 않는다는 것도 그곳에서 배웠다. 기능주의는 효율적인 삶과 연결되어 있는 것 이상으로 절대적인 죽음과도 연결되어 있다.

오키 신부의 강의가 끝나면 각자 방으로 돌아간다. 작고 차가운 방의 벽은 회색으로 칠해져 있고 작은 철제 침대와 목제 책상 하나만이 놓여 있다. 책상 위에는 성서가 놓여 있다. 살풍경스럽고 쓸쓸한 분위기 때문에 즉시 침대에 누우면 오키 신부의 목소리가 나의 내부에서 끝없이 울려 퍼진다.

죽음을 상대하는 듯한 묵직한 분위기의 사흘이 지나가고 높은 담장 너머의 일상으로 돌아오자 내가 다시 태어난 듯한 느낌이 들었다. 똑같은 신체이지만 전혀 다른 내가 존재하는 듯한 느낌이었다.

유럽의 세기말:
정신 활동의 절정기

다시 태어난 이유는 또 하나가 있다. 이 사흘 동안 을씨년스
런 작은 회색의 방으로 돌아가 있을 때에는 요시다 겐이치吉
田健一[38]의 《유럽의 세기말ヨオロッパの世紀末》(1970)이라는 책
을 탐독했다. 그때까지는 요시다 겐이치라는 작가에 관해서
잘 몰랐지만 가끔 신문의 문예시평에서 마루야 사이이치丸谷
才一가 격찬하는 내용을 보았기 때문에 미리 시부야의 서점
에서 책을 구입해, 그 높은 담장 안의 작은 방으로 가지고 들
어간 것이다.

요시다 겐이치는 '전후戰後'라는 시대적 틀을 만든 요시다
시게루吉田茂 수상의 장남이다. 그의 문학은 성숙한 시대의
산물이다. 어른스럽게 잘 숙성된 그 문학이 받아들여질 수 있
을 정도로 풍요로운 일본을 만든 것이 요시다 시게루의 가장

큰 공적이라는 것이 마루야 사이이치의 주장이었다.

일반적으로는 위대한 아버지와 아버지의 뒤를 잇지 않고 문학으로 발길을 돌린 아들이라는 관계가 형성되지만 마루야 사이이치는 그 도식을 역전시켰다. 아들의 위대한 업적과 비교할 때 아버지는 단순히 그 발판을 마련했을 뿐이고, 아들에게 종속되는 존재라는 것이다. 문화와 정치, 경제의 관계가 재정의되는 듯해서 기분이 좋았다.

요시다 겐이치의 문학은 고도성장 이후의 저성장 시대, 고령화라는 성숙한 시대에 사람은 어떻게 살아야 할 것인가 하는 점을 제시하는 내용이었다. 유럽에서의 세기말이야말로 일본이 체험할 성숙한 시대의 견본이라고 요시다 겐이치는 갈파한다.

세기말, 즉 19세기 말의 유럽은 강력한 산업혁명에 지친 유럽에 찾아온 퇴폐적이고 병적인 시대로 다루어진다. 《살로메Salomé》로 대표되는 오스카 와일드Oscar Wilde의 문학이나 프랑스의 샤를 피에르 보들레르Charles Pierre Baudelaire, 폴 베를렌Paul-Marie Verlaine, 아르튀르 랭보Arthur Rimbaud 등 압생트absinthe(향쑥이나 아니스 따위를 주된 향료로 써서 만든 술―옮긴이주)의 짙은 향기가 감도는 상징주의 문학이 대표적이다.

요시다 겐이치는 이 '퇴폐적인 세기말'이라는 도식을 반전

시켜 세기말이야말로 유럽이 가장 빛난 시간이라고 재정의
한다. 그리고 19세기 말이야말로 가장 섬세하고 우아한 시대
이며 인간이라는 존재의 한계를 보여준 정신 활동의 절정기
였다는 것이 《유럽의 세기말》의 전율적인 결론이다. 이 책에
는 '우아'와 '체념'이라는 말이 반복적으로 등장한다.

　또 '세기말'이라는 성숙한 정신 상태는 19세기 말의 유럽
뿐 아니라 다양한 장소에서 나타난다고 이야기를 이어나간
다. 특히 일본이라는 장소는 '세기말'의 보물창고라는 것이
요시다 겐이치의 논리다.

　그는 《겐지 이야기源氏物語》(헤이안시대의 궁중 생활을 묘사한 장편
소설―옮긴이주)나 《신코킨와카슈新古今和歌集》(가마쿠라시대 초기에
편찬된 와카 모음집―옮긴이주)도 세기말 문학이라고 설명하며 일
본은 세기말적인 세련됨이 자주 찾아오는, 특별하고 우아한
장소라고 결론을 내린다.

유토피아적 사고에 대한
반발

요시다 겐이치는 그의 책에서 유토피아적 사고법을 철저하게 비판한다. 특히 독일의 시인 카를 부세Carl Hermann Busse의 "Over the moutains, for to travel, people say, Happiness dwells(산 너머 저쪽 하늘 멀리 행복이 있다고 사람들이 말하기에)"라는 유토피아적 사고를 그는 철저히 비웃는다.

눈앞의 현실과는 다른 어딘가 멋진 장소에 유토피아가 존재한다고 생각하는 사고방식이야말로《유럽의 세기말》의 표적이다. 유토피아형, 신축新築형의 사고방식은 철저하게 비판받는다. '이웃의 잔디는 푸르다'는 것이 유토피아형이다.

조심스럽게 조금씩 개축을 진행해온 오쿠라야마 집의 방식을 요시다 겐이치가 긍정적으로 평가해준 듯한 느낌이 들어 기분이 좋았다. 강한 아군을 얻은 듯했다.

조심스럽게 조금씩 개선을 해나가는 방법론은 학생운동과
도 깊은 관계가 있다. 1968년에 발발한 파리의 학생운동을
계기로 전 세계에서 학생운동이 불꽃을 피웠다. 일본에서도
1968년에 도쿄대학분쟁이 발생해 야스다강당 사건 安田講堂事
件이 있었는데, 당시 중학생이었던 나는 하루 종일 TV만 들
여다보았다.

내가 다니고 있던 에이코가쿠엔에서도 선배들이 격렬한
항의 운동을 시작했다. 선배들은 이른바 '단카이 세대団塊の
世代'(1948년을 전후해서 태어난 사람이 많아서 연령별 인구 구성상 두드러지
게 팽대한 세대—옮긴이주)다. 나는 교장을 타도하자는 그 격렬한
외침에 압도당하는 한편 강한 위화감을 느꼈다.

무엇보다 학생운동의 유토피아 지향에 위화감을 느꼈다.
요시다 겐이치의 책은 그렇게 유토피아적 사고에 대하여 강
한 회의감을 갖게 했다. 폭력적인 유토피아파와는 친해질 수
없었다. 그때 나는 무슨 일이건 조심스럽게 조금씩 끈기 있게
실행해나가야겠다고 결심했다.

1970년:
비평의 시대로의 전환

1970년은 특별한 해였다. 고도성장 시대가 끝나고 이 해를 경계로 저성장·고령화 사회가 시작되었다는 사실을 수많은 통계 지표들이 보여주었다. 그 특별한 해에 나는 '묵상의 집'이라는 특수한 장소에서 죽음과 맞서 세기말에 관하여 생각하기 시작했다.

대부분의 사회학자나 역사가들이 1970년을 특별한 해로 보고 있다. 사회학자이자 일본 페미니즘의 리더 중 한 명인 우에노 치즈코 上野千鶴子는 나의 친한 친구인데, 그녀도 일본은 1970년에 변했다고 말한다. 남성적인 고도성장 시대가 분기점을 맞이하면서 이 해를 경계로 페미니즘 운동이 태동하기 시작했다는 것이다.

그런 특별한 해 봄에 혼자 수도원의 작은 방에 틀어박혀

오키 신부로부터 사하라사막의 모래 이야기를 듣고 요시다 겐이치로부터 '세기말'을 배운 경험이 이후의 나의 인생을 결정지었다.

황혼을 상징하는 듯한 '세기말'에 물들었으면서도 건축이라는, 물건을 제작하는 일을 하고 싶다는 마음은 바뀌지 않았다는 점이 신기하다면 신기하다.

요시다 겐이치도 처음에는 건축가를 지망했다는 설이 있다. 그는 케임브리지대학에서 유학을 했는데, 처음에는 건축에 뜻을 두었다가 이유는 확실하지 않지만 도중에 그 길을 포기했다고 전해진다. 이 부분의 경위는 요시다 겐이치의 인생 중에서도 베일에 싸여 있어 자세히 알 수 없지만 그의 내부에서 무슨 변화가 발생했는지 그는 케임브리지대학도 중퇴하고 문학의 길로 들어섰다.

요시다 겐이치는 1912년생, 단게 겐조는 1913년생이다. 그들의 청춘 시대, 건축은 공업화 사회의 리더로서 빛이 나는 뜨거운 존재였다. 그러나 요시다 겐이치는 그런 시대가 오랫동안 지속되지 않을 것이라고 예상했을 것이다. 또는 그런 건축관의 천박함이나 상스러움을 깨달아 건축을 포기하고, 성숙한 저성장 시대에 어울리는 비평 세계로 뛰어들었을 것이다. 요시다 겐이치의 평가가 말년으로 갈수록 높아진 이유는

생동감이 넘치는 시대가 세기말적인 비평의 시대로 전환되었기 때문이라고 볼 수 있다.

그래도 요시다 겐이치는 도쿄 우시고메牛込에 자택을 지을 때, 콘크리트블록으로 이루어진 독특한 벽을 디자인했다고 알려져 있다. 건축에 대한 미련을 완전히 버리지는 않았던 것이 아닐까.

오사카
만국박람회

내가 요시다 겐이치의 사상을 만났음에도 불구하고 건축가
가 되겠다는 꿈을 포기하지 않았던 이유 중의 하나는 1970년
3월에 개최된 오사카 만국박람회다.

1964년의 도쿄올림픽과 1970년의 오사카 만국박람회를
일본 고도성장기의 양대 이벤트라고 표현하는 사람이 있는
데, 이 두 행사는 전혀 다른 시대, 완전히 대조적인 분위기에
속해 있었다. 두 이벤트 사이에 무엇인가가 결정적으로 바뀐
것이다.

나는 오사카에서 그 분위기의 차이를 상징하는 듯한 '반反
건축'을 만났고, 그 만남이 나의 건축에 대한 꿈을 계속 이어
지게 해주었다.

1960년대 후반부터 미나마타병水俣病(1953년경부터 구마모토현

미나마타시 해변 인근에서 집단적으로 발생한 원인 모를 질병. 나중에 수은 중독성 신경질환이며 공장폐수가 원인이었다는 사실이 밝혀짐―옮긴이주)을 비롯한 다양한 공해가 큰 사회문제로 대두되었다. 1968년 파리의 '5월 혁명'(프랑스에서 학생과 근로자들이 연합하여 벌인 대규모 사회변혁 운동―옮긴이주)은 세계로 번져나갔고, 이 해는 미나마타병의 원인이 유기수은이라고 밝혀지기도 했다. 1970년 오사카 만국박람회의 주제는 '인류의 진보와 조화'이지만 실제로는 '진보'의 시대는 이미 끝났다는 분위기였다.

어째서 아직도 '진보'가 주제로 등장하는지 이해하기 어려웠고 부끄러운 생각도 들었다. 어떻게 해야 환경에 대해, 자연에 대해 '조화'를 이루는 문명을 구축할 수 있는가 하는 것이 이 시대의 주선율主旋律이라고 느꼈던 나는 '진보'에 강한 위화감을 느꼈다.

오사카 만국박람회에는 아버지와 가지 않고 여름방학을 이용해서 고등학교 친구들(당시 1학년)과 동행했다. 날씨는 더운데 행렬은 장사진을 이루고 있어 지루하기 짝이 없었다. 단게 겐조가 설계한 박람회장의 스틸 프레임은 거칠고 엉성했으며 그 지붕을 뚫고 솟아 있는 오카모토 다로岡本太郎의 '태양의 탑'도 지나치게 형식을 주장하는 듯해서 마음에 들지 않았다. 그 아름다운 요요기체육관을 설계한 사람이 왜 이런 식

으로 작품을 만든 것인지 전혀 이해할 수 없었다. 인기 있는 파빌리온에는 사람들이 장사진을 이루고 있어서 거기에 줄을 서고 싶지는 않았다. 소비에트관은 수직성이 강한 기념할 만한 것이었지만 시대착오적인 작품으로 보였다.

거기에 비하여 막 구조의 아메리카관은 지면에 동화되어 있는 듯 낮은 건축이었다. 시대는 수직에서 수평으로 향하고 있다는 메시지가 함축되어 있는 듯해서 관심이 갔고 돔 형식의 막 구조에도 흥미를 느끼기는 했지만 '월석月石'이 전시되어 있던 탓에 소비에트관 이상으로 장사진을 이루고 있었다. 뜨거운 태양 아래에서 장시간 기다렸다가 기껏해야 '월석'이나 관람하고 싶은 생각은 도저히 들지 않았다.

메타볼리즘과의
결별

당시 실력 있는 신진 건축가로 불리던 구로카와 기쇼의 건축도 솔직히 말해서 실망이었다. 건축은 기계를 모델로 삼은 것에서 생물을 모델로 삼은 유연한 것으로 전환한다는, 그의 메타볼리즘Metabolism 이론에는 초등학생 시절부터 흥미가 있었지만 만국박람회에 등장한 '도시바IHI관東芝IHI館'이나 '타카라 뷰틸리언Takara Beautilion'은 그야말로 기계 그 자체처럼 거칠고 무거운 철로 이루어진 괴수 같아 가까이 다가가고 싶은 마음이 들지 않았다.

메타볼리즘이란 구로카와 기쇼, 기쿠타케 기요노리菊竹清訓[39], 아사다 다카시浅田孝[40], 마키 후미히코 등이 '신진대사metabolic'로부터 이름을 따와서 전 세계로 발신한 새로운 디자인 운동이었다.

나는 도쿄올림픽의 요요기체육관을 보고 건축가가 되고 싶다는 생각을 했는데, 그즈음 TV와 신문에서는 메타볼리즘이라는 말이 자주 등장했다. 그중에서도 구로카와 기쇼는 NHK에서 새로운 도시 설계 urban design나 메타볼리즘에 관하여 자주 해설을 했는데, 그 거침없고 이해하기 쉬운 달변에 감탄했다. 단게 겐조의 말투는 그와 반대로 우물거리는 듯해서 알아듣기 어려웠다.

서양은 광장의 문화이고 아시아는 길의 문화라거나, 도쿄는 서양적인 개념에서의 도시가 아니라 수백 개 마을의 집합체라는 구로카와 기쇼 방식의 말끔한 정리에 초등학생인 나는 완전히 압도당했다.

특히 구체적인 이미지로 인상에 남은 것은 해체 공사 중인 현장에 서서 헬멧을 뒤집어쓰고 해설하는 구로카와 기쇼의 모습이다. 크레인에 매달려 있는 쇠구슬이 콘크리트 벽을 때린다. 굉음이 울리고 먼지가 피어오르는 상황에서 구로카와 기쇼는 고함을 지른다.

"메타볼리즘이 주장하는 신진대사가 가능한 건축은, 환경에 악영향을 끼치는 이런 해체 공사를 하지 않아도 됩니다. 세상의 변화, 욕구의 변화에 따라 부분을 교체하는 방식으로 건축을 부드럽게 변화시키는 것입니다."

그 말에 약간 의문이 들기는 했었지만 현장에서 헬멧을 뒤집어쓰고 소리를 지르는 그의 모습은 정말 인상적이었다. 건축가는 현장과 가까이 있는 존재라는 사실을 더욱 실감할 수 있었다.

특히 무엇인가를 만들고 있는 현장이 좋았다. 샐러리맨인 아버지도, 주변에 증가하고 있는 교외 주택도 현장감이 없고 묘하게 말쑥한 느낌이 들어 싫었다. 뒤쪽 농가의 준코네 집이 부러웠던 이유는 거기에 '현장'이 존재했기 때문이다.

구로카와 기쇼에 대해서는 이후에도 흥미를 느끼고 계속 관심을 가졌는데, 그가 오사카 만국박람회에 지은 건축물을 보는 순간, 메타볼리즘에는 완전히 흥미를 잃었다. 구로카와 기쇼가 디자인한 모든 건축이 마치 해체 공사 현장의 쇠구슬처럼 무겁고 '고통스러운' 느낌이 들었기 때문이다.

말은 '기계에서 생물로'라고 표현하면서 실상은 기계 그 자체였다. 전혀 부드럽지 않았고 아름답지 않았다. 진보에도, 공업화에도 흥미를 잃은 뒤틀린 고등학생은 메타볼리즘과 결별을 선언했다.

반건축:
존재하지만 존재하지 않는다

무더위와 긴 행렬에 지친 탓도 있어서 만국박람회에는 실망만 했지만 두 가지 감격한 것이 있다. 하나는 스위스관이다. 가느다란 알루미늄 봉으로 만들어진 아름다운 나무가 광장 위에 우뚝 서 있었다. 광장 그 자체가 전시이기 때문에 행렬도 없었고 기다릴 필요도 없었다. 그 건축물의 존재라고 해야 할까, 건축물이면서 딱히 건축물이 존재하지 않는다는 데에 감탄했다. 자신들의 부지를 광장으로 개방하고 거기에 알루미늄으로 만든 커다란 나무를 세워놓았을 뿐이다.

단순히 아름답기만 했던 것이 아니다. 파빌리온들을 나열해놓고 자신의 국가를 유치하게 자랑하는 만국박람회라는 형식 자체에 날카로운 비판을 하는 듯한 느낌이 들었다.

파빌리온은 내가 계속 위화감을 가지고 있던 '집=개인주

기타카미 강·운하 교류관 물의 동굴, 1999

택'과 비슷하다. 자신의 부지에 닫힌 상자를 만들어 그 안에 중요한 물건들을 장식해놓고 자랑을 한다. 스위스관은 그런 이기적인 상자를 해체하는 시도였다. 밝고 통풍이 좋아 그 나무 아래에 서 있는 것만으로 상쾌한 기분을 느낄 수 있었다. 그것은 파빌리온 비판이라기보다 한 걸음 더 나아가 건축에 대한 비판이었는지도 모른다.

그것이 내가 만난 최초의 '반反건축'이었다. 그 후 나는 '기로산전망대'(126쪽 아래 사진), '기타카미 강·운하 교류관 물의 동굴北上川·運河交流館 水の洞窟'(215쪽 사진) 같은 '반건축'을 설계했다. 둘 다 형체가 없고 자연과 체험만이 존재하는 상태를 지향했는데, 이는 스위스관에서 '반건축'에 눈을 뜨게 되었기 때문이다.

트레이:
장르의 횡단

또 하나 감격한 것은 프랑스관이다. 여기에서는 카페테리아의 트레이tray에 감격했다. 고등학생이니까 가격이 비싼 레스토랑은 이용할 수 없었다. 카페테리아에서 트레이를 손에 들고 줄을 섰는데, 프랑스관의 트레이가 정말 멋졌다. 칸이 적절하게 배분되어 있고 트레이 위에 접시를 올려놓는 것이 아니라 트레이 자체가 접시 역할을 해서 따로 접시를 준비할 필요가 없었다. 나이프, 포크, 컵의 디자인도 전체적으로 조화를 잘 이루고 있었다.

하나의 단순한 유닛만으로 복잡한 세계를 구성하는 것이 내 건축의 큰 주제다. 예를 들어 'Water Branch House' 프로젝트에서는 폴리에틸렌제의 작은 나뭇가지 같은 형태의 유닛만으로 주거지를 만들려고 시도했다(219쪽 사진). 건축물의

바닥, 벽, 천장뿐 아니라 주방, 욕실, 침대도 이 한 가지 유닛만으로 만들 수 있다.

주방처럼 장치적인 것까지 같은 유닛으로 만들 수 있다는 점이 마음에 들었다. 이른바 장르의 횡단이라는 아이디어다. 이것은 뉴욕 근대미술관MoMA의 'Home Delivery'라는 전람회에 전시되었다. 미래 주택에 관한 제안들을 모아놓은 전람회였다.

'카사 엄브렐러'(155쪽 아래 사진)라는 프로젝트는 밀라노 트리엔날레의 의뢰를 받아 만든 피난민을 위한 가설 주택이다. 15개의 우산을 지퍼로 접합하는 것만으로 15인용 주택을 만들 수 있는 구조다.

이 우산을 현관에 비치해두면 필요할 때 언제든지 사용할 수 있어 안심이 된다. 우산의 가느다란 골조만으로 돔 모양의 건축을 지탱할 수 있는 구조는 구조엔지니어인 에지리 노리히로江尻憲泰의 도움을 받았다.

건축, 가구, 소품 등 장르의 세로 분할은 앞으로 더욱 의미를 잃게 될 것이라는 감각이 나의 내부에서 싹튼 것도 오사카 만국박람회 프랑스관의 그 차콜 그레이charcoal gray 트레이가 계기였다. 작은 단위를 계속 조합시켜 세계라는 거대한 전체에 도달한다는 일련의 프로젝트들의 시작은 이 트레이다.

Water Branch House, 2008

세포:
생물적인 유연성과 흐름

여기에서 중요해지는 것이 단위의 크기다. 어떤 크기를 단위로 삼는가에 따라 내용은 완전히 달라진다.

구로카와 기쇼나 르코르뷔지에가 주장했듯 20세기는 기계의 시대였다. 기계의 시대에는 세상 모든 것을 기계라는 모델로 해결하려 드는 묘한 버릇이 있었다. 20세기의 인간은 생물의 신체조차 하나의 기계로 이해하려 했다.

기계는 부품의 집합체다. 그 사고방식을 신체에 적용하면 기관의 집합체로서의 신체라는 모델이 탄생한다. 뼈, 피부, 뇌, 위장 등의 기관의 집합체로서 신체를 포착하는 것이다.

그러나 생물의 신체는 기계와는 전혀 다르다. 생물의 본질은 '흐름'이다. 기관보다 훨씬 작은 세포라는 단위가 몸속을 끊임없이 흐른다. 어떤 장소에서 만들어진 단일 세포가 변화

하면서 다양한 장소로 흘러가 내장이나 피부를 만들고 제 역할을 다하면 배설된다. 생물은 그런 탄력적이며 개방된 '흐름'으로 이루어진 시스템이라는 것이 탈기계 시대의 생물관이다. 최신 생물학에서는 그런 '흐름'의 신체관을 뒤밀이하는 발견이나 연구가 잇따르고 있다.

르코르뷔지에의 유명한 말 중에 "주택은 생활하기 위한 기계다."라는 말이 있다. 1920년대다운 선언이다. 당시 사람들은 자동차나 비행기 등의 새로운 기계의 등장에 흥분하고 있었다. 1960년대의 메타볼리즘도 기본적으로는 20세기의 주역인 기계에 얽매여 있었다. 생물을 모델로 삼아 신진대사, 즉 메타볼리즘이라는 개념을 발견했음에도 불구하고 기계로부터 벗어날 수 없었다. 메타볼리즘을 낳은 1960년대 일본에서도 기계는 1920년대 파리와 비슷할 정도로 멋지고 시원스런 존재였다. 그렇기 때문에 캡슐capsule이라는 일종의 기계 부품을 단위로 삼았다.

하지만 캡슐이라는 단위는 너무 컸기 때문에 실제 메타볼리즘 건축은 생물의 활력이 넘치는 유연성과는 멀어져버렸다. 메타볼리즘의 대표작으로 불리는 구로카와 기쇼의 '나카긴 캡슐타워中銀 Capsule Tower'(1972)의 캡슐이 교체가 가능하다고 했지만 실제로 신진대사는 전혀 이루어지지 않고 단순

'Water Branch House'는 유닛을 튜브로 연결해서 물을 흘려보낸다.

히 풍화작용만 보여주었다는 사실은 유명한 이야기다.

'나카긴 캡슐타워'의 시도는 감탄하지만 단위를 좀 더 작게 하여 생물적인 유연성과 탄력성을 얻고 싶은 것이 나의 목표다. 그렇게 해서 탈기계 시대에 어울리는 생물적인 유연성과 '흐름'을 얻고 싶다.

'Water Branch'의 참뜻은 거기에 있다. 'Water Branch House'에서는 유닛끼리 연결하여 그 안에 온수와 냉수를 흘려넣는 식으로 바닥과 벽, 침대 자체를 따뜻하거나 차갑게 만들 수 있다. 이것도 세포 안에 다양한 액체가 흐르는 생물의 신체 시스템을 힌트로 삼은 것이다.

생물의 신체 안에 뻗어 있는 모세혈관은 각 부위의 유량을 조정하여 체온을 조절하고 기온 변화에 대해 유연하게 대응한다. 유닛 안에 자유롭게 물을 흘려넣을 수 있는 'Water Branch'라면 비슷한 환경 조정이 가능하다.

단일 유닛으로
세계를 구성하다

단일 유닛으로 세계를 구성하는 또 하나의 세포 형식 프로젝트가 앞에서 소개한 '치도리CIDORI'다.

치도리는 구조엔지니어 사토 준佐藤淳의 도움을 받아 'GC 프로소 뮤지엄 리서치 센터'(78쪽 위 사진)로 진화했고 그 후에 동일본 대지진이 발생하면서 도호쿠東北의 목공 기술자를 지원하는 'EJPEast Japan project'(2013)라는 이름의 프로젝트로 한 걸음 더 진화했다.

이때 이와테岩手 기술자의 기술을 이용한 집기용 치도리 시스템이 완성되었는데, 치도리를 구성하는 길이 54cm의 봉만 있으면 책상이건 의자건 선반이건 얼마든지 만들 수 있다는 것이 치도리의 획기적인 장점이다. 형태를 바꿀 수 있고 기능도 바꿀 수 있는 개방적인 가구, 집기 시스템이다.

집기용 치도리

책상은 책상, 의자는 의자라는 식으로 물건만 계속 증가하는 20세기 방식의 대량 소비 시스템에 대한 비판이 치도리의 출발점이다. 봉만 있으면 무엇이든 직접 만들 수 있으니까 이것이야말로 내가 줄곧 지향해온 건축의 민주주의democracy다.

원점은 두 살 즈음부터 가지고 놀았던 나무 쌓기이며 오사카 만국박람회에서 만난 프랑스관의 트레이다. 민주주의를 근대 민주주의의 발상지인 프랑스에서 배운 것은 나쁘지 않은 우연이다.

시카고
만국박람회

'반건축'이나 '세포 건축'의 힌트를 얻은 것은 오사카 만국박
람회다. 그러고 보면 젊은 사람에게 인생의 계기를 만들어주
기도 한다는 의미에서 볼 때 만국박람회라는 이름의 품격 없
는 축제도 반드시 없어져야 하는 것만은 아닐지도 모르겠다.

과거를 돌아보자면 아돌프 로스Adolf Loos[41]와 프랭크 로이
드 라이트가 젊은 시절에 만국박람회 체험을 한 이야기가 생
각난다.

아돌프 로스는 미국의 친척 집에 머무르던 중, 시카고에서
개최된 콜럼버스 박람회(신대륙 발견 100주년 기념으로 1893년에 개
최—옮긴이주)를 방문했다가 그곳에서 우연히 관람한 일본관에
큰 충격을 받는다. 그는 "장식은 범죄다."라는 말로 유명한 모
더니즘 선구자 중의 한 명인데, 장식을 배제한 단순한 디자인

을 구사하게 된 근원적 원인이 만국박람회의 일본관 체험이었다고 한다.

마찬가지로 프랭크 로이드 라이트도 1893년에 시카고에서 일본관 파빌리온을 방문했다가 큰 충격을 받았다고 한다. 우지시宇治市 뵤도인平等院 호오도鳳凰堂를 모델로 삼아 디자인하고 일본인 목수가 건설했다는 일본관은 처마가 길게 튀어나온 전통적인 일본 건축이었다.

여기에서 라이트가 어떤 깨달음과 영감을 얻었는지는 그 시기를 전후하여 라이트의 건축을 비교해보면 확실하게 알 수 있을 것이다.

그 이전의 라이트의 건축은 사각형의 상자였다. 상자에 작은 창문이 뚫려 있고 처마가 없는 지붕을 올렸을 뿐인 전형적인 19세기 미국 주택이다. 양식적으로 말하면 콜로니얼 스타일colonial style이다.

하지만 만국박람회 이후에 스타일이 확 바뀐다. 창문이 커지고 수평적으로 연결되면서 처마가 나타나기 시작한 것이다. 즉, 상자가 해체되었다. 그리고 그는 최종적으로 '로비 하우스Robie House'(1906)라는 걸작을 완성하는 것으로 결실을 맺는다.

'로비 하우스'는 유럽에도 소개되어 외부와 내부를 연속시

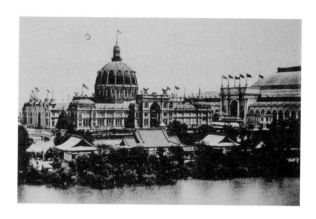

1893년 시카고 만국박람회에서의 일본관(앞쪽)

키는 모더니즘 운동의 원점이 되었다. 아마 시카고 만국박람회에서의 그의 체험이 없었다면 모더니즘 건축은 탄생하지 않았을 것이다.

다시 말하자면, 로스와 라이트라는 두 건축가의 모더니즘을 형성한 주역은 만국박람회였다.

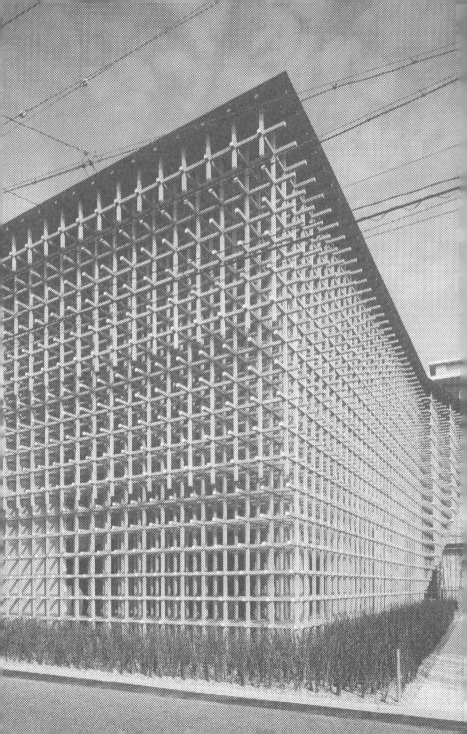

사하라

**나는 작은 것을
추구한다**

오일쇼크:
건축의 동면기

오사카 만국박람회에서의 스위스관 광장과 프랑스관의 트레이 경험이 건축에 대한 꿈과 연결되어 나는 1973년 도쿄대학에 입학했다. 이 해는 1970년과 비슷할 정도로 여러 가지 일이 일어난 극적인 해였다. 가장 큰 사건은 10월에 발생한 오일쇼크다. 석유 가격이 단번에 치솟으면서 거리의 상점에서 화장지가 사라져버리는 기묘한 사건이 발생했다. 다행히 도쿄대학 생활협동조합 매점에는 화장지가 남아 있어 그것을 구입해 집으로 가져가 어머니와 외할머니를 기쁘게 해드리기도 했다.

도쿄대학에서 건축학과에 진학하기 위한 과정은 약간 복잡하다. 우선 입시에서 이과로 진학하여 고마바駒場캠퍼스에서 2년 동안 일반교양을 공부한 뒤에 진학할 학과를 나누는

과정을 거쳐 3학년부터 공학부 건축학과로 진학한다. 당시 건축학과는 공학부 중에서 가장 인기가 높은 학과였다. 1960년대 고도성장기의 주역 중 하나가 건축이었기 때문이다.

1964년에 도쿄올림픽이 있었고 1970년에 오사카 만국박람회가 개최되면서 건축과 건축가는 세상의 주목을 받았다. 각 학과에는 정원(건축학과는 60명)이 있기 때문에 건축학과처럼 학과의 인기가 높을 경우, 고마바캠퍼스에서 점수가 상위 그룹에 속하는 학생만이 진학할 수 있었다.

우리 학년은 건축학과에 진학하기 위해 필요한 점수가 사상 최고점이었다. 따라서 어지간한 수재가 아니면 건축학과에는 진학할 수 없었다. 하지만 도쿄대학에 입학한 이후에는 연애나 마작에 빠지는 학생들도 많았기 때문에 좋은 점수를 받는 것은 그다지 어려운 일이 아니었다.

그런데 오일쇼크를 전후해서 갑자기 건축에 대한 세상의 시선이 바뀌었다. 중공업이나 제조업의 시대는 끝나고 건축 시대도 끝이라는, 차가운 시선이 지배적이었다. 우리 학년까지는 건축학과에 진학하려면 높은 점수를 받아야 했지만 다음 해부터 건축학과의 인기는 급락했다. 이른바 커트라인이 없는, 어떤 점수든 입학할 수 있는 학과가 되어버렸다. 오일쇼크는 그 정도로 사람들의 기분과 젊은 청년들의 심리에 큰

영향을 끼쳤다.

우리가 졸업할 때 교수들은 건축학과를 나와도 취업을 할 자리가 없으니까 각오해야 한다고 겁을 줄 정도였다. '건축의 동면기'가 갑작스럽게 찾아온 것이다.

그러나 나는 전혀 놀라지 않았다. 고도성장기에 흔히 볼 수 있는 화려한 건축을 만들고 싶어서 건축학과에 진학한 것이 아니었기 때문이다. 지금까지의 건축의 시대는 끝이 났다는 전제 아래에서 '미래'의 새로운 건축에 도전하고 싶었다. 오일쇼크나 건축의 몰락도 '예상 밖'이 아니라 충분히 예상할 수 있는 일이었다. 오히려 드디어 기다리던 시대가 찾아왔다는 느낌이었다.

모더니즘:
황혼의 근대

'예상 밖'이었던 것은 교양 과정을 수료하고 드디어 건축학과에 들어가 배운 내용이었다. 일단 거기에서는 '건축은 끝났다'는 사실을 거의 느낄 수 없었다.

도쿄대학 건축학과 디자인 교육의 기본은 단게 겐조가 만들었다. 단게 교수는 나의 입학과 엇갈려 정년퇴직을 했는데, 그의 수직성이 강한 상징적인 건축은 내가 추구하는 '반건축'과 정반대인 것처럼 보였다. 동급생들 사이에서도 단게 교수에게 관심을 가지고 있는 학생은 별로 없었지만 단게 교수가 숭배한 모더니즘 건축의 거장 르코르뷔지에는 여전히 신 같은 존재였다. 르코르뷔지에야말로 '모던＝근대'의 수장이라고 여겨질 때였다.

하지만 나는 그들이 르코르뷔지에를 동경하는 마음을 전

혀 이해할 수 없었다. 콘크리트 건축의 르코르뷔지에, 철鐵의 건축 미스가 양대 거장으로 등장하여 어느 쪽이 더 나은지 논쟁을 벌이는 친구들이 있었지만 나는 두 사람 모두에게 관심이 없었다. 왜 지금 새삼스럽게 콘크리트나 철의 거장을 동경해야 하는 것일까. 잔뜩 비꼬인 마음이 고개를 치켜들었다.

르코르뷔지에나 미스의 작품을 상세하게 분석해, 이런 비례가 좋다거나 이런 섬세함이 아름답다는 식으로 연구를 하는 친구도 있었지만 도대체 왜 그런 연구를 하는 것인지 전혀 이해할 수 없었다. 비율의 좋고 나쁨을 논하기 전에 공업화 사회라는 꿈 많은 시대의 챔피언이었던 그들은 내가 볼 때에는 지루한 건축가였다. 우리는 전혀 다른 시대를 살고 있는데 왜 새삼 르코르뷔지에나 미스를 논하는 것인지 정말 이해하기 어려웠다.

그리고 그 이상으로 마음에 걸렸던 것이 건축학과에서의 '근대=모던'이라는 시대에 관한 정의였다. 나는 요시다 겐이치에게 '근대=모던'이라는 것을 배웠다. 한마디로 말하면 그것은 '황혼의 근대'다. 19세기에 불어닥친 산업혁명과 고도성장이라는 폭풍 이후에 찾아온 것이 '근대'다. '새로운 세계'를 만들려는 유토피아 정신이 지배한 19세기 이후에 '근대=모던'이라는 성숙하고 안정된 시대가 찾아왔다는 것이 요시

다 겐이치가 말하는 '근대=모던'의 정의였다.

'황혼' 시대의 기본은 인간이라는 존재의 한계, 그 나약함에 대한 냉정한 인식이다. 냉정함과 동시에 포기다. 이 생물은 '새로운 세상'을 만들 정도로 강하지 않다는 인식이다.

그렇다. 포기라는 경지 위에 우아하고 발랄하고 투명하고 비평적인 정신이 넘치는 '근대'의 문화가 꽃을 피웠다. 근대 문학, 근대음악, 근대예술은 모두 그런 성질을 가진 문화다. 그렇다면 근대건축, 즉 모더니즘 건축은 어떠했을까.

허의 투명성:
중층성의 획득

모더니즘 건축에는 약간 다른 사정이 작용했다. 대표 선수로 알려져 있는 르코르뷔지에나 미스의 건축 작품에는 확실히 근대적인 발랄함과 투명성이 넘친다.

문제는 그 투명성의 실체다. 20세기를 대표하는 건축역사가 콜린 로우Colin Rowe는 《The Mathematics of the Ideal Villa and Other Essays》(1976)에서 건축에는 두 종류의 투명성이 있다고 주장했다. 하나는 유리나 아크릴 같은, 실제로 투명한 소재를 사용하여 얻을 수 있는 투명성인데, 그는 이것을 '실實의 투명성Literal Transparancy'(즉물적 투명성이라고도 함—옮긴이주)이라고 이름 붙였다. 또 하나의 투명성은 실제로는 투명하지 않음에도 공간을 구성하는 트릭을 통하여 몇 개의 층layer 모양의 공간이 겹쳐지면서 느낄 수 있는 투명성인데,

로우는 이것을 '허虛의 투명성Phenomenal Transparency'(현상적 투명성이라고도 함―옮긴이주)이라고 이름 붙였다.

유리를 자유롭게 사용할 수 없었던 16세기의 이탈리아 건축가 안드레아 팔라디오Andrea Palladio[42]의 건축에서도 '허의 투명성'을 찾아볼 수 있다고 로우는 말했다. 그리고 구체적인 평면도 분석을 통해 르코르뷔지에는 유리를 자주 사용하여 '실의 투명성'을 획득했지만 동시에 팔라디오와도 통하는 '허의 투명성'이 깃들어 있다고 결론지었다.

'허의 투명성'이라는 개념은 나도 이해할 수 있다. 그것은 '근대＝모던'이라는 시대의 뿌리에 존재하는 중요한 개념이다. '황혼' 시대에는 모든 것이 겹쳐 보인다. 로우는 그런 의미에서 내가 지향하는 '황혼' 시대 건축의 모습을 암시해준 소중한 은인이다.

현재라는 범위 안에 과거가 있고 미래가 있다. 나의 내부에 타인이 있고 타인의 내부에는 내가 있다. 그런 중층성이야말로 '근대＝모던'이라는 '황혼' 시대의 본질이다.

19세기의 상징주의 문학은 그런 중층성을 획득했다. 황혼이라는 특별한 시간 안에는 아침, 점심, 저녁, 모든 것이 겹쳐 있다는 것이 세기말 상징주의 문학의 주제다. 요시다 겐이치도 사랑한 마르셀 프루스트Marcel Proust[43]적인 세계다. 프루

스트가《잃어버린 시간을 찾아서》에서 제시한 것과 같은, 홍차에 적신 마들렌 안에 모든 것이 겹쳐져 있는 세계다.

마찬가지로 19세기 말 인상주의 회화의 기본도 공간의 중층성이다. 르네상스 이후의 투시도법透視圖法을 이용한 깊이의 표현이 아니라 얇은 층이 겹쳐지도록 하여 공간의 중층성을 획득하는 수법을 인상주의는 발명했다. 그리고 이 수법은 투시도법 없이 공간의 깊이를 추구해온 일본의 우키요에에서 배웠다고 알려져 있다.

과거와 현재가 겹치면서 근원이 겹쳐진 상태야말로 '근대=모던'이라는 시대의 모든 영역에 공통되는 특질이다. 프랭크 로이드 라이트는 우타가와 히로시게歌川広重(우키요에 화가―옮긴이주)가 중심인물로 잘 알려진 우키요에의 수집가였다. 라이트가 우타가와 히로시게로부터 공간의 중층성이라는 개념을 배웠고 그것을 건축에 적용하면서 모더니즘 건축이 시작되었다고 한다.

라이트가 우키요에를 통하여 손에 넣은 '허의 투명성'을 르코르뷔지에나 미스는 라이트의 건축을 통하여 배웠다. 나는 콜린 로우로부터 '허의 투명성'을 배우게 되면서 내가 줄곧 생각해온 근대라는 개념과 르코르뷔지에로 대표되는 모더니즘 건축을 비로소 하나로 연결시킬 수 있었다.

미국의 시대:
실의 투명성

르코르뷔지에나 미스의 건축은 유럽의 근대라는 특수한 시대의 산물이지만 그와 동시에 르코르뷔지에나 미스의 눈은 미국이라는 새로운 장소, 시대를 향하고 있었다. 모더니즘 건축은 20세기라는, 미국이 주도하는 새로운 고도성장 시대를 위한 편리한 건축양식이기도 했던 것이다.

르코르뷔지에와 미스의 눈에는 유럽의 시대가 끝나고 미국의 시대가 시작된다는 현실이 분명하게 보였던 것 같다. 19세기 산업혁명식의 공업이 아니라 대량생산을 기본으로 하는 미국식 공업이 20세기의 패권을 움켜쥘 것이라는 현실이 그들에게는 확실하게 보였을 것이다.

현명한 그들은 미국에서 무엇이 받아들여질 것인지 잘 알고 있었다. 그들의 디자인 타깃은 분명히 미국이었다.

르코르뷔지에와 미스가 모더니즘 건축의 대표라는 위치를 획득하게 된 계기는 뉴욕 근대미술관에서 1932년에 개최된 '모던 아키텍처Modern Architecture'라는 이름의 전람회였다. 이 전람회를 계기로 모더니즘 건축은 미국에서 커다란 붐을 일으키는데, 르코르뷔지에와 미스는 이 전람회를 통하여 스타로 발돋움했다. 그들이 그린 초고층 드로잉은 미국을 대상으로 삼는, 또 새로운 세상을 대상으로 삼는 일종의 영업용 도구처럼 색채가 매우 강한 것이었다.

두 사람은 '허의 투명성'뿐 아니라 '실의 투명성'을 표현하는 데에도 뛰어났기 때문에 미국에서 큰 인기를 얻을 수 있었다. 그들은 유리, 가느다란 철, 얇은 콘크리트 등 최첨단 공업제품들이 만들어내는 실질적인 투명감을 건축디자인으로 멋지게 승화시켰다. 그 결과 르코르뷔지에와 미스는 일본을 포함한 신세계에서 큰 인기를 얻었고, 최종적으로는 20세기의 거장이라는 특별한 명예도 얻게 된 것이다.

'근대'와 '미국'이라는 두 가지 이질적인 세계를 연결하는 경첩 같은 역할을 완수할 수 있었던 것은 그들에게 양면성이 갖추어져 있었기 때문이다. 미스는 실제로 유럽에서 미국으로 이주를 하여 미국 초고층 건축물skyscraper의 원형인 '시그램빌딩Seagram Building'(1958)을 설계했고 르코르뷔지에와

그의 제자들은 뉴욕의 '국제연합빌딩Headquarters of the United Nations'(1950)이나 '브라질리아Brasilia'(1960)를 설계했다.

나는 콜린 로우로부터 '허의 투명성'을 배웠기 때문에 르코르뷔지에나 미스에 대한 위화감은 크지 않았다. 그렇다고 그들에게 심취하지도 않았다. 그들에게서 엿볼 수 있는 '실의 투명성', 미국에서의 전략, 유리와 콘크리트와 철을 내세우는 부분들을 어떻게 하면 제거할 수 있을까, 학창 시절의 나는 그런 생각에 잠겨 있었다. 물론 해결책을 즉시 생각해낸 것도 아니어서 설명하기 어려운 묘한 거부감만이 머릿속에서 맴돌고 있을 뿐이었다.

스즈키 히로유키:
늦는 것이 앞서는 것이다

그런 위화감 속에서 나는 멘토라고 부를 수 있는 몇 명의 스승들을 만나면서 조금씩 눈앞이 밝아지는 느낌을 받았다. 서양건축사를 가르쳐준 스즈키 히로유키鈴木博之[44] 교수가 그중 한 분이다.

스즈키 교수는 일찍이 학생운동의 투사였다. 그 후 영국으로 건너가 19세기 후반(그야말로 세기말)의 영국 건축을 연구했다. 존 러스킨 John Ruskin(1819~1900)이나 윌리엄 모리스 등의 '미술공예운동'도 접했다. 그들이야말로 반산업혁명자로 '황혼의 영국'의 챔피언이었다. 내가 요시다 겐이치로부터 배운 '근대'를 낳은 사람들이었다.

스즈키 교수의 강의는 영국의 세기말에 미래의 힌트가 있다는 내용이었다. 당시의 학생들에게 미술공예운동은 그 후

에 도래하는 모더니즘에 패배한 '낡은 패자'라는 인식이 강했다. 그러나 스즈키 교수는 이런 견해를 반전시켰다. 《건축은 병사가 아니다建築は兵士ではない》(1980)라는 저서를 통해서도 격려를 받았고, "늦는 것이 앞서는 것이다."라는 말에도 용기를 얻을 수 있었다. 스즈키 교수는 미술공예운동을 매개체로 삼아, 모더니즘 건축과 내가 생각했던 '황혼의 근대=모던'을 연결시키는 중요한 힌트를 준 것이다.

요시다 겐이치 식의 문체로 이루어진 '근대건축론'을 스즈키 교수에게 제출했더니 흥미를 보였다. 쉼표가 극단적으로 적고 마침표만으로 길게 나열하듯 이어지는 문장이 요시다 식의 문체다. 영원히 이어질 것 같은 그 문체를 통하여 얻을 수 있는 시간의 중층감이야말로 내게는 '근대=모던'이었다. 그 읽기 어려운 리포트를 스즈키 교수는 끝까지 읽어주었다. 그를 만나지 않았다면 '공업 사회적 건축 교육'에 싫증을 느껴 건축을 그만두었을지도 모른다.

조시아 콘도르:
옛 일본에 심취한 중세주의자

스즈키 교수에게 배운 또 한 가지 중요한 것은 도쿄대학 건축학과의 초대 교수인 조시아 콘도르Josiah Conder(1852~1920)가 미술공예운동과 관계가 있는 건축가였다는 점이다.

콘도르는 영국 런던 출신이며 윌리엄 버제스William Burges (1827~1881)의 제자다. 버제스는 존 러스킨, 윌리엄 모리스와 어깨를 나란히 하는 중세주의자인데, 산업혁명에 의해 잃어버린 것을 중세 건축에서 발견하려 한 특이한 건축가다.

부국강병을 국가의 목표로 삼고 있던 일본의 메이지 정부가 하필이면 중세주의자 버제스의 제자인 조시아 콘도르를 불러들였다는 점도 공교롭다. 그러나 산업혁명에 대해 위화감을 가지고 있던, 뒤틀린 중세주의자인 콘도르였기 때문에 일본 같은 신비한 변경의 국가에 매력을 느꼈을 것이다.

일본에서의 콘도르의 행적을 살펴보면 메이지 정부가 원한 '부국강병을 리드할 건축가'와는 거리가 먼 사람이었다는 사실을 알 수 있다. 그는 '새로운 일본'을 만들려 하기보다 옛 일본에 심취해버렸다. 지금으로 말하자면 아시아를 동경하여 유럽을 외면한 반문명, 반진보에 해당하는 일종의 히피다.

우선 일본인 기생과의 사이에서 아이를 얻었다. 다음으로 일본 전통무용 선생인 마에바 구메前波くめ와 사랑에 빠졌다. 그 정도로 일본 문화에 흠뻑 빠져 있었기 때문에 부국강병 시대의 도쿄대학 교수로는 도저히 어울리는 사람이 아니었다. 그러나 그가 그런 뜨거운 피를 가진 사람이었기 때문에 학생들은 그를 신봉했고, 그의 밑에서 다쓰노 긴고辰野金吾[45]를 비롯한 메이지시대의 일본을 짊어질 건축가들이 육성될 수 있었다.

외형을 앞세우는 교사는 진정한 교육을 할 수 없다는 것이 나의 생각이다. 나약함을 포함하여 자신의 있는 그대로를 솔직하게 드러내는 것이 교육의 원점이다. 조시아 콘도르는 그런 의미에서 진정한 교사였다.

그러나 그런 사람이기 때문에 메이지 정부와 콘도르는 자주 부딪쳤다. 그는 1888년, 도쿄대학을 퇴직했다. 그 후에도 메이지시대의 클라이언트들은 유럽 정통 양식의 건축설계

를 콘도르에게 의뢰했는데, '쓰나마치미쓰이클럽綱町三井俱楽部'(1913)이나 '이와사키 야노스케 나카나와 저택岩崎弥之助高輪邸'(현 미쓰비시가이코카쿠三菱開東閣, 1908)이 그것이다.

어찌 보면 옛 일본에 심취한 중세주의자 콘도르로서는 욕구불만이 쌓이는 인생이었을 것이다. 그 욕구불만을 그는 일본화를 그리는 방법으로 해소했다. 그는 가와나베 교사이河鍋暁斎에게 그림을 배웠고 스스로를 가와나베 교에이河鍋暁英라고 칭했다.

우치다 요시치카:
전통 목조건축의 매력을 배우다

학창 시절 또 한 명의 멘토는 우치다 요시치카內田祥哉[46] 교수다. 우치다 교수는 구법構法을 가르쳤다. 건축물을 어떻게 지을 것인지를 구체적으로 가르쳐주는 수업이 구법이다. 특히 일본의 전통 목조건축이 어떻게 지어져 있는지, 그 아름다움의 비밀이 무엇인지를 우치다 교수에게 배웠다.

그의 설명은 정말 재미있었다. 철저하게 근대적, 과학적인 관점을 가지고 목조건축의 장점을 이야기해주었기 때문이다. 내용은 요시다 겐이치와 비슷했는데, 일본의 전통문화 속에서 황혼 시대의 근대적 정신을 발견할 수 있다고 지적했다. 일본이야말로 '근대=모던'의 보물창고라는 것이다.

일본의 목조건축이 가지고 있는 유연성, 경쾌함, 투명감과 비교하면 콘크리트는 야만적이고 촌스러운 전근대적인 구법

이라고 했다. 눈앞이 밝아지는 느낌이었다. 르코르뷔지에나 미스가 고루하게 보였다.

우치다 교수의 부친은 우치다 요시카즈內田祥三이며 도쿄 대학 총장까지 지낸 건축가다. 요시다 시게루 수상의 아들인 요시다 겐이치와 비슷하다. 우치다 요시카즈는 도쿄대학 총장이었을 뿐 아니라 도쿄대학 본교 캠퍼스를 설계한 사람이기도 하다. 그는 인간이라는 존재의 제약, 한계를 알고 있던 사람이었다. 후카가와深川의 목재소 집안에서 태어났지만 집이 파산하면서 요코하마의 상인 집에 맡겨졌는데, 그 집 주인이 그의 재능을 발견했다고 한다. '이 아이는 상인이 되기에는 아깝다. 어떻게든 대학에 보내서 학문을 수련하게 해야 한다.'라고 생각했다고.

그 덕분에 우치다 요시카즈는 도쿄대학에 진학할 수 있었고 도쿄대학 건축학과의 리더가 될 수 있었다. 내가 가장 좋아하는 에피소드는 도쿄대학 본교 캠퍼스의 벽돌 타일에 관한 이야기다.

스크래치 타일:
건축에 그림자를 만들다

1923년 관동대지진에 의해 도쿄대학 본교 캠퍼스가 큰 피해를 입자 새로운 캠퍼스를 건설한다는 계획이 세워졌다. 우치다 요시카즈가 중심이 된 복구 작업은 일본 캠퍼스 복구의 백미라고 할 수 있다.

본교 캠퍼스에서 가장 내 마음에 든 것은 외벽에 사용된 스크래치 타일(253쪽 사진)이다. 본교 캠퍼스에 갈 일이 있다면 우치다 요시카즈가 설계한 '우치다고딕'이라고 불리는 건축물들을 자세히 살펴보기 바란다. 외장 타일에 가느다란 스크래치(선 모양의 칼집)가 있다.

스크래치 타일 자체는 프랭크 로이드 라이트가 발명했다. 라이트는 도쿄에 설계한 데이코쿠帝国호텔의 외벽을 스크래치 타일로 덮었다. 일본의 건축에는 '그림자'가 필요하다고

생각하여 스크래치 타일이라는 독특한 섬세함을 생각해냈다고 한다.

하나하나의 스크래치에는 그림자가 만들어진다. 타일이라는 단단한 소재가 그림자에 의해 부드러워진다. 친밀감을 느낄 수 있는 물질로 바뀌는 것이다. 라이트는 데이코쿠호텔을 설계할 때, 일본이라는 장소에 어떤 소재가 어울릴지 깊이 생각했다고 한다. 그 결과 이 장소에 서게 될 건축은 부드러운 느낌을 갖추어야 한다고 직감했다.

타일에는 스크래치를 넣어 부드러운 느낌을 유발했다. 고급호텔의 일반적 소재인 화강암이나 대리석도 사용하지 않았다. 오직 우쓰노미야宇都宮에서 채굴되는 오야이시大谷石라는 부드러운 돌만을 사용했다.

그는 일본에서 채굴되는 돌을 모두 살펴본 다음에 굳이 오야이시라는, 부드러워서 쉽게 떨어져나가는 돌을 선택했다. 부드러움이야말로 섬세하고 유연한 대지 위에 건축을 세우기 위한 열쇠라는 사실을 라이트는 간파했던 것이다. 주변 사람들은 모두 깜짝 놀랐지만 거장에게 불만을 이야기할 수는 없었을 것이다.

이 스크래치 타일의 섬세함을 우치다 요시카즈는 도쿄대학에 사용했다. '건축에 그림자를 만들자.', '부드러운 느낌을

도쿄대학 본교 캠퍼스 외벽에 사용된 스크래치 타일^[cn]

주는 건축을 하고 싶다.'는 마음에서였을 것이다. 그러나 꼭 그런 이유에서만은 아니었다.

도쿄대학 본교 캠퍼스 공사는 관동대지진에 의한 자재 부족 시대와 겹친다. 대지진 때문에 타일 공장도 커다란 피해를 입었다. 피해를 입지 않은 몇 개의 공장 제품을 모았지만 색깔에 미묘한 차이가 났다. 그 타일들을 섞어 통일감을 주려면 어떻게 해야 할까. 그 비책이 스크래치 타일이었다. 색깔이 다른 타일이라도 스크래치 가공을 하면 그림자가 색깔을 융합시켜 부드러운 하모니를 만들어낼 수 있다.

우치다 요시카즈는 그런 비책을 생각해낸 것이다. 최선을 다하는 사람만이 생각해낼 수 있는, 인간의 한계를 파악하고 있는 사람만이 생각해낼 수 있는 차분하고 수수한 아이디어다. 이런 사람이 도쿄대학 캠퍼스 전체를 디자인했고 도쿄대학 총장의 자리에까지 올랐다는 사실은 매우 중요한 의미가 있다는 생각이 든다.

평면적
관계

유럽 사회에서는 엘리트 계급 중에서 미美에 민감한 사람이 건축가가 되었다. 20세기 이후에는 꼭 그렇지만도 않았지만 그 이전의 건축가는 귀족들이 담당했다. 건축이라는 것 자체가 사회에서 그런 위치에 있었다.

그러나 일본은 파산한 후카가와의 목재소 아들이 건축가가 될 수 있는, 어떤 의미에서는 평면적인 장소였다. 콘도르의 뒤를 이어 도쿄대학 건축학과를 이끌며 '일본은행 본점'(1896), '도쿄 역'(1914) 등의 중요한 건물을 설계한 다쓰노 긴고도 사가佐賀(규슈 북부에 있는 도시—옮긴이주)의 가난한 집에서 태어났다.

여기에는 매우 큰 의미가 있다. 일본의 건축설계사는 건축가라기보다는 목수에 가까운 존재다. 클라이언트와 함께 머

리를 맞대고 방의 배치도를 그리면서 경관의 일부로 거리와 일체화된 소극적인 건축물을 열심히 만들어간다. 일본에서 건축설계사와 클라이언트와의 관계는 평면적이다. 건축이 지나치게 주장되어서는 안 된다.

그래도 수완이 좋은 목수가 제작한 건축물은 어딘가 다르다. 한 걸음 발을 들여놓는 것만으로 차이가 느껴진다. 그런 미묘한 차이를 실감하면서 일본의 목수는 수련을 쌓는다.

이 방식은 목조건축이라는 제약 때문에 발생한 것일 수도 있다. 목조인 경우 사용할 수 있는 재료에 제한이 있다. 나무의 길이나 단면이 '자연'에 의해 제약을 받기 때문이다. 당연히 건축물의 구조에도 한계가 있고 '기둥과 기둥의 거리span'가 너무 길거나 너무 높은 것은 애초에 만들기 어렵다.

그런 제약 속에서 경쟁을 한다는 데에 목조건축의 본질이 있다. 일본이 목조건축의 나라였다는 점과 일본의 건축설계사가 사회적으로 평면적 관계를 맺고 있었다는 점에는 나름의 관련이 있다.

목조 정신:
건실하고 합리적인 절약 정신

나는 우치다 요시치카 교수로부터 이 평면적인 정신을 배웠다. 건실하고 합리적인 절약 정신이다. 우치다 교수 자신도 온화하고 상냥하며 전혀 잘난 척하지 않는 사람이었다. 따뜻한 말투로 모든 사람을 동등하게 대했으며 늘 유머가 넘쳤다.

그렇게 온화한 우치다 교수였지만 그에게서 은연중에 단게 겐조에 대한 강한 라이벌 의식이 느껴지기도 했다. 제2차 세계대전 이후 놀라운 속도로 부흥한, 공업화 시대의 선두 주자가 된 일본을 건축이라는 미디어를 사용해서 멋지게 상징화한 것이 단게 겐조의 건축이다.

단게 겐조는 하늘을 향해 솟아오르는 수직 형태의 기법을 사용했으며 콘크리트라는 공업화 사회를 대표하는 재료를 구사함으로써 전후 일본을 만들었다.

우치다 교수는 단게 겐조가 외면한 일본에 착안했다. 목조로 대표되는 일본이다. 삼림 국가인 일본에서 나무는 어디에서든 누구나 손에 넣을 수 있는 소재다. 굳이 크고 굵은 나무여야 할 필요는 없다. 10cm 정도 폭에 3m 정도의 길이를 갖춘 재료라면 저렴한 가격에 구할 수 있다. 그 기본단위를 조합시켜 자유자재로 어떤 공간도 만들 수 있다는 것이 일본 목조건축의 장점이다.

단순히 만들어내는 것뿐 아니라 그 후의 변화에 대해서도 유연하게 대응할 수 있다는 것이 보다 큰 장점이라고 우치다 교수는 반복적으로 설명했다. 장지문이라는 칸막이를 이용하여 공간의 변화에 대응할 수 있을 뿐 아니라 기둥의 위치조차 자유롭게 움직일 수 있는 것이 일본 건축의 본질이라는 것이다.

기둥을 움직일 수 있다는 것은 놀라운 일이다. 그런 유연한 시스템은 다른 곳에는 존재하지 않는다. 모더니즘 건축도 여기에는 미치지 못한다.

구조체는 움직일 수 없지만 칸막이나 외장재 등의 2차 부재部材는 어떤 식으로든 움직일 수 있고 교환도 할 수 있는 것이 모더니즘 건축의 커다란 발명이었다. 구조체와 2차 부재의 구별이 어려운, 융통성이 없는 석조 건축에 대한 비판이

모더니즘 건축의 본질이었다. 2차 부재를 움직일 수 있는 것만으로도 커다란 혁명이어서 건축은 자유를 얻었다. 그러나 일본의 전통 목조건축은 모더니즘 건축 훨씬 이전부터 보다 폭넓은 자유를 구사하고 있었으니 놀라운 일이다.

오픈 시스템:
유연성과 적응력

우치다 교수는 그런 건축의 자유를 '오픈 시스템'이라고 불
렀다. 큰 건설 회사에 의뢰하지 않아도 근처의 목수가 쉽게
구할 수 있는 저렴한 가격의 재료(나무)를 사용해서 간단히 건
축물을 제작할 뿐 아니라 생활의 변화에 대응하여 건축물을
자유롭게 변화시킬 수도 있다. 일본은 그렇게 유연하고 자유
로운 나라였다.

　이것이야말로 근본적 의미에서의 건축의 메타볼리즘이다.
메타볼리즘이 지향하는 유연성과 적응력이 자연스러운 형태
로 달성된 것이다.

　이 오픈 시스템을 현대사회에서 다시 획득하기 위해 우치
다 교수는 조립식 주택을 발전시키는 데에도 진력을 기울였
다. 우치다 교수와 우치다연구실 출신의 건축가들이 없었다

면 일본에는 지금처럼 조립식 주택 시스템이 보급되지 못했을 것이다. 전 세계 어디를 둘러보아도 일본의 조립식 주택처럼 세련된 주택 건설 시스템은 없다.

물론 조립식 주택에는 장단점이 있다. 대량생산에 적합한 부재를 사용하기 때문에 디자인이 획일화되어 마치 공업 제품 같은 느낌이 든다는 것이다. 결국 대기업만이 독점하는 시스템이며, 과거의 목조주택 같은 개방적이고 민주적인 시스템이 아니라는 점은 앞으로 해결해야 할 커다란 과제다.

그러나 조립식 주택이 등장하면서 서민을 위한 낮은 가격의 주택을 짧은 공기 안에 지을 수 있게 되었다는 것은 전후 일본 부흥에 커다란 역할을 담당했다.

버크민스터 풀러:
개방적이고 민주적인 건축

우치다 교수는 그런 평면적이고 개방적인 건축관의 선구자로서 버크민스터 풀러Buckminster Fuller[47]라는 미국 건축가에게 흥미를 보였다.

풀러는 독특한 건축가다. 모더니즘 건축의 라이트나 르코르뷔지에나 미스도 건축을 바꾸려 하기는 했지만 건축이라는 것 자체를 부정하려 하지는 않았다. 지금 돌이켜보면 르코르뷔지에나 미스의 건축도 매우 고전적이라는 느낌이 든다. 그러나 풀러는 건축이라는 개념 자체를 부정하고 해체하려고 했다. 그 때문에 그는 자주 수학자, 발명가 등의 타이틀로 불린다.

풀러는 다이맥시온 자동차Dymaxion car와 조립식의 다이맥시온 하우스Dymaxion house도 디자인했는데 디자인하는 것

만으로는 만족하지 않고 그것을 구제척인 비즈니스로 연결시킬 정도로 행동력이 있는 사람이었다. 하지만 그에 관하여 우치다 교수가 가장 열기를 띠고 이야기해준 부분은 '풀러 돔Fuller dome'이라고 불리는 돔 건축 시스템이다.

작은 단일 유닛을 연결해서 거대한 돔이라는 공간을 만들어내는 것이 풀러 돔의 특색이었다. 일본의 전통 목조와 비슷한, 개방적이고 민주적인 시스템이다.

우치다 교수도 젊은 시절에 실제로 돔을 설계했다. 'NTT동일본연수센터강당NTT東日本研修センタ講堂'(1956)이 그것이다. 풀러가 일본을 방문했을 때 이 돔을 보기 위해 일부러 초후調布까지 왔었다는 것이 우치다 교수의 자랑거리였다. 그후, 풀러도 일본에서 돔 하나를 설계했다. '도쿄요미우리 컨트리클럽의 클럽하우스東京よみうりカントリークラブのクラブハウス'(264쪽 사진)였다.

이 건축물은 꽤 충격적이다. 돔 시스템으로도 새로울 뿐 아니라 그 돔 안에 모아놓은 것들이 더 충격적이다. 클럽하우스의 다이닝 스페이스뿐 아니라 기묘한 일본 정원과 새빨간 무지개다리Arched bridge 등, 그 이질적이고 각각 독립된 건축물들을 돔이 하나로 뭉뚱그려 끌어안고 있다. 이 모든 것을 허용하는 관용이야밀로 개방적이고 민주적인 시스템이라는

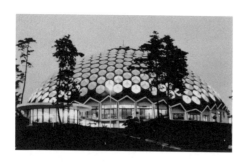

버크민스터 풀러가 설계한
도쿄요미우리 컨트리클럽의 클럽하우스, 1964

생각에 나는 감탄하지 않을 수 없었다.

건축가는 보통 직접 제작한 건축물의 내부를 모두 컨트롤하려 한다. 자신의 미학이 허용하는 것만으로 세상을 채우려하는 것이다. 개방적이고 민주적인 건축을 주장하는 사람들조차 그런 식으로 컨트롤을 하려는 습관이 있다.

미스 반데어로에는 모든 변화를 허용하는 유니버설 스페이스universal space를 주장했지만 매우 배타적인 미학의 소유자였다. 그의 대표작인 뉴욕의 '시그램빌딩'은 유니버설 스페이스의 완성형이라고 불리는 개방적인 작업 면적 work space을 가진 아름다운 사무용 빌딩이지만 그는 이 빌딩에 일제 점등 조명 시스템을 도입하자고 제안했다. 플로어 일부만 조명이

들어오거나 꺼져 있으면 건축의 아름다움이 손상된다고 생각했던 것이다. '유니버설'과는 정반대의 사고다.

그러나 풀러에게는 그런 배타성이 없었다. 도쿄요미우리 컨트리클럽의 대범함에는 감탄하지 않을 수 없었다. 더구나 돔을 구성하는 유닛은 FRP(유리섬유강화플라스틱)라는, 저렴한 가격에 공장이나 창고의 톱 라이트top light에 자주 사용하는 재료를 사용했다. 고급 골프 클럽에 어울리지 않는 수수함이 꽤 멋이 있었지만 아쉽게도 나중에 철거되었다.

우치다 교수의 영향을 받아 나도 돔 하나를 설계했다. 앞에서도 언급한 '카사 엄브렐러'다. 우산이라는 값싼 일용품을 조합시켜 커다란 돔을 지을 수 있다면 풀러 돔 이상으로 개방적이고 민주적일 것이라고 생각하여 도전했던 것이다.

텐세그리티:
최소한의 재료로 최대한의 강도를

'카사 엄브렐러'의 우산 돔이 풀러가 디자인한 돔보다 훨씬 가벼운 건축이 될 수 있었던 이유는 구조엔지니어인 에지리 노리히로가 텐세그리티Tensegrity라는 아이디어를 제공해주었기 때문인데, 텐세그리티도 근원을 거슬러 올라가면 풀러에 도달한다.

풀러는 최소한의 재료로 최대한의 공간을 확보하려면 어떻게 해야 좋을지 생각했다. 우치다 교수와 내가 공감하는 검소하고 절약적인 사상이다.

물질은 인장재引張材로 사용하는 경우 질량당 최대한의 힘을 발휘한다. 실을 생각해보자. 실은 매우 가벼운 재료이지만 가느다란 실로 무거운 돌도 들어 올릴 수 있다. 실이 인장재로 사용되기 때문이다. 물질로부터 힘을 이끌어내는 방법에

는 이외에도 압축재 壓縮材 (으깨는 것), 휨재로 사용하는 방법이 있는데, 인장재로 사용했을 경우의 높은 효율성과 비교하면 상대가 되지 않는다.

그러나 유감스럽게도 실만으로 건축물을 제작하기는 어렵다. 버티는 힘, 즉 압축재와 실을 잘 조합시켜야 최대한의 효율성과 강도를 얻을 수 있다. 그런 복합적 구조를 풀러는 '텐세그리티'라고 불렀다. '텐션tension' (장력)과 '인테그리티 integrity' (통합)를 합한 조어다. 풀러는 이 텐세그리티를 이용해서 몇 가지 프로젝트를 제안했는데, 돔에는 응용하지 않았다.

카사 엄브렐러를 디자인할 당시 에지리 씨의 생각은 우산의 막재를 인장재로 사용하고 우산의 스틸 프레임을 압축재로 사용하면 최소한의 재료를 사용하여 최대한의 강도를 확보할 수 있다는 것이었다.

이 생각을 바탕으로 컴퓨터를 이용하여 구조설계를 하고 보통의 우산과 마찬가지로 가느다란 프레임을 이용해서 돔을 지탱한 것이 '카사 엄브렐러'다. 결국 일용품과 돔을 연결하여 우치다 교수가 흥미를 느꼈던 돔을 보다 일상에 가깝게 끌어올 수 있었다.

하라 히로시:
스스로 해야 한다

4년 동안의 학부 생활을 마치고 대학원에 진학할 때, 나는 건축가 하라 히로시折原浩[48] 교수의 연구실을 택했다.

하라 교수가 우치다연구실 출신이라는 점에 흥미를 느꼈기 때문이다. 하라 교수 자신이 당시에 인기가 많았던 단게연구실이 아니라 굳이 구법을 연구하는 우치다연구실에서 공부를 했다는 데에 깊은 의미가 있을 것이라는 느낌도 들었다. 우치다연구실을 나온 하라 선생은 목조가 아닌 '쉘락'에 관한 연구를 시작했다.

나의 학창 시절, 하라연구실은 특이한 학생들이 선택하는 연구실이라는 평판이 높았다. 첨단 디자인이나 당시 유행하기 시작한 클래식 건축의 리바이벌(포스트모던)에는 눈길을 주지 않고 세상의 변두리에서 점차 쇠퇴해가는 소수민족의 취

락을 열심히 연구하고 있었기 때문이다.

나는 그 특이한 성향에 이끌렸다. 20세기 방식의 공업화 사회에 완전히 등을 돌리고 있는 듯한 느낌이 들었다. 내가 오쿠라야마 시절 이후에 계속 얽매여 있던 '허물어져가는 집' 안에 깃들어 있는 무엇인가를 하라 교수라면 충분히 이해해줄 것 같았다.

대학원에서 하라연구실을 선택한 이후에 놀란 점은 언제 찾아가든 연구실에 아무도 없었다는 것이다. 세미나도 없었다. 하라 교수는 학생들에게는 전혀 관심이 없고 자신의 일에만 관심이 있었다. 교수도, 선배도 없는 연구실은 정말 적막하고 조용했다. 그 무엇도 강요하지 않고 또한 그 무엇도 가르쳐주지 않는 공백의 장소였다. 나는 그게 좋았다. '스스로 해야 한다. 스스로 만들어내야 한다.'는 사실을 깨닫게 해주었기 때문이다.

교육의 본질을 생각할 때 이것은 매우 중요한 의미가 있다. 그때까지 내가 받아온 교육은 그 반대였다. 끊임없이 위에서 압력이 내려오고 그 압력에 짓눌려 공부하고 노력해왔다. 그러나 그런 교육은 저항력을 키워주지 못한다. 압력이 사라지는 순간, 자신이 무엇을 해야 좋은지 갈피를 잡지 못하기 때문이다.

하라연구실에서는 압력을 스스로 만들어내야 했다. 그리고 그렇게 스스로 발견한 것이기에 오랫동안 지속할 수 있었다. 하라 교수로부터 그 점을 배웠다. 하라연구실 출신들은 현재 일본 건축계에서 존재감이 매우 큰데, 그 이유가 바로 하라 교수식의 교육법 덕분이 아닐까 생각한다.

사바나의 기록:
평면적 시각

어느 날, "교수님, 아프리카로 가시지요."라고 제안을 했다. 하라연구실은 내가 들어가기까지 총 4회의 세계취락조사를 실시했다. 제1회가 지중해, 제2회는 중남미, 제3회는 동유럽, 제4회가 인도·중근동이다.

남은 것은 아프리카였다. 사실 아프리카는 중학생 시절부터 내가 동경해온 장소였다. 우메사오 다다오[49] 교수의 《사바나의 기록サバンナの記録》(1965)을 읽은 이후부터다. 이런 매력적인 장소가 있다는 사실을 책을 통해 배웠다.

우메사오 교수의 책이 재미있는 이유는 장소를 보는 눈이 평면적이라는 점이다. 내려다보지도 올려다보지도 않고 같은 높이에서 사바나 사람들의 생활, 인생을 관찰하고 기록한다. 그래서 언젠가 우메사오 교수처럼 여행을 해보고 싶다는

생각을 줄곧 해왔다.

하라 교수도 "너희들이 가고 싶다면 아프리카로 가보자."
라며 흔쾌히 동의해주었다. 하지만 하라 교수가 특별히 도움
을 주는 것은 아니었다. 하라 교수의 기본 교육 이념은 '스스
로 시작하지 않으면 아무것도 발생하지 않는다.'는 것이다.
기다리고만 있으면 아무런 변화도 일어나지 않는다.

하라 교수는 "건축가가 되려면 건축가 근처에 있어야 해."
라는 말을 자주 했다. 이 말은, 건축가 근처에 있으면 건축가
라는 존재가 그저 평범한 인간이라는 사실을 이해하게 된다
는 뜻이다. 건축가를 평면적으로 바라보라는 것이다. 이런 사
람이 건축가라면 나도 될 수 있겠다고 생각되고, 나아가 나도
얼마든지 건축가가 될 수 있다는 자신감이 붙는다.

건축가는 세상의 일부를 창조하는 특별한 존재로 비치기
쉽다. 멀리서 보고 있으면 꽤 위대해 보인다. 그렇기 때문에
건축가가 되기를 바란다면 건축가 주변을 맴돌며 그들도 똑
같은 인간이라는 사실을 먼저 깨달아야 한다. 그런 의미에서
는 하라 교수의 교육은 완벽했다.

건축설계를 하지 않을 때의 하라 교수는 그저 마작을 좋아
하고 술을 좋아하며 담배를 즐기는 사람이었다. 그는 거의 매
일 저녁 밤을 새워가며 마작을 했다. 가끔 나도 참가시켰는데

학생을 상대하면서도 정말 진지했다. 우리 학생들은 전원이 하라 교수를 상대로 마작을 해봤다. 하라 교수에게 마작은 곧 인생이었다.

나는 '이렇게 생활해도 정말 괜찮을까?'라는 생각에 진심으로 걱정을 했다. 그런 하라 교수이지만 가끔 예상하지도 못한 자극적인 말을 꺼낼 때가 있었다.

─── ──
─── ──
─── ──

사하라사막
취락 조사

─── ──
─── ──
─── ──

그중에서도 아프리카를 함께 여행한 한 달 보름, 하라 교수로부터 들은 말들은 지금도 잊히지 않는다.

우리의 여정은 마르세유에서 계절노동자季節勞動者(일의 분량이 계절의 영향으로 크게 달라지는 산업에 종사하는 노동자—옮긴이주)들이 주로 이용하는 땀 냄새가 가득한 페리를 타고 지중해를 넘어 알제Alger(알제리의 수도)로 건너간 뒤 거기에서 남하해서 사하라사막을 종단하고, 코트디부아르로 빠져나가는 것이었다. 자동차 회사를 돌아보고 사륜구동 자동차 두 대를 구하여 사막을 건넜다.

자동차가 두 대라는 사실이 중요하다. 한 대만 이용해서 사막을 건널 경우, 만에 하나 그 한 대가 움직이지 않게 되면 조난을 당할 수밖에 없다. 따라서 반드시 두 대 이상을 가지

고 사하라사막 입구의 게이트에서 통행 허가증을 받는 게 기본 시스템이다. 총인원 여섯 명이 두 대의 자동차에 나누어 올라탔다. 대부분 노숙을 해야 했는데 우리는 하라 교수를 중심으로 침낭을 죽 늘어놓고 모래 위에서 잠을 잤다.

취락 조사라고 하면 하나의 취락에 몇 개월, 또는 몇 년을 머무르는 것이 문화인류학의 현지답사 방식이다. 하지만 하라연구실의 방식은 전혀 달랐다. 하나의 취락에 머무르는 시간은 대부분 두세 시간이다. 하루에 두 개의 취락을 둘러보는 날도 있었다.

눈앞에 존재하는 취락을 즉물적으로 도면화한 뒤 과학적으로 분석하는 것이 하라연구실의 방법론이었다. 감정적으로 향수에 젖어 바라보는 것이 아니라 냉정하게 과학적으로 분석하는 방법을 통하여 미래 건축의 힌트를 찾는다는 것이다.

두세 시간의 조사에는 또 다른 실질적인 이유도 있는데, 하나의 마을에 오랫동안 머무르면 주민과 트러블이 발생하거나 경찰에게 통보되어 연행될 위험성이 있다. 두세 시간 머무르는 우리의 방식으로도 때로는 주민들이 화를 내서 도망을 치거나 경찰 트럭에 실려 경찰서까지 연행되어 엄중한 신체검사를 받기도 했지만, 그런대로 무사히 사하라사막에서 돌아올 수 있었던 것은 우리가 선택한 이 방법이 효과적이었

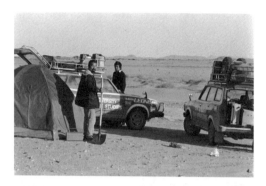

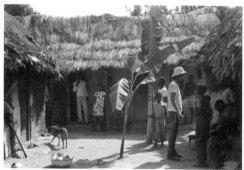

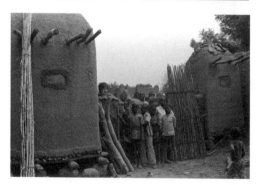

아프리카에서 취락 조사 중인 도쿄대학 하라연구실

기 때문이다.

몸으로 직접 부딪쳐보는 조사 방법이었다. 지도에 실려 있지 않은 작은 취락이기 때문에 미리 어느 곳을 조사할 것인지 정해두는 것은 불가능했다. 사막을 달리다가 눈에 띄면 찾아가 조사를 하는 방식이었다.

조수석에 책상다리를 하고 앉아 있는 하라 교수는 눈을 감고 있는 것처럼 보였지만 사실은 지평선을 줄곧 응시하다가 사막 위에 신기루처럼 마을이 나타나면 즉각적으로 반응을 보이며 "저기야!"라고 소리를 친다. 우리가 의지할 것은 하라 교수의 직감뿐이었다. 그런 감각은 사냥에 가깝다. 그럴 때의 하라 교수의 예리한 감각은 사바나의 사냥꾼을 연상시켰다. 마작을 할 때 사람들이 버리는 패를 바라보는 날카로운 눈매와도 비슷했다.

모든 마을을 조사하는 것은 아니다. 비슷비슷한 마을이 계속 이어져 하라 교수가 반응을 보이지 않으면 자동차는 모래 위를 정처 없이 달릴 뿐이다.

마을에 들어가 조사를 할 때, 중요한 점은 자동차를 약간 떨어진 장소에 세우는 것이다. 자동차는 상대를 경계하게 만들기 때문에 도보로, 빈손으로, 얼굴 가득 미소를 지으며 마을로 다가가야 한다. 마을 사람들이 어떤 무기를 가지고 있는

지도 알 수 없다. 그러나 겁먹은 모습을 보이면 그 긴장감이 상대방에게 전달되어 위험해질 수 있다. 얼굴 가득 미소를 띠고 마을 한가운데를 향하여 걸어가면 아이들이 주변을 에워싼다. 어른들은 뒤쪽에서 상황을 지켜본다. 일단 아이들과 사이좋게 어울려야 한다.

'조사를 해도 되는지' 어른들에게 물어볼 필요는 없다. 오히려 그런 질문을 던지면 대답은 "No!"라고 돌아온다. 아니, 애당초 말이 통하지도 않는다. 자연스럽게 우리가 원하는 조사를 해야 한다. 그때 아이들이 큰 도움이 된다. 가장 간단한 방법은 줄자를 잡게 하는 것이다. 아이들의 순수함과 호기심은 전 세계가 공통이어서 이쪽이 미소를 지어 보이면 모두 기꺼이 도와준다. 웃는 얼굴이 유일한 소통 수단이다.

아이와 사이좋게 지내면 부모는 불평을 하지 않는다. 잠시 시간이 흐르면 부모들도 가까이 다가와 현지 언어로 말을 걸어온다. 물론 우리는 무슨 뜻인지 이해할 수 없다. 그저 미소 띤 얼굴을 보이며 악수를 하거나 카메라를 보여주거나 안심하라고 빈손을 보여줄 뿐이다. 그렇게 하면 사람들은 점차 경계심을 풀고 우리를 편하게 대한다.

세상은
거울이다

이 취락 조사 방법이 지금 나의 설계 작업에도 큰 도움이 되고 있다. 나는 다른 건축가와 비교할 때 낯선 시골에서의 일이 매우 많다. 내가 그런 장소에 이끌려서이기도 하지만 그런 장소에서 생활하고 있는 사람들도 나의 건축에 흥미를 가져주기 때문이다.

이때 중요한 것은 어떤 장소에서건 어떤 상대이건 두려워하지 않고 얼굴에서 미소를 잃지 않는 것이다. 세상은 거울이다. 이쪽이 미소를 지어 보이면 상대방도 미소를 지어준다. 반대로 이쪽이 긴장하면 상대방도 긴장한다. 그런 비결을 사하라에서 배웠다.

조사 내용은 단순하다. 마을의 평면도를 만들고 사진을 많이 찍는 것뿐이다. 하지만 숙련된 경험이 필요한 매우 어려

운 작업이다. 무엇보다 마을은 남북의 축도 확실하지 않고 언뜻 난잡해 보일 정도로 가옥들이 늘어서 있기 때문에 도면화가 어렵다. 하라 교수는 전 세계 네 군데의 장소에서 취락 조사를 해보았기 때문에 경험이 많았다. 아무리 복잡하게 배치되어 있는 취락이라고 해도 즉시 도면화한다. 보스라는 존재는 이렇게 앞장서서 스스로 모범을 보여야 한다는 것을 배웠다. 그럴 경우 그를 따르는 우리도 한눈을 팔거나 다른 짓을 할 수 없다.

우리 학생들이 담당한 일은 사진을 찍고 각 주택의 평면도를 도면화하는 것이다. 이때는 아이들에게 줄자 끝을 잡아달라고 부탁한다. 둥근 평면형으로 생긴 집의 지름이 4m인지, 4.5m인지는 눈으로 계측하는 것만으로는 판단하기 어렵다.

마을을 통째로 도면화하려면 적어도 두세 시간이 필요하다. 마을 사람들은 우리가 누구인지, 무엇을 하는 것인지 전혀 모른다. 지저분한 옷을 입고 수염도 길게 자란 정체를 알 수 없는 아시아인들이 얼굴 가득 미소를 지으면서 잠시 들렀다 갔다는 정도의 인상만 남을 것이다. 이런 식으로 한 달 보름 동안 매일 계속해 100군데 가까운 취락을 도면화한다.

갈 수 있는 곳까지 자동차를 달려 밤이 되면 작은 나일론제 텐트를 조립해 세우고 노숙을 한다. 침낭을 늘어놓고 모래

의 감촉을 즐기면서 잠이 들면 사막쥐라는 작은 하얀색의 쥐가 머리맡을 돌아다닌다.

잠이 들기 전, 하라 교수는 오늘 보고 온 취락의 본질이 무엇인가에 관하여 설명해준다. 언뜻 비슷해 보이는 사바나의 취락 안에 어떤 다양한 세계관이 숨겨져 있는지, 잠들기 전에 총괄해서 우리에게 설명해주는 것이다.

가끔 옛날이야기도 들려주었다. 단게 교수가 건축가에게 필요한 것은 재능이 아니라 끈기뿐이라고 말한 에피소드도 들려주었고, 그가 늘 특이한 옷을 입고 학교에 왔다는 이야기도 들려주었다. 그 옷을 보는 것만으로 이 사람은 평범하지 않다고 생각하게 만드는 설득력이 단게 교수에게는 있었다고 한다. 당시의 하라 교수의 패션도 충분히 특이하고 이상해서 설득력이 있었다.

습한 취락에
끌리다

이처럼 하라 교수로부터 많은 것들을 배웠지만 이 여행을 통해서 하라 교수와 나의 차이가 분명하게 드러났다. 좋아하는 취락이 달랐던 것이다. 간단히 말하면 하라 교수가 좋아하는 취락은 '건조한 취락'이었다. 벽과 평지붕으로 구성된 기하학적인 취락은 건조한 인상을 준다. 실제로도 공기가 건조한 사막에 가까울수록 이런 기하학적, 수학적 취락이 많이 나타난다.

공기가 조금씩 축축해지고 사막에서 사바나로 바뀌기 시작하면 이엉을 얹은 지붕이 나타나면서 조금씩 축축한 취락의 느낌이 든다. 그리고 더 남쪽으로 내려가 열대우림 지역에 다가가면 흙으로 만든 벽을 대신해서 풀을 엮어 바람이 잘 통하도록 만든 벽이 등장한다.

나는 열대우림의 '습한' 취락 쪽에 끌렸다. 하지만 하라 교

수는 정반대여서 열대우림으로 들어가면 "이 마을은 패스."라는 식으로 그냥 지나치는 경우가 많았다. 나는 '응? 또 패스? 이렇게 멋진 마을을….'이라는 생각에 아쉬움이 많았다.

콤파운드:
복합형 주거 형태

이 여행은 지금도 꿈에 자주 나타난다. 많은 것들을 얻을 수 있는 여행이었지만 그중에서도 내게 가장 중요했던 부분은 취락으로부터 '작은 것'을 배웠다는 것이다.

취락 전체가 작았던 것이 아니다. 그중에는 도면화하는 데에 많은 고생을 해야 했던 커다란 취락도 있었다. 내가 작다고 표현하는 것은 취락을 구성하는 단위다. 수많은 작은 집들이 모여 취락이라는 전체를 형성한다.

사하라에서부터 그 주변의 사바나까지 대부분의 취락은 콤파운드compound 형식의 주거였다. 콤파운드 형식이란 작은 집들이 몇 개 모여 공유하는 마당을 둘러싸고 있는 복합형 주거 형태를 일컫는다.

근대의 주택은 하나의 건물이다. 근대 이후의 세상을 살고

있는 우리의 입장에서 보면 콤파운드는 전혀 다른 우주를 방문한 것처럼 신선했다. 콤파운드를 구성하는 하나하나의 집에 가족들이 함께 생활한다.

안마당을 둘러싸고 여러 채가 존재한다는 것은 일부다처제라는 뜻이다. 모든 집 앞에 흙을 굳혀 만든 아궁이가 있고 저녁이 되면 그곳에서 조리를 시작한다. 아내들이 함께 요리를 시작하면 구수한 냄새가 안마당 전체에 퍼져나간다. 남편은 그중의 집 한 채를 선택해서 그 집의 주인인 아내와 식사를 하고, 식사가 끝나면 그 집에 들어가 잠을 잔다. 다른 아내와 잠을 자는 것은 규칙 위반이다. 일부일처제의 근대 가족에 익숙한 눈으로 보면 그야말로 또 다른 우주를 보는 느낌이다.

중학생 시절에 열을 띠고 읽은, 우메사오 다다오 교수의 《사바나의 기록》에 표현된 세상이 머릿속에 되살아났다. 그 여유롭고 한적한 느낌은 어쩔 수 없이 교외 주택에서 사는 나의 지친 정신을 치유해주는 듯했다. 1장에 등장한 '살아 있는 집'과 '죽은 집'을 비유한다면 사바나의 아담한 집들은 지금까지 본 적이 없을 정도로 생기가 넘치고 빛이 나 보였다.

우메사오 다다오 교수와는 후일담이 있다. 미국에서 《열 가지 스타일의 집》을 쓴 내가 일본으로 돌아온 이후 얼마 지나지 않아 우메사오 교수가 관장으로 있는 국립민족학박물

관이 주최하는 심포지엄에 패널로 초청을 받은 것이다. 가족의 형태를 논의하는 심포지엄이었고 중심인물은 사회학자인 우에노 치즈코였다. 이후 우에노 씨와는 때로는 서로 비판을 하고 때로는 농담을 주고받기도 하는 친구가 되었다.

우에노 씨에게는 많은 것을 배웠다. 우메사오 교수의 〈아내 무용론妻無用論〉(1959)이 근대 가족 비판, 전업주부 비판에 있어서 일본 최초의 중요한 텍스트라는 사실도 배웠다. 우메사오 교수도 일부다처제인 사바나에서 무엇인가 깨달은 게 있었는지 모른다.

나의《열 가지 스타일의 집》에는 사회학적 관점은 없고 가족 구성에 관해서도, 근대 가족에 관해서도 언급하지 않았다. 그럼에도 불구하고 '일부일처제 형태의 근대 가족'이나 '근대 주택'에 대한 나의 짓궂은 관점을 우메사오 교수나 우에노 씨는 재미있게 받아들여주었다. 이것 역시 사바나가 맺어준 인연이 아닐까 하는 생각이 든다.

식물:
주거 집합과 식생

사하라에서 돌아와 한 달 만에 석사 논문을 완성했다. 제목은 〈주거 집합과 식생住居集合と植生〉이었다. 하라 교수는 건축의 배치나 형태에 깊은 흥미가 있어서 그 데이터를 컴퓨터에 저장해놓고 해석했다. 그것이 하라연구실의 기본적인 연구 방법이었다. 하라 교수는 '건조한 취락'을 좋아했고, 연구를 하는 방법론도 '건조'했다.

여기에서 이후의 '반건축적'인 나의 비틀린 사고법이 또 얼굴을 내밀었다. 나는 '건조'한 것에 대해 위화감이 있었다. 그래서 건축만 보아서는 안 되지 않는가, 취락 주변의 식생, 취락 안의 수목 배치 방법이 취락에 결정적으로 중요한 문제가 아닌가 하는 가설을 세웠다.

나는 어린 시절부터 식물을 매우 좋아했는데, 특히 채소

재배를 좋아해서 오쿠라야마의 마당을 작은 농장으로 만들었다. 밭일을 하고 싶어 오쿠라야마에 농막을 지은 외할아버지의 흥미는 그 시절에 낚시 쪽으로 바뀌어 있었지만 나는 외할아버지에게 배워 다양한 채소를 재배했다. 아름다운 꽃에는 흥미가 없었고 오직 채소였다.

겨울이 되면 낙엽을 그러모아 불 피우기를 좋아했는데, 어머니는 그런 나를 외할아버지를 닮아 영감님 같은 아이라고 놀려댔다. 식물을 좋아하는 이 성격이 사하라에서 다시 얼굴을 내민 것이다.

하라 교수가 일본의 취락도 살펴보라고 해서 농학부에 다니는, 나무에 관해서 잘 알고 있는 친구와 함께 치바 사토야마의 취락을 돌아다니며 구경했다. 우선 나무의 위치와 식물의 종류를 구분하고 과학적인 체제를 완성해야겠다는 생각이었다. 나무에 의해 만들어지는 그림자에 착안하여 조도계도 지참했다. 그러나 식생과 건축 사이에 존재하는 어떤 법칙을 찾아보려고 최선을 다했지만 결국 아무것도 발견할 수 없었다. 나무는 제멋대로 자란다. 그래도 어쨌든 논문이니까 나름대로 법칙 같은 것을 억지로 짜 맞추어 보았지만 석사 논문으로서는 인정하기 어려운 수준이었다.

나는
'작은 것'을 추구한다

하라 교수는 결코 말을 잘하는 사람이 아니었다. 그래서 조사를 위한 자금을 마련하기 위해 스폰서를 찾아다닐 때에는 옆에서 지켜보는 내가 더 불안할 정도였다. 그러나 가끔 예상하지 못한 멋진 말을 하기도 했다. 정말 하늘에서 그런 말을 하도록 유도하고 있는 것이 아닐까 하는 생각이 들 정도로 가슴을 울리는 말이었다.

나에 관해서 언급한 두 가지 말은 늘 선명하게 기억이 난다. 하나는 "구마 군에게는 경계라는 것이 없어."라는 말이다. "대체적으로 인간은 경계를 만들고 싶어 하지. 경계의 외부에 있는 인간을 배제하려 해. 하지만 구마 군에게는 그게 없어. 경계라는 개념조차 없는 것 같아."라는 설명이었다.

오쿠라야마를 다룬 장에서 막스 베버의 경계인 이야기를

했는데, 그런 환경이 내게서 경계라는 개념 자체를 제거해주었는지도 모른다.

나는 일단 건축과 사회라는 경계가 싫다. 건축가들끼리 어려운 토론을 벌이고 '좋은 건축이다', '나쁜 건축이다' 논쟁하는 폐쇄적인 태도가 싫다. 건축가든 기술자든 또는 노동자든 평면적이고 개방적인 장소에서 함께 의논을 하고 건축물을 제작하는 것이 옳다고 생각한다.

도시와 전원이라는 경계도, 나아가 국가의 경계라는 것도 물건을 만드는 행위 앞에서는 아무런 의미가 없다.

흔히 "도시에서 건축물을 제작할 때와 자연환경에서 제작할 때에 어떤 차이가 있습니까?"라는 질문을 받는다. 그때 나는 "같습니다. 어떤 장소이건 전 세계에 단 하나밖에 존재하지 않는 장소라는 점에서는 똑같습니다."라고 대답한다.

도시에도 빛이 있고 바람이 불며 비가 내리고 이웃이 있다. 그것만으로 자연이 충분히 존재한다는 의미다. 모든 장소에 자연은 넘친다. 그것이 장소에 대한 나의 기본 자세다.

또 하나 잊지 못할 하라 교수의 말은 나의 전람회 오프닝 때에 들었던 말이다. 그는 나의 건축을 보고 수학자 리만Bernhard Riemann(1826~1866)이 괴팅겐대학교University of Göttingen 교수로 취임했을 때의 취임 연설이 떠올랐다고 했다. 리만은 연설

을 시작할 때, "지금까지 시대는 크기를 추구하며 달려온 시대다."라고 말했다. 경제도 학문도 문화도 모두 크기를 추구해왔다는 것이다. 그러나 이제부터 자신은 작은 것을 추구할 생각이라고 리만은 선언했다. 작은 시간에 발생하는 작은 변화량에 착안하여 변화와 운동의 본질을 파악하는 미적분 방법에서 그는 거대한 가능성을 발견했던 것이다.

그와 마찬가지로 20세기라는 세계도 크기만을 추구하는 세계였다고 하라 교수는 말했다. 자신을 포함하여 20세기의 건축가들은 크기를 지향했다는 말을 듣고 소름이 돋았다. 하라 교수는 그에 비하여 나는 작은 것을 추구하고 있는 것 같다고 말했는데, 나는 나의 건축에 관하여 그 이상의 말을 들은 적이 없다. 그 말이 계기가 되어《작은 건축 小さな建築》(2013)이라는 책도 썼다.《작은 건축》은 일종의 건축적 방법에 관한 제안이었다.

이 책을 쓰면서도 '작은 것'에 관하여 더 깊이 생각해보았다. '작은' 추억과 말과 서적이 어떻게 연결되어 '나'라는 전체를 구성하고 있는지 제시해보려 했다. '나'라는 확고한 존재는 없다. 수많은 '작은 것'들이 모여 있는 것이 '나'다.

01. 오리하라 히로시折原浩(1935~): 막스 베버 연구가. 도쿄대학 명예교수. 1968~1969년에 일어난 도쿄대학분쟁 때에는 학생들을 부당하게 처리한 대학과 대립했다. 막스 베버 관련 저서 외에 대학을 비판한 서적도 출판했다.

02. 막스 베버Max Weber(1864~1920): 독일의 사회학자. 주요 저서인 《프로테스탄티즘 윤리와 자본주의 정신》에서 근대의 자본주의는 영리 추구나 사람들의 욕망을 엔진으로 삼아 탄생한 것이 아니라 금욕적인 프로테스탄트 신자들의 신앙으로부터 탄생한 것이라고 설명했다. 또 그렇게 탄생한 자본주의의 최종 단계에 나타나는 '말인末人; der letzte Mensch'에 관해서는 다음과 같이 말했다. "영혼이 없는 전문가, 가슴이 없는 향락인. 무無와 동일한 이 사람들은 인간성이 일찍이 도달한 적이 없는 단계에까지 도달했다고 자만할 것이다."

03. 르코르뷔지에Le Corbusier(1887~1965): 스위스 출신의 건축가. 건축 작품과 〈새로운 건축의 5가지 요점(근대 건축의 5원칙: 필로티, 옥상정원, 자유로운 평면, 수평연속창, 자유로운 입면)〉을 비롯한 건축 창작에서의 중요한 이념을 바탕으로 근대건축의 전개에 커다란 영향을 끼쳤다. 대표작으로 '빌라 사보아Villa Savoye', '마르세유의 유니테 다비타시옹Unité d'Habitation', '롱샹성당Notre Dame du Haut', '라투레트 수도원Monastery of Sainte

Marie de la Tourette' 등이 있다. 우에노의 '국립서양미술관国立西洋美術館'은 르코르뷔지에가 일본에서 설계한 유일한 건축 작품이다.

04. 루트비히 미스 반데어로에Ludwig Mies van der Rohe(1886~1969): 독일 출신의 건축가. 바우하우스Bauhaus의 3대 교장. 1920년대의 〈프리드리히 거리의 사무소 계획안Friedrichstrasse Office Building〉 등에서 칸막이를 하지 않는 커튼월 오피스 빌딩 모델을 제출했다. 미스가 설계한, 어떤 기능으로도 전환이 가능한 유연성을 가진 공간은 '유니버설 스페이스universal space'라고 불렸다. 대표작으로 '빌라 투겐트하트Vila Tugendhat', '판스워스 하우스Farnsworth House', '시그램빌딩', '레이크 쇼어 드라이브 아파트Lake Shore Drive Apartment' 등이 있다.

05. (고딕 양식의) 유닛unit: 고딕 양식의 건축은 그리스 등의 고전 건축에 비하여 기둥 등의 건축을 구성하는 요소, 단위(유닛)가 작고 세밀하다.

06. 사토야마里山: 취락 등 사람들이 주거하는 장소 근처에 위치해 있으며 연료용 목재 채집 등에 이용되는, 사람들의 생활과 관련성이 깊은 산을 가리키는 말이다.

07. 프리드리히 엥겔스Friedrich Engels(1820~1895): 독일의 사회사상가. 마르크스와 함께 자본주의 발전에 커다란 영향을 끼쳤다. 마르크스의 주요 저서인《자본론Das Kapital》을 완성시키는 데에 중요한 조언을 했으며 마르크스를 재정적으로도 지원했다.《공산당선언Manifest der Kommunistischen Partei》과《독일 이데올로기The German Ideology》는 마르크스와 같이 쓴 저서다.

08. 기시다 히데토岸田日出刀(1899~1966): 건축학자. 1929년부터 도쿄대학 교수로 재직, 다니구치 요시로谷口吉郎, 마에카와 구

니오前川國男, 단게 겐조丹下健三 등을 육성했다. 도쿄대학의 야스다강당安田講堂을 설계했다.

09. 단게 겐조丹下健三(1913~2005): 건축가. 강력한 힘을 자랑하는 불멸의 조형 능력은 일본뿐 아니라 세계적으로도 높은 평가를 받았다. 건축역사가인 스즈키 히로유키鈴木博之는 단게에 관해서 "건축에 요구되는 기능, 구조, 표현을 명쾌하게 일의적으로 정리하는 보기 드문 능력을 가지고 있었다."라고 말하며, 대표작인 요요기代代木의 '국립옥내종합경기장国立屋内総合競技場'이 그 궤적의 절정에 위치한다고 평가했다.

10. 만프레도 타푸리Manfredo Tafuri(1935~1994): 이탈리아의 건축역사가. 마시모 카치아리Massimo Cacciari, 프란치스코 다르 코 Francesco Dal Co 등과 함께 베네치아 학파를 이루었다. 마르크스주의 등의 견지에서 근본적인 모더니즘 건축 비판을 실시했다. 저서로《건축과 유토피아Architecture and Utopia Design and Capitalist Development》,《건축의 이론과 역사Teorie e storia dell'architettura》등이 있다.

11. 마르틴 하이데거Martin Heidegger(1889~1976): 독일의 철학자. 주요 저서인《존재와 시간Sein und Zeit》(1927)에서 '존재하는 것'(존재자)과 '존재하는 일'(존재)을 구별하는 데에 있어서 따져 보아야 할 것은 '존재하는 것이 존재한다'는 사태라고 주장하며 '존재'에 눈을 떠야 한다고 요청했다. 또 인간(현존재)을 '존재' 하도록 만드는 계기는 '죽음에 대한 불안'이라고 주장했다.

12. 라멘 구조Rahmen, rigid frames: 철근콘크리트구조나 철골조에서 기둥과 대들보를 강접합剛接合(힘을 받아도 부재의 이어진 각도가 변하지 않는 단단한 이음 방식)하여 일체화된 구조. 모더니즘 건축 이후 가장 일반적인 구조 형식이다.

13. 셀 구조shell construction : 얇은 소재로 만들어지는 곡면 모양의 구조.

14. 루버louver : 사생활 보호나 빛, 바람을 조절하기 위해 주로 개구부 등에 설치하는 것으로, 가늘고 긴 판자를 평행으로 짜 맞추어 만든다.

15. 피치pitch : 반복적으로 일정하게 배열된 부재의 간격.

16. 보이드void : 건물 내부의 비어 있는 공간으로서, 아트리움처럼 비교적 넓은 공간을 가리키는 경우가 많다.

17. 필로티pilotis : 건물의 1층 등을 기둥으로 받쳐 바람이 통하도록 만든 공간. 르코르뷔지에가 새로운 건축의 다섯 가지 요점(근대 건축의 5원칙) 중의 하나로 꼽았다.

18. 에밀 카우프만Emil Kaufmann(1891~1953) : 오스트리아 출신의 건축역사가. 《르두에서 르코르뷔지에까지Von Ledoux bis Le Corbusier:Ursprung und Entwicklung der Autonomen Architektur》, 《세 명의 혁명적 건축가Three revolutionary architects》에서 18세기의 건축가 르두Claude Nicholas Le doux 등의 작품을 르코르뷔지에 등의 모더니즘 건축과 연관 지어 논했다.

19. 콜린 로우Colin Rowe(1920~1999) : 영국 출신의 건축역사가. 건축디자인과 건축의 분석, 독해 방법에 큰 영향을 끼친 논문 〈투명성 : 실과 허Transparency: Literal and Phenomenal〉를 썼다. 여기에서 피카소와 브라카Georges Braque의 큐비즘cubism 회화 분석부터 시작하여 근대건축의 특징인 투명성을 유리 커튼월에서 볼 수 있는 '실Literal의 투명성'과 공간이 다층적으로 중첩되는 '허Phenomenal의 투명성' 두 종류로 구별했다.

20. 다미에damier : 프랑스의 브랜드 루이비통의 핸드백 등의 상품 라인업 중의 하나로, 체크무늬를 사용하고 있다.

21. 파사드façade : 건물의 중요한 입면立面. 정면의 입면을 가리키는 경우가 많다.

22. 마에카와 구니오前川國男(1905~1986) : 전후 일본을 대표하는 건축가 중 한 명. 1928년이라는 이른 시기에 일본인으로서는 최초로 르코르뷔지에의 사무실에 입소했다. 귀국한 뒤에 일본 근대건축을 견인했다. 대표작으로 '가나가와현립음악당神奈川県立音楽堂', '국제문화회관国際文化会館'(사카쿠라 준조坂倉準三, 요시무라 준조와 공동 설계), '도쿄문화회관東京文化会館' 등이 있다. '기노쿠니야신주쿠본점紀伊國屋新宿本店'도 마에카와가 설계한 것이다.

23. 요시무라 준조古村順三(1908~1997) : 전후 일본을 대표하는 건축가 중 한 명. 안토닌 레이몬드Antonin Raymond에게 사사했다. 모더니즘과 일본 전통 건축의 융합을 도모한 독자적인 작풍으로 잘 알려져 있다. 대표작으로 '국제문화회관国際文化会館'(마에카와 구니오, 사카쿠라 준조와 공동 설계), '아오야마타워빌딩青山タワービル', '나라국립박물관신관奈良国立博物館新館' 등이 있다.

24. 황금분할黃金分割 : 고대 그리스 이후 가장 아름답고 이상적인 비율로 알려져 있는 황금비율(1:1.618)을 사용하여 분할한 것. 가로세로의 비를 결정할 때에도 사용된다.

25. 마키 후미히코槇文彦(1928~) : 일본을 대표하는 현대 건축가 중 한 명. 모더니즘을 계승하여 세련미를 살린 단정한 작풍으로 잘 알려져 있다. 대표작으로 30년 이상에 걸쳐 설계를 담당한 다이칸야마代官山의 '힐사이드 테라스Hillside Terrace'를 비롯하여 '스파이럴spiral', '마쿠하리 메세Makuhari Messe', '도쿄체육관東京体育館' 등이 있다. 프리츠커 상The Pritzker Architecture Prize을 비롯하여 세계적인 상을 다수 수상했다.

26. 장 폴 사르트르Jean Paul Sartre(1905~1980): 프랑스의 철학자. 주요 저서로 《존재와 무L'être et le néant》, 《변증법적 이성비판Critique de la raison dialectique》 등이 있다. 1946년의 《실존주의는 휴머니즘이다L'existentialisme est un humanisme》에서 "실존은 본질에 우선한다."라고 말하며 인간은 무엇인가의 본질에 바탕을 두고 행위를 하는 것이 아니라 그 행위에 의해 정의되는 존재, 즉 '그 행위의 전체' 이외의 아무것도 아니라고 주장했다. 다시 말해, 실존이란 개별성과 주체성을 가진 현실 존재라고 보았다.

27. 브루노 타우트Bruno Taut(1880~1938): 독일 출신의 건축가. 20세기 초부터 건축가로서의 활동을 시작했지만 제1차 세계대전 이후에는 《알프스 건축Alpine Architekture》 등의 드로잉집을 통하여 독자적인 유토피아 세계를 구상했다. 1920년대 중반부터 다수의 주택단지Siedlung에 손을 댔다. 유네스코 세계유산에 등록된 '베를린 모더니즘 주택단지Berlin Modernism Housing Estates'에서의 그의 작품은 대부분이 이 시절에 설계된 것이다. 1933년에 일본을 방문했을 때 카쓰라리큐桂離宮를 높이 평가했으며, 또 《일본문화사관日本文化私観》 등 일본에 관한 저서도 집필했다.

28. 요시다 데쓰로吉田鉄郎(1894~1956): 건축가. 1919년에 체신성逓信省에 입성했으며, 영선과営繕課에서 우체국이나 전화국 등 통신과 관련된 건축물을 다루었다. '구도쿄중앙우체국'이 대표작이다.

29. 후지모리 데루노부藤森照信(1946~): 건축역사가이자 건축가. 전공은 근대건축 및 도시계획사이지만 건축을 둘러싼 풍부한 기억을 바탕으로 양성된, 독특한 존재감을 발산하는 건축디자

인도 높은 평가를 받고 있다.

30. 볼륨volume : 건축이나 미술에서는 '양감量感'을 의미한다.

31. 클로드 레비스트로스Claude Lévi-Strauss(1908~2009) : 프랑스의
문화인류학자. 로만 야콥슨Roman Jakobson의 구조언어학 등으
로부터 힌트를 얻어 독자적인 방법론을 구축했다. 라캉Jacques
Lacan, 푸코Michel Paul Foucault, 바르트Roland Barthes 등과 함
께 구조주의를 대표하는 사람들 중 한 명이다. 주요 저서인《야
생의 사고La Pensée Sauvage》(1962)에서는 '브리콜라주bricolage'
라는 방법을 통하여 세계 각지의 신화와 그 구조의 형성에 관하
여 고찰했다. 브리콜라주는 그 자리에 있는 재료나 도구를 사용
하여 실행하는 임기응변적인 작업 방식을 가리킨다.

32. 시부사와 에이치渋沢栄一(1840~1931) : 실업가. 대장성大蔵省 시
절에 제1국립은행(현 미즈호은행)을 설립하여 그것을 거점으로
수많은 주식회사를 설립했는데, 그 수가 500개 이상에 이른다
고 알려져 있다.

33. 미술공예운동The Arts and Crafts Movement : 19세기 후반에 영
국에서 일어난 디자인 운동. 시인이자 디자이너였던 윌리엄
모리스William Morris 등이 주도했다. 당시 조악한 대량생산품
이 넘치는 상황을 비판하며, 기술자들의 손기술로 돌아가 생
활과 예술을 통일시켜야 한다고 주장했다. 후에 아르누보Art
Nouveau를 비롯하여 넓은 범위에 영향을 끼쳤다.

34. 안도 다다오安藤忠雄(1941~) : 일본을 대표하는 현대 건축가 중
한 명. 기존의 일본 건축에는 없었던 강한 벽을 내세우는 건축
을 추구, 콘크리트라는 소재를 이용했다. 1986년의 '기토사키
하우스Kidosaki Hous'에서는 단순한 기하학 형태를 조합시켜 그
사이의 공간에 피라네시Giovanni Battista Piranesi(1720~1778) 풍

의 미로를 만들었다. 이 기법은 다른 작품에서도 엿볼 수 있다.

35. 구로카와 기쇼黑川紀章(1934~2007): 기쿠타케 기요노리菊竹清
訓 등과 함께 메타볼리즘 운동을 주도했으며, 그 사고방식에 기
반을 둔 '나카긴 캡슐타워Nakagin Capsule Tower' 등을 설계했
다. '아오야마벨커먼즈Aoyama Bell Commons', '국립신미술관国
立新美術館' 외에 다수의 작품이 있다.

36. 프랭크 로이드 라이트Frank Lloyd Wright(1867~1959): 미국의
건축가. 자연과의 융화를 지향한 '유기적 건축'을 표방했다. 대
표작인 '라쿠스이소落水莊'는 면과 선의 구성이 데스테일De Stijl
이나 러시아 구성주의構成主義를 상기시키면서도 주위의 자연
환경에 멋지게 융화되는 모습을 보인다. '로비 하우스' 등과 마
찬가지로 공간이 움직이는 듯 연결되어 있는 평면 구성도 커다
란 특징이다. 20세기 초에 일본을 방문하여 구제국호텔, 야마
무라하우스山邑邸 등 여섯 개의 건축물을 설계했다.

37. 이소자키 아라타磯崎新(1931~): 일본을 대표하는 건축가 중
한 명. 《공간으로空間へ》, 《건축의 해체建築の解体》를 비롯한 저
서들이 같은 시대의 건축가들에게 큰 영향을 끼쳤다. 대표작으
로 '쓰쿠바센터빌딩つくばセンタービル', '오차노미즈스퀘어 A관
お茶の水スクエア A館', '미토예술관水戸芸術館' 등이 있다.

38. 요시다 겐이치吉田健一(1912~1977): 영문학자, 비평가, 소설가.
집필 활동과 인생 양쪽에서 댄디즘dandyism을 관철했다. 술을
사랑해서 "이상적인 음주는 아침부터 마시기 시작해서 다음 날
아침까지 지속하는 것이다."라고 말했다.

39. 기쿠타케 기요노리菊竹清訓(1928~2011): 전후 일본을 대표하는
건축가 중 한 명. 구로카와 기쇼 등과 함께 메타볼리즘을 주장
했다. '가·가타·가타치'('가'는 본질적 단계로 사고나 원리, 구상을

의미하며, '가타'는 실체론적 단계로 이해나 법칙성, 기술을 의미하고, '가타치'는 현상적 단계로 감각이나 형태를 의미함)라는 디자인 방법론에 바탕을 둔 수많은 건축물을 설계했다. 자택인 '스카이하우스スカイハウス'(1958)는 전후 일본을 대표하는 주택 작품 중 하나다.

40. 아사다 다카시浅田孝(1921~1990): 도시계획가, 건축가. 단게 겐조 밑에서 히로시마의 '평화기념공원'을 비롯한 여러 작품에 참여했다. 기쿠타케 기요노리, 구로카와 기쇼 등과 함께 메타볼리즘 운동을 주장했다. '교토조형예술대학 대학원 학술연구센터' 소장인 아사다 아키라浅田彰가 그의 조카다.

41. 아돌프 로스Adolf Loos(1870~1933): 오스트리아의 건축가. '슈타이너 하우스Steiner House'와 '로스 하우스Looshaus' 등 장식을 배제한 건축을 통하여 모더니즘을 견인했다. 저서인《장식과 범죄Ornament und verbrechen》에서는 건축의 진정성과 시대정신, 새로운 건축의 논리와 비평에 대한 내용을 담았다.

42. 안드레아 팔라디오Andrea Palladio(1508~1580): 후기 르네상스에서 매너리즘기의 이탈리아 건축가. 저서《건축 4서I quattro libri dell'architettura》에는 자신의 작품 도면과 함께 고대의 주문서나 고대 건축 등의 그림을 수록했는데, 광범위한 영향을 끼쳤다. 팔라디오의 가장 유명한 작품인 빌라 로톤다Villa Rotonda는 영국에서 그것을 복사한 건물이 한 번에 세 개나 지어졌다고 한다.

43. 마르셀 프루스트Marcel Proust(1871~1922): 프랑스의 소설가. 주요 저서인《잃어버린 시간을 찾아서À la recherche du temps perdu》는 철학자 베르그송Henri Louis Bergson의 '기억 이론'의 영향을 받았다고 한다. 홍차에 적신 마들렌 맛에서 이전에 생

활했던 콩브레Combray 마을의 전체적인 모습이 떠오른다는 것이 이 책의 유명한 마들렌 삽화다.

44. 스즈키 히로유키鈴木博之(1945~2014): 도쿄대학 명예교수. 영국 건축사가 전공이지만 현대건축의 평론과 소개도 했다. '지니어스 로사이Genius Loci'(地神, 나아가 그 장소의 분위기)라는 개념을 사용해서 건축에 있어서의 장소성을 강조했다.

45. 다쓰노 긴고辰野金吾(1854~1919): 메이지시대의 대표적인 건축가 중 한 명. 조시아 콘도르 밑에서 공부한 뒤 영국에서 유학했다. 귀국한 이후 고부工部대학교(현재의 도쿄대학 공학부) 교수가 되어 이토 추타伊東忠太 등을 양성했다. 견고한 제작을 지향하는 설계 자세 때문에 '다쓰노 겐고辰野堅固'('겐고'는 '견고하다'는 뜻)라고도 불렸다. 대표작으로 '일본은행 본점日本銀行本店', '도쿄 역–마루노우치 역사東京駅–丸の内駅舎' 등이 있다.

46. 우치다 요시치카内田祥哉(1925~): 건축생산학자建築生産學者, 도쿄대학 명예교수. 건축구법 및 건축의 시스템화 등의 연구로 건축계에 커다란 영향을 끼쳤다. 저서로《건축의 생산과 시스템建築の生産とシステム》등이 있다.

47. 버크민스터 풀러Buckminster Fuller(1895~1983): 미국의 건축가, 발명가, 사상가. 지구 규모의 거대한 스케일의 독자적인 사상을 배경으로 독창적인 건축 시스템 등을 구상하고 개발했다.《우주선 지구호 조종 매뉴얼Operating Manual for Spaceship Earth》등의 저서로도 잘 알려져 있다.

48. 하라 히로시原広司(1936~): 일본을 대표하는 현대 건축가 중한 명. 논문도 다수 발표하며 독자적인 건축 이론과 공간 이론을 전개했다. 주요 저서인《공간: 기능에서 양상으로空間: 機能から様相へ》에서는 장르의 틀을 뛰어넘는 광범위한 식견을 구사

하면서 21세기 건축의 행방을 탐색했다. 주요 작품으로 '야마 토 인터내셔널ヤマトインターナショナル', '우메다 스카이빌딩梅田スカイビル', 'JR교토역JR京都駅', '삿포로 돔札幌ドーム' 등이 있다.

49. 우메사오 다다오梅棹忠夫(1920~2010): 생태학자, 민족학자, 도쿄대학 명예교수, 국립민족학박물관 초대 관장. 생태학 관점에서 일본 문명을 포착한《문명의 생태사관文明の生態史観》이 커다란 반향을 불러일으켰다. 창조적인 작업을 실행하기 위한 테크닉에 관하여 저술한《지적생산의 기술知的生産の技術》은 베스트셀러가 되었다.

어느 날, 편집자 우치노 마사키内野正樹 씨가 찾아와《롤랑 바르트가 쓴 롤랑 바르트Roland Barthes par Roland Barthes》같은 책을 써보지 않겠느냐고 말을 꺼냈다. 지금까지 나 자신의 건축에 대해서는 직접 다양한 해설을 썼고 평론도 많이 했다. 현재의 거친 일상에 관해서도 인터뷰를 할 때마다 이야기했다. 그러나 내가 어떤 장소에서 태어나 어떤 환경에서 자랐는지를 말한 적은 없는데 그 내용을 꼭 알고 싶다는 것이었다.

개인적으로《롤랑 바르트가 쓴 롤랑 바르트》는 바르트가 남긴 저서 중에서 가장 재미있다고 생각한다. 무엇인가에 관해서 글을 '쓴다는 것écriture'이 어떤 의미를 가지는지 바르트는 잘 간파했다. 글을 쓰는 주체와 대상과의 거리, 관계에 대해서 바르트만큼 의식적이었던 사상가는 없다.

《롤랑 바르트가 쓴 롤랑 바르트》는 글을 쓰는 주체가 바르트이고 대상도 바르트다. 일반적인 사람인 경우, 그 두 가지는 동일하지만 바르트의 이 책에서는 글을 쓰는 바르트와 대

상인 바르트는 분열되어 다양한 거리를 형성하면서 상호 이동을 한다. 바르트는 바르트에게 '나'로 불리기도 하고 '그'라고 불리기도 한다. 깨진 거울의 파편처럼 다양한 바르트가 등장하는 것이다. 그것이 참을 수 없을 정도로 자극적이다.

그런 느낌이 꽤 재미있을 것 같아서 가벼운 마음으로 글을 쓰기 시작했고 진행을 하는 동안에 나의 스탠스가 바르트와는 전혀 다르다는 사실을 깨달았다. 나는 파편으로서 분쇄된 나 자신을 풀로 연결하려는 것은 아닌가 하는 느낌이 들었다. '장소'라는 풀을 사용해서 '자신'이라는 깨진 거울을 복원하고 싶다는 바람이 나의 내부에 존재하고 있었다는 사실을 발견했다.

시대적 차이도 있다. 1975년에 출간된 《롤랑 바르트가 쓴 롤랑 바르트》는 국가, 사회, 커뮤니티라는 집단이 개인으로 분할되고 다시 이 개인이 몇 개나 되는 파편으로 분할되어가는 시대의 도래를 예언하는 텍스트다. 그러나 우리는 지금, 자기 자신조차 분쇄되어버린 후대를 살고 있다.

또 나의 개인적 사정도 있다. 건축가는 작품 수만큼 분쇄된 존재다. '가부키자'를 설계할 때에는 에도시대 쪽을 바라보고 일을 했고 탄소섬유carbon fiber를 소재로 미술관을 지을 때에는 100년 이후의 시대를 생각했다. 도호쿠 부흥 프로젝

트를 위해 재난 지역을 돌아볼 때에는 나 자신이 쓰나미로 모든 것을 잃어버린 기분을 느끼지 않고는 이재민들이 원하는 거리를 만들 수 없었다. 한편, 파리 시의 의뢰로 파리에서 노숙자 수용시설을 디자인했는데, 그곳 사람들은 일본의 노숙자와는 세계관이 다르다는 것을 알았다.

건물을 짓는 사람, 그것을 사용하는 사람, 그 주변의 사람, 다양한 상대의 입장이 되어 생각하지 않고는 좋은 건축을 설계할 수 없다. 상대는 헤아릴 수 없을 정도로 다양하고, 끊임없이 새로운 대상으로 이동하면서 분쇄되어간다.

그러나 그 잘게 분쇄된 '구마 겐고들' 안에 무엇인가 공통적인 것이 흐르고 있지는 않을까. 그것을 찾는 것이 이 책의 목표로 떠올랐다. 그리고 그 접착 작업의 열쇠가 '장소'라는 사실을 깨닫자 단번에 글이 진행되었다. 바르트의 방향성과는 정반대다. 분쇄가 아니라 연결인 것이다.

집필을 하고 데이터를 정리할 때 평소처럼 내 아틀리에의 이나바 마리코稲葉麻里子 씨의 도움을 받았다. 내가 세계 각지의 비행기나 열차 안에서 작성한 거친 원고를 완전히 분쇄시킨 상태에서 다시 연결할 수 있었던 것은 그녀 덕분이다.

분쇄가 아닌 연결을 시도하는 나를 지원해주고 도움을 준 모든 분들께 깊은 감사를 드린다.

2011년 동일본 대지진 이후, 여러 가지를 생각했다. 건축이 이렇게 나약한 것인가? 인간이 이렇게 나약한 존재였던가? 다양한 인연이 존재하고 친구들도 많이 살고 있는 도호쿠도 방사능에 의해 오염이 되어 대지에도, 장소에도 방사능이 깊이 침투했다는 사실을 알고 말로 표현할 수 없는 암울한 기분에 잠겼다. 일본이 조용히 사라져버릴 것만 같았다.

그런 기분에 잠겨 있을 때 이 책을 썼다. 미래가 닫혀버린 듯한 느낌이었기 때문에 미래의 문제, 내일의 문제는 생각할 수 없었다. 그러나 내가 태어난 장소, 나를 육성해준 장소를 생각하자 신기하게 기분이 밝아졌다. 나를 감싸고 있는 주변 공기의 온도가 약간 상승하면서 몸이 따뜻해지는 감각도 느껴졌다. 이 책을 쓰기 위해 종이를 상대하고 있을 때에만 행복했다.

정확하게 말하면 나는 원고를 쓸 때, 컴퓨터는 전혀 사용하지 않고 호텔에서 받은 싸구려 볼펜을 사용해서 필요 없어

진 서류나 복사 용지의 뒷면을 사용한다. 그 일종의 쓰레기 위에 글을 써내려가다 보면 기분이 좋아진다. 아마 쓰레기를 좋아하는 듯하다. 반짝이며 빛이 나는 신품과 함께하면 기분이 안정되지 않는다.

쓰레기는 잘난 척을 하지 않는다. 쓰레기는 아름답다. 종이는 쓰레기가 됨으로써 '장소'로 변한다. 쓰레기는 '장소'이며 '장소'는 쓰레기다.

쓰레기 위에 글을 쓰는 행위는 아무도 방해할 수 없다. 컴퓨터는 비행기 이착륙 때에는 사용할 수 없다거나 배터리가 다하면 사용할 수 없는 등 여러 가지 제약이 있지만, 쓰레기 위에 글을 쓸 때는 방해하는 것이 없다. 아마 나의 몸이 쇠약해지더라도 죽을 때까지 쓰레기 위에 글을 쓰는 행위는 지속할 것이다. 그런 생각을 하면 마음이 더욱 편해진다.

이 책을 완성한 직후에 여러 가지 우연이 겹치면서 2020년 도쿄올림픽·패럴림픽의 메인경기장이 될 새로운 국립경기장 설계를 담당하게 되었다. 그 대지진 이후, 그 원자력발전소 사고 이후에 도쿄에서 올림픽을 개최하게 되었다는 것 자체가 믿을 수 없는 일이다. 뉴스를 듣는 순간 1964년의 도쿄올림픽 시절, 그러니까 열 살 때의 기억이 되살아났다.

신기하게도 2020년 올림픽 개최가 결정되기 전에 쓴 이 책

안에 1964년의 '나의 장소' 이야기가 등장한다. 그 시절에 '나의 장소' 주변에도 잊기 어려운 다양한 사건들이 발생했다. 가재 사냥을 하러 다닌 논두렁 안에 신칸센의 교각이 건설되기 시작했고, 시부야 언덕 위에 하늘에 닿을 듯한 높고 거대한 체육관이 지어지면서 나의 인생은 크게 바뀌었다. 그 결과 고양이를 좋아해서 수의사가 되겠다고 꿈꾸었던 얌전한 소년은 건축가가 되고 싶다는 꿈을 가지게 되었다. 스타디움 설계자로 결정되기 전에 단게 겐조와 수의사에 관한 이야기를 쓴 것이다.

도쿄올림픽을 준비하며 일본 전역에 크레인들이 배열되고 사람들은 바쁘게 움직인다. 하지만 얼마 지나지 않아 다시 조용하고 어두운 시간이 찾아올 것이다. 사람들은 눈앞의 목표가 사라지면서 다시 미래가 닫힌 것 같은 느낌을 받을 것이다. 사실, 나는 그런 시간을 좋아한다. 그럴 때에는 '장소'가 우리를 구원해준다. 장소에 물든 여러 가지 추억, 장소 위에서 함께 생활했던 사람들의 기억이 우리를 격려해줄 것이다.

사람은 자신의 '장소'가 있기 때문에 무슨 일이 있어도 살수 있다. 그렇기 때문에 건축가는 더욱 '장소'를 소중하게 여겨야 한다. 눈앞에서는 다양한 사건들이 끊임없이 발생하겠지만 그런 사소한 사건들 너머에 조용히 존재하는 '장소'를

잊지 말고 지켜보아야 한다. '장소'는 그저 조용히 존재하는 것 같아도 사실은 매우 섬세하니까. 어떻게 하면 그 '장소'를 파괴하지 않고 지켜낼 수 있을까. 어떻게 하면 '장소'를 지키면서 그곳에 물건을 만들거나 디자인할 수 있을까.

　내가 이 책에 담은 것은 그런 메시지다. 그런 메시지를 설교를 하는 형식으로 이야기하는 것이 아니라 나 자신이 '장소'에 지원을 받고 '장소'에 구원을 받은 잊기 어려운 경험을 소개하는 형식으로 전하고 싶었다.

구마 겐고

구마 겐고,
건축을 말하다
작고, 낮고, 느리게

초판 1쇄 발행 2021년 6월 21일
초판 3쇄 발행 2023년 5월 30일

지은이 | 구마 겐고
옮긴이 | 이정환
펴낸이 | 한순 이희섭
펴낸곳 | (주)도서출판 나무생각
편집 | 양미애 백모란
디자인 | 박민선
마케팅 | 이재석
출판등록 | 1999년 8월 19일 제1999-000112호
주소 | 서울특별시 마포구 월드컵로 70-4(서교동) 1F
전화 | 02)334-3339, 3308, 3361
팩스 | 02)334-3318
이메일 | book@namubook.co.kr
홈페이지 | www.namubook.co.kr
블로그 | blog.naver.com/tree3339

ISBN 979-11-6218-155-3 03600